RELATOS Y RELACIONES DE
HISPANOAMÉRICA COLONIAL

RELATOS Y RELACIONES DE HISPANOAMÉRICA COLONIAL

COMPILADO Y EDITADO POR
OTTO OLIVERA

UNIVERSITY OF TEXAS PRESS
AUSTIN

Requests for permission to reproduce material from this work
should be sent to Permissions, University of Texas Press,
Box 7819, Austin, TX 78713-7819.

♾ The paper used in this book meets the minimum requirements of
ANSI/NISO Z39.48-1992 (R1997) (Permanence of Paper).

Library of Congress Cataloging-in-Publication Data

Relatos y relaciones de Hispanoamérica colonial / compilado y editado
por Otto Olivera.—1st. ed.
 p. cm.
Includes bibliographical references and index.
ISBN 0-292-70255-8—ISBN 0-292-70289-2 (pbk.)
 1. Spanish American fiction—To 1800. 2. Spanish American
fiction—To 1800—History and criticism. I. Olivera, Otto.

PQ7085.R386 2004
863'.30998—dc22

2003065408

Para Ruth
Por su constante ayuda

ÍNDICE DE MATERIAS

ILUSTRACIONES

El autor agradece el uso de las ilustraciones anteriores, procedentes todas de la colección de la Biblioteca Latinoamericana de la Universidad de Tulane.

PREFACIO

La evolución histórica de lo que es la actual Hispanoamérica se interrumpe brúscamente en 1492 por la llegada de las carabelas de Colón con su carga ideológica de mitos clásicos y medievales, de ideas geográficas preconcebidas, de rígidos conceptos políticos y religiosos. Junto a las fantasías europeas que se trasplantan a partir de ese momento—amazonas y seres monstruosos, entre otras—se añaden las de origen local—la fuente de la juventud, El Dorado, etc. Sobre ellas van a discurrir en ciertas ocasiones los cronistas e historiadores de Indias, pero su mayor interés se halla en ir narrando tanto las grandezas como las infamias de los hechos y hombres del descubrimiento y la conquista. De esos autores, diez y ocho están representados en las páginas siguientes. Todos son nativos de la América colonial o procedentes de España, con una sola excepción de origen alemán. En cuanto a sus obras, se indican las fechas de composición entre corchetes y las de publicación entre paréntesis. Y las selecciones que de ellas se incluyen, de carácter narrativo o descriptivo, representan diversos aspectos de un período comprendido entre mediados del siglo XV y finales del XVI de lo que era conocido entonces como el Nuevo Mundo o las Indias.

Si varias de esas selecciones han sido abreviadas sin indicarse las omisiones, por lo general se ha modernizado la lengua para facilitar la lectura, en tanto que su contenido sigue en lo posible, la cronología de los acontecimientos.

No es justo terminar estas líneas sin agradecer la asistencia de María J. Gulden y Bruno Lossi, empleados de la Biblioteca Latinoamericana de la Universidad de Tulane, y muy en particular la eficaz y amable cooperación de Paul Bary en el examen de mapas y de libros. La gratitud del autor va igualmente al previo Director de la biblioteca, el Dr. Guillermo Náñez (1990–2002) y a la actual Directora, la Dra. Hortensia Calvo, por su cordialidad y sus atenciones.

RELATOS Y RELACIONES DE
HISPANOAMÉRICA COLONIAL

INTRODUCCIÓN

*L*a *carta de Colón* a Luis de Santángel, contador mayor de la Corona de Castilla, publicada en abril de 1493, contiene las primeras noticias del descubrimiento de América.[1] El *Diario de navegación* de Colón y las relaciones que han de seguir, escritas por cronistas e historiadores de Indias, irán añadiendo un gran caudal de información sobre la naturaleza y los habitantes de las nuevas tierras exploradas y conquistadas.[2] De modo que el impacto trascendental de estos escritos va a repercutir en varios aspectos de la actividad literaria, científica, ideológica y filosófica de la intelectualidad europea contemporánea. Del siglo XVI al XVIII en las letras de la península española aparece el tema de la Indias en sus muchas manifestaciones lingüísticas, líricas, novelescas, dramáticas y filosóficas, según ilustra Valentín de Pedro en *La América en las letras españolas del Siglo de Oro*.[3] Pero sobre estas ocasionales manifestaciones de carácter literario, en la primera mitad del siglo XVI se destaca la ingente labor de otros dos españoles que, con ideas similares y métodos diferentes, están estrechamente relacionados con los acontecimientos de la conquista. Se trata de Fray Bartolomé de Las Casas (¿1474?–1566) y el teólogo Francisco de Vitoria (1492–1546). Las Casas, tanto en América como en España, por casi medio siglo mantendrá una lucha tenaz contra las injusticias y crueldades sufridas por los indígenas. Vitoria, basándose principalmente en la *Summa theologica* de Santo Tomás, desde su cátedra en la Universidad de Salamanca, destruye todos los argumentos que intentaron justificar la conquista, esgrimiendo los principios de libertad, la guerra justa y el derecho de gentes. Sus discípulos habían de extender por América, España y Europa su prédica, de modo que por ella se le considera el iniciador del derecho internacional moderno.[4]

En los círculos intelectuales del resto de Europa el interés inicial por el Nuevo Mundo lo provocan las numerosas traducciones de *La carta de Colón* publicadas en Roma, París, Basilea y Amberes, entre 1493 y 1494, y en 1497, en Estrasburgo. En ellas lo que sin duda causa la mayor impresión en los lectores es la descripción que hace Colón de las islas visitadas, pobladas de gente desnuda, carente de implementos de guerra, inocente y temerosa, viviendo una existencia completamente natural, rodeada de una naturaleza esplendorosa, de fauna y flora exótica. En esta primera visión del almirante anidaba el germen de lo que sería la concepción utópica de "el hombre en estado de naturaleza", con las muchas transformaciones ideológicas que llevarán a la explosión romántica de los siglos XVIII y XIX.

Entre los primeros humanistas del siglo XVI que escriben con admiración sobre las descripciones del Nuevo Mundo hechas por Colón se cuenta, sin duda, el cardenal veneciano Pietro Bembo, que describe la vida de los indios como una nueva Edad de Oro.[5] Sin embargo, en todo ese fermento filosófico y literario que comienza entonces, importancia capital tuvieron más tarde los dos ensayos de Montaigne titulados "De los caníbales" y "De los coches" que, si en cierto sentido contradicen la visión original que tuvo Colón de los aborígenes y la extienden a todos los habitantes del continente, en general intentan captar sus características sicológicas y culturales al describirlos, según la frase de Séneca, de "hombres recién salidos de las manos de los dioses", que "no usan pantalones", algo de especial significación en el mundo europeo. Y mientras exalta la decisión de muchos indígenas, que prefirieron la libertad en el suicidio a la esclavitud en la vida, condena la violencia y perfidia que acompañaron a la conquista.

En no poca medida el tema americano de estos ensayos lleva al autor a una crítica del mundo que lo rodea, cuya barbarie considera mayor a la existente en los pueblos precolombinos. En verdad no era infundado este juicio cuando la fábrica social de Europa parecía resquebrajarse, entre otras causas, por las crueldades que se cometían en constantes conflictos políticos y religiosos. Pero no era una crítica aislada. Con anterioridad se habían oído otras voces de alarma; entre ellas, desde principio del siglo, las de Erasmo, en *El elogio de la locura* (1511), y Thomas More, en *Utopía* (1516), que ya habían anticipado su pesimismo.

Los años que preceden y siguen al descubrimiento de América constituyen para Europa una época de extraordinaria actividad en viajes de exploración, de conquista, de catequización y de empresas comerciales. Y las relaciones que van saliendo de la pluma de navegantes, conquistadores, misioneros y mercaderes describen tierras remotas, de naturaleza,

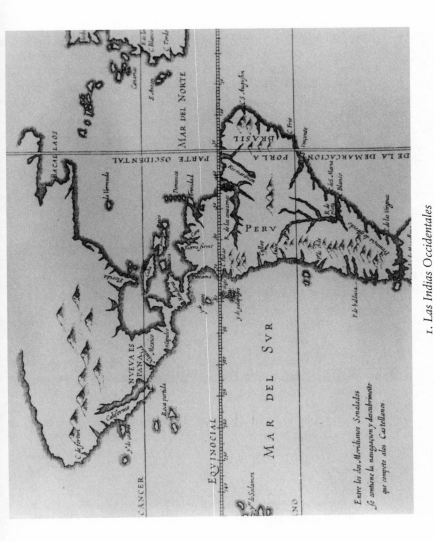

1. Las Indias Occidentales

Antonio de Herrera. Historia general de los hechos de los castellanos ... Madrid, 1601. Vol. 1.

poblaciones y culturas exóticas, entrelazando con frecuencia a la realidad vista, lo imaginado y la fábula de origen local. Aunque en España existían algunos itinerarios de viajeros, de semejante índole,[6] las obras que deslumbran a los lectores de la época son *El libro de Marco Polo,* de fines del siglo XIII, y *El libro de las maravillas del mundo,* de Sir John Mandeville, del siglo XIV. En ambos, aunque en el segundo mucho más que en el primero, es innegable la presencia de lo fabuloso, si bien es necesario reconocer que se trata de un fenómeno que existe desde los orígenes de la historiografía clásica en autores como Herodoto y Plinio el Viejo. En lo que respecta al descubrimiento y conquista de América se repiten aspectos semejantes ya en los primeros escritos de Colón, tanto en la *Carta* a Santángel como en el *Diario de navegación* conservado por el Padre Bartolomé de Las Casas. Pero en este caso pueden distinguirse dos categorías representadas por las figuraciones de carácter personal y las procedentes de la antigüedad. Entre las primeras se cuentan las ideas preconcebidas de hallarse en el continente asiático, al identificar la información que recibe de los aborígenes con los nombres de Catay, Cipango y el Gran Can, al igual que la influencia de sus creencias religiosas, al nombrar la primera isla descubierta San Salvador, por su convicción del sentido maravilloso del descubrimiento, o la certidumbre de que el Paraíso Terrenal se hallaba en el interior del río Orinoco, según expresa en su tercer viaje. A todo esto podría añadirse, como detalle menor, el considerar que oye cantar el ruiseñor, ave que no habitaba en la región que exploraba.

Aunque Colón reconoce la incapacidad de comunicarse a satisfacción con los indios, como otros de sus contemporáneos repite, o interpreta, lo que le dicen, reproduciendo varios de los mitos de la antigüedad que había leído en Plinio, Marco Polo o Mandeville.[7] Entre ellos se contaban los siguientes: gente que nacía con cola, o tenía un solo ojo en la frente, seres con cara u hocico de perro, antropófagos, cercanía del paraíso, etc. También le informan sobre una isla exclusivamente de hombres y otra de mujeres armadas de arcos y flechas, lo que recuerda el tema de las amazonas. La referencia a los caníbales era una realidad americana en la existencia de algunas tribus caribes. Y en lo que respecta a la isla poblada sólo de mujeres o de hombres, sin duda tenía que ver con la costumbre caribe de tener relaciones sexuales en ciertas épocas con mujeres arawacas de las islas antillanas conquistadas, costumbre que se extendía al empleo por los caribes de su propia lengua, que hablaban los hombres a diferencia de la hablada por las mujeres.

Las citas anteriores de Colón demuestran la persistencia de los mitos clásicos en el siglo XV europeo, así como su introducción en la historia

de las Américas. Un caso especial que revela la influencia de esos mitos es la afirmación de Colón de haber visto tres sirenas—que eran probablemente manatíes—en la costa de La Española, aunque confiesa que no eran tan hermosas como las describían (*Diario*, 9 de enero de 1493).

La visión del paraíso reaparece poco después del tercer viaje de Colón en 1498, en Américo Vespucio (1454–1512) y Pedro Mártir (1459–1520), en relación con la prístina belleza de la zona noreste de Sur América. Vespucio indica que en su viaje de mayo de 1499 a junio de 1500 (Carta I), "todos creyeron que acaso habían entrado en el Paraíso Terrenal"; mientras el desconocido autor de la Carta V, titulada *Mundus Novus* y considerada apócrifa, le hace decir: "si en cualquier parte del mundo existe un Paraíso Terrenal, creo que no está lejos de estas regiones".[8] Por su parte, Pedro Mártir en sus *Décadas* (1516–1530) asume una actitud completamente libre de influencias religiosas. Según informa, Colón "afirma y sostiene" que en la región del río Paria, "en la cima [. . .] de [. . .] tres montes [. . .] está el Paraíso Terrenal [. . .]", de cuya cima fluye un gran caudal "de aguas dulces [. . .]". Pero su reacción de incredulidad no puede ser más evidente cuando agrega: "Basta ya de estas cosas, que me parecen fabulosas. Volvamos a la historia de que nos hemos apartado".[9]

Vespucio y Mártir amplían también la alusión de Colón a mujeres guerreras. Vespucio, sin embargo, abandonando su concepto por lo general realista de los hechos, describe los aborígenes de Curazao como de estatura gigantesca. Y al hacerlo revela de nuevo la influencia del mundo clásico en la mentalidad europea de la época cuando compara a las mujeres con Pentesilea, la reina amazona muerta por Aquiles, y a los hombres con Anteo, el hijo de Gea, a quien ahogó Hércules en sus brazos (Carta I, 13). A otro mito, pero de origen medieval, se refiere igualmente cuando relata su viaje por la costa de la América del Sur y estima que se halla al principio de Asia y de la provincia de Arabia Félix, que es la tierra del Preste John (Preste Juan) (Carta II, 21), el legendario monje y soberano del Oriente.

Por el contrario, Pedro Mártir nunca parece perder su equilibrado juicio de humanista sin prejuicios. Como se ha indicado, tras mencionar las ideas de Colón relativas a la existencia del Paraíso Terrenal en la región de Paria, las considera fábulas (Década I, Libro VI, Cap. V, 70). A las tradiciones indígenas sobre gente con cola en el pasado las califica de "tonterías [. . . que] cuentan entre ellos" (Década VII, Libro III, Cap. II, 508). De manera semejante cuando Gil González y sus compañeros de navegación afirman que hay delfines de canto armonioso como el de las sirenas, en un mar negro a cien millas de la colonia de Panamá,

dirá: "Lo del canto también yo lo tengo por fábula" (Década V, Libro IX, Cap. II, 452–453).

En cuanto a las amazonas y la fuente que rejuvenece (la fuente de la juventud), Pedro Mártir considera que son temas más complicados por ser mencionados por personas de autoridad. Ya en la primera Década, al escribir sobre los caníbales, indica que la isla de las Antillas Menores llamada por los aborígenes Madanina, hoy Guadalupe, está habitada "por mujeres solas". Y a continuación añade:

Se ha creído que los caníbales se acercan a aquellas mujeres en ciertos tiempos del año, del mismo modo que los robustos tracios pasaban a ver a las amazonas de Lesbos, según refieren los antiguos, y que de igual manera ellas les envían los hijos destetados a sus padres, reteniendo consigo a las hembras. Cuentan que estas mujeres tienen grandes minas debajo de la tierra, a las cuales huyen si alguno se acerca a ellas fuera del tiempo convenido; pero si se atreven a seguirlas [. . .] se defienden con saetas, creyéndose que las disparan con ojo muy certero.

Y como para salvar su responsabilidad de narrador termina diciendo:

Así me lo cuentan, así te lo digo (Década I, Libro II, Cap. III, 17).

En la Década IV vuelve al tema con mayor extensión. Tras describir brevemente algunas islas, a unas cien millas al este de Yucatán, donde los navegantes españoles encuentran evidencia de sacrificios humanos, continúa:

[. . .] hay otras islas, donde sólo habitan mujeres sin trato de hombres. Piensan algunos que viven a estilo de amazonas. Los que lo examinan mejor, juzgan que son doncellas cenobitas que gustan del retiro, como pasa entre nosotros, y en muchos lugares las antiguas vestales o consagradas a la diosa Bona. En ciertos tiempos del año pasan hombres a la isla de ellas, no para usos maritales, sino movidos de compasión, para arreglarles los campos y huertos con el cultivo de los cuales puedan vivir. Mas es fama que hay otras islas habitadas por mujeres, pero violadas, que desde pequeñas les cortan un pecho para que más ágilmente puedan manejar el arco y las flechas, y que pasan allá hombres para unirse con ellas, y que no conservan los varones que les nacen.

En este caso su escepticismo es más evidente cuando agrega:

Esto lo tengo por cuento (Década IV, Libro IV, Cap. I, 318).

No hay duda que el tema de las amazonas le interesa a Pedro Mártir, o le preocupa, sin que acabe por aceptarlo como realidad. Porque por lo menos en otras dos ocasiones insiste en él. Así en la Década VII, aclara simplemente que ha dicho lo que ha oído. De modo que cuando el Secretario de Carlos V, Alfonso Argollo, que conoce varias regiones de las Indias, afirma que se trata de "historia y no de fábula", aún rehusa comprometerse exclamando: "Yo doy lo que me dan" (Libro VIII, Cap. I, 543). Más adelante, en la misma Década, repite en términos generales la relación anterior, pero añadiendo el testimonio afirmativo de Argollo, y los de Camilo Gilino, Embajador de Milán en España, y Santiago Cañizares, Portero de la Cámara de Carlos V. Al cerrar sus juicios sobre las amazonas, y como para justificar sus varias incursiones en la materia, confiesa que lo dicho en las primeras Décadas fue "como por burla", para terminar de manera algo críptica con las siguientes palabras: "Me he enterado muy bien de este asunto [. . .] pues ni el jinete salta a la meta de un solo salto del caballo, ni las aves cruzan todo el mar con un solo soplo de los vientos" (Libro IX, Cap. III, 554).

Respecto a la llamada "fuente de la juventud", la información que recibe Pedro Mártir es de procedencia española tanto como indígena. En la Decada II, dedicada al Papa León X, comienza por mencionar una isla llamada Boyuca, a 325 leguas al norte de La Española,

la cual tiene una fuente tan notable que, bebiendo de su agua, rejuvenecen los viejos. Y no piense Vuestra Beatitud que esto lo dicen de broma o con ligereza: tan formalmente se han atrevido a extender esto por toda la corte, que todo el pueblo y no pocos de los que la virtud o la fortuna distingue del pueblo, lo tienen por verdad.

No obstante, con su natural escepticismo interrumpe la narración para añadir:

Pero si Vuestra Santidad me pregunta mi parecer, responderé que no concedo tanto poder a la naturaleza madre de las cosas, y entiendo que Dios se ha reservado esta prerrogativa [. . .] como no vayamos a creer la fábula de Medea acerca del rejuvenecimiento de Esón o la de la Sibila de Eritrea, convertida en hojas (Libro X, Cap. II, 191–192).

En la Década VII Pedro Mártir escribe de nuevo sobre "la fuente que hace rejuvenecer a los ancianos", mas, sin poder evitar la preocupación permanente respecto a la veracidad de su información, aclara su método de trabajo:

Primero explicaré lo que se cuenta, después lo que opinan los filósofos acerca de ello, y por fin lo que a mi se me ocurre en mis cortos alcances, como tengo costumbre de hacerlo, en cualesquier puntos difíciles de creer.

Es evidente que, consciente de no haber estado en las Indias, como para salvar aún más su responsabilidad, a continuación revela sus modelos clásicos de la manera siguiente:

Apoyándome yo en el ejemplo de Aristóteles y de nuestro Plinio, me atreveré a dar cuenta y consignar por escrito lo que no vacilan en afirmar de viva voz hombres de suma autoridad; pues ni Aristóteles escribió de la naturaleza de los animales lo que él hubiera visto, sino lo que únicamente le contó Alejandro Macedonio [. . .] ni tampoco Plinio anotó veintidós mil cosas notables sino apoyándose en lo que otros habían dicho y escrito (Libro VII, Cap. I, 535–536).

Sólo tras estas largas explicaciones se decide a entrar en materia incluyendo los testimonios confirmatorios del Deán Alvarez de Castro, de La Española; del Senador y explorador Lucas Vázquez de Ayllón y del Licenciado Fernando Figueroa, Presidente del Senado, también de La Española. Los tres declaran que han oído de la fuente que "restaura el vigor [. . .], creyendo en parte a los que lo contaban", aunque no han visto ni comprobado nada porque "los habitantes de aquella tierra Florida" son grandes defensores de sus derechos, su libertad y su suelo, habiendo derrotado y muerto a los españoles que han intentado atacarlos (536). Como se observará la fuente ya no se halla en una isla, según se había dicho en la Década II, sino en la Florida, donde la situará definitivamente la tradición popular.

La versión indígena refiere el caso de un hombre de avanzada edad que fue desde su isla, cercana a la Florida, donde tomó por muchos días el agua de la fuente, bañándose también en ella.

Y se cuenta—nos dice—que se fue a su casa con fuerzas viriles, e hizo todo los oficios de varón, y que se casó otra vez y tuvo hijos (536).

Las conjeturas que siguen sobre la posible existencia de la fuente ofrecen múltiples casos de los poderes de la naturaleza, como el cambio de piel en la serpiente, los que lo llevan a concluir que, sin aceptar los encantamientos de Medea o Circe entre los griegos, no se maravillaría si la fuente tuviera poderes desconocidos (537–538).

Y si parece terminar evitando una opinión definitiva, todavía añadirá

otras reflexiones, entre las que no faltan los beneficios o penalidades de una larga vida, para dar fin a lo que considera "asunto tan insólito" (537) de manera muy característica suya al decir:

> Bastante y de sobra hemos divagado con esta discusión. De aquí tome o deje cada uno lo que le acomode (539).

Para 1536, según el Padre Pedro Simón, va a surgir una tercera leyenda que se equipara en popularidad a las dos anteriores. Esta nueva leyenda, conocida entre los españoles como El Dorado, describe la inmersión ritual en una laguna del nuevo cacique de cierta región.[10] En ella, desnudo por completo el cacique, le ponen una materia pegajosa y lo cubren enteramente con polvo de oro. De esta manera, y con oro y piedras preciosas a sus pies, como otros caciques que lo acompañan, se ofrecen las riquezas que llevan, como sacrificio a su dios, al llegar al medio de la laguna. Para los españoles, a la búsqueda de la fuente de la juventud y de la tierra de las amazonas se añade desde entonces la de la región del Dorado. Pero estos tres lugares tienen en común ser conocidos por los españoles sólo debido al dudoso testimonio indígena, y no poder ser encontrados por las expediciones que se envían en diferentes direcciones durante varios años. El único beneficio que se obtiene es extender con ellas las zonas de exploración en la época, aunque a costa de grandes penalidades y de numerosas muertes.

El rápido acarreo al Nuevo Mundo de mitos y creencias procedentes de la tradición grecorromana, cristiana y medieval, así como la adición de lo fabuloso propio de América, por inevitable y hasta obvio, no deja de ser aspecto fascinante de los primeros años del descubrimiento. Mas con lo ya mencionado no debe olvidarse la influencia de viajes anteriores, ni las frecuentes alusiones y citas sugeridas por romances y libros de caballerías.

En su artículo titulado "History", publicado en la *Edinburg Review* en 1828, el historiador inglés Thomas Macaulay expresó la siguiente opinión: "History commenced among modern nations of Europe as it had commenced among the Greeks, in romance". Sin duda idea semejante puede aplicarse en varios aspectos a los orígenes de la historiografía americana, no sólo en los escritos citados de Colón sobre el Nuevo Mundo, sino también en los de los cronistas e historiadores de Indias. No podía ser de otra manera en las narraciones de inconcebibles hechos llevados a cabo por los españoles en sus viajes y trabajos por mares desconocidos; por inexploradas regiones montañosas, selváticas y desérticas; o en su encuentro con pueblos en varios niveles de civilización, ob-

jeto siempre de asombro y, con frecuencia, de admiración. Es indudable que fueron tiempos en los que se realizaron extraordinarios actos de heroísmo, tenacidad y lealtad, a los que acompañaron con harta frecuencia la codicia, la crueldad y la traición, todo relatado con gran honestidad por Gonzalo Fernández de Oviedo y Bartolomé de Las Casas, dos ilustres testigos de la época, y otros que los siguieron. Debe recordarse que, a semejanza de primitivos historiadores como Hecateo de Mileto, Herodoto y Jenofonte, para mencionar unos pocos, los primeros cronistas e historiadores de América viajaron por las tierras que describían mostrando con frecuencia las diferencias existentes entre ellas y su propio mundo. Y si esas narraciones de la antigüedad clásica se basaban principalmente en lo visto y oído, los primeros españoles, como muestra de autenticidad, acentuaron también su experiencia personal o la de otros participantes conocidos de los hechos narrados.

Según indica Arnaldo Momigliano, debido a los viajes de exploración del siglo XVI se renovó el interés en Herodoto como modelo para los europeos que intentaban describir nuevas regiones y sus pueblos:

> In the sixteenth century historians travelled once more in foreign countries, questioned local people, went back from the present to the past by collecting oral traditions [. . .]. Above all, there was the discovery of America with all that implied [. . .]. There is no need to assume that the Italian diplomats and the Spanish missionaries who worked on their "relazione" or "relaciones" were under the influence of Herodotus. Some of these writers—like Pietro Martire and Francisco López de Gómara—had had a good classical education; others, like Gonzalo Fernández de Oviedo, had the reputation of hardly knowing what Latin was [. . .]. One of the standard objections against Herodotus had been that his tales were incredible. But now the study of foreign countries and the discovery of America revealed customs even more extraordinary than those described by Herodotus.
>
> Classical scholars soon became aware of the implications of these discoveries. They were delighted to find the New World a witness in favour of the classical authors.[11]

Sin embargo, en las obras de Fernández de Oviedo y Las Casas, Plinio el Viejo es la figura predominante. En su *Historia general y natural de las Indias*, además de mencionarlo con frecuencia, Oviedo confiesa más de una vez seguirlo o imitarlo "en alguna manera" ("Proemio", Libros Primero y Segundo), en tanto que Las Casas, en su *Historia de las Indias*, lo cita en innumerables ocasiones, si bien se refiere con frecuencia

a Herodoto tanto como a otros historiadores caldeos, egipcios, persas, judíos, padres de la iglesia, etc.

En cuanto a su aspecto estructural, esta narrativa histórica colonial muestra no pocas semejanzas con la antigüedad clásica, siguiendo por lo general un orden cronológico, con ocasionales episodios relacionados o no con el tema principal; esto último es también evidente en las obras de ficción españolas. Y, según se ha visto desde los primeros escritos del descubrimiento, no falta tampoco el elemento de lo fabuloso. En este último aspecto es de especial interés el caso de Oviedo cuando en el "Proemio" a su *Historia general* dice:

> [. . .] será a lo menos lo que yo escribiere historia verdadera y desviada de todas las fábulas que [. . .] otros escritores sin verlo [el Nuevo Mundo] han presumido escribir [. . .] formando historias más allegadas a buen estilo que a la verdad de la cosa que cuentan.

Pero lo sorprendente es que caiga en lo mismo que condena en otros al incluir como auténticos varios hechos fantásticos. Tales son la cronología de supuestos reyes españoles anteriores a la era cristiana, como Hespero; la creencia que las llamadas islas Hespérides de la antigüedad eran el Nuevo Mundo recién descubierto; y que estas islas, habiendo sido regidas por el rey Hespero, constituían un señorío español devuelto por Dios a España (Libro II, Cap. III). A todas estas noticias carentes de autenticidad histórica Oviedo añade su convicción de que el Evangelio había sido predicado en las Indias en épocas lejanas aunque sus habitantes lo habían olvidado (Libro II, Cap. VII).[12]

En su *Historia de las Indias* Las Casas refuta con "muchas razones y autoridades" (Cap. XVI) las fantasías de Oviedo sobre Hespero y otros temas geográficos e históricos del mundo antiguo, aunque al parecer no se preocupa por incluir entre estos últimos la fabulosa enseñanza del Evangelio a los amerindios en épocas antiquísimas. Por otra parte, a pesar de su preocupación constante por la verdad, su fe religiosa lo hace también sobrepasar los límites de la más estricta objetividad en varias ocasiones. Uno de los casos más evidentes lo representa su insistencia en la presencia divina en la vida y los hechos de Colón. Como descubridor del Nuevo Mundo, Las Casas considera que "Dios le eligió por medio suyo para mostrar al mundo tan oculta hazaña" (Libro I, Cap. CXXIX). Pero antes ha indicado que Dios lo castiga a él y sus parientes por la crueldad con que trató a los aborígenes y el mal ejemplo que dio a quienes lo siguieron (Libro I, Cap. CXXVII). De manera semejante es su preocupación por determinar el lugar del Paraíso Terrenal. Porque si en los

capítulos CXXVII y CXXVIII del Libro I, sobre el Nilo, llega a considerar el origen de sus aguas en el Paraíso, volverá al tema para concluir que muy bien pudiera haber estado situado en aquella parte de Tierra Firme vista por Colón en su tercer viaje (Libro I, Cap. CXLVII).

A pesar de esas caídas en los extremismos de la fe, usuales en la época, Las Casas es, por supuesto, como Pedro Mártir, uno de los historiadores más cultos y mejor informados que escriben entonces sobre América. Por el contrario, la *Historia verdadera* de Bernal Díaz del Castillo evidencia la extracción popular del autor en su estilo narrativo, a veces desordenado, pero sencillo, en un nivel de expresión casi oral, en el que caben el refrán, el romance y la evocación de los libros de caballerías, aunque como ha observado la crítica también López de Gómara se vale del romance.[13] Por otra parte, a diferencia de Oviedo y Las Casas en sus extensas historias de Hispanoamérica colonial, con Bernal Díaz estamos en la narración histórica de un acontecimiento particular. Casos semejantes son los de Cortés, aunque sus *Cartas de relación* se extienden más allá de la conquista de México, y los de Fray Gaspar de Carvajal y hasta Cabeza de Vaca, en éste último por el factor autobiográfico, a pesar de la cambiante escena etnológica que observa.

Una ampliación de estas historias de casos particulares puede considerarse las que se concretan a una cultura o región. De los seis historiadores nacidos en América que aparecen en esta antología los dos de ascendencia indígena, Alva Ixtlilxóchitl y Garcilaso de la Vega, con orgullo patriótico se esfuerzan por preservar los hechos de sus antepasados precolombinos. Los otros criollos se dedican a escribir sobre su tierra natal: Fuentes y Guzmán sobre Guatemala; Rodríguez Freyle sobre Nueva Granada; Suárez de Peralta sobre Nueva España; Oviedo y Baños sobre Venezuela, donde vivió desde la adolescencia, aunque nació en Bogotá. De los cuatro españoles residentes en las Indias tres fueron religiosos: Benavente, cuya obra trata de la evangelización de los indios de México, aunque también describe su cultura anterior; Aguado, que traza la colonización de Nueva Granada y Venezuela; y Acosta, agudo investigador de los orígenes de la América indígena y de su evolución política y social. El cuarto español fue el seglar Cieza de León, un diligente estudioso de la región andina, autor de libros dedicados a la fisiografía y población de la zona, a los incas y a las guerras civiles del Perú después de la conquista.[14]

No es posible terminar estas páginas introductorias sin recordar que lo fabuloso, visto en las letras españolas de América desde los escritos del descubrimiento, de una manera u otra se observa también en los autores anteriores, con la excepción de Oviedo y Baños. A los mitos más

conocidos de amazonas, fuentes de juventud y El Dorado se añaden lo sobrenatural en influencias divinas o infernales, milagros, presagios, predicciones, maldiciones, hechicería, monstruos, gigantes, etc., elementos no desconocidos en la tradición literaria peninsular, muy especialmente en la ficción narrativa y dramática. Tales son los que Enrique Pupo-Walker describe como "estratos imaginativos que enriquecen al discurso histórico de los siglos XVI y XVII", para agregar más adelante: "comentarios muy disímiles de historiadores eminentes [. . .] confirman la extraordinaria latitud que en el siglo XVI se confería al discurso histórico; y confirman, además, cuán próximas estaban, en sus aspectos formales, la relación histórica y la narrativa de ficción".[15] Por tal motivo, cuatro siglos más tarde, esos aspectos de la historiografía de la época se podrán ver como antecedentes lejanos de lo real maravilloso americano.

NOTAS

1. *La carta de Colón anunciando el descubrimiento.* Edic. de Juan José Antequera. Madrid: Alianza Editorial, 1992. Reproducción de la edición príncipe de 1493 con facsímile de la carta de Colón impresa por Pere Posa y Pere Bru en abril de 1493.

2. *Diario de navegación.* Guatemala: Ministerio de Educación, 1988.

3. Buenos Aires: Editorial Sudamericana, 1954.

4. Francisco de Vitoria. *Escritos políticos.* Selec. de Luciano Pereña. Buenos Aires: Ediciones DePalma, 1967; y Francisco Vitoria *Sentencias de doctrina internacional.* Barcelona: Gráficas Ramón Sopena, 1940.

5. Stelio Cro. "Correspondencia epistolar entre el Cardenal Bembo y Fernández de Oviedo. Implicaciones históricas". En *América y la España del siglo XVI.* 2 vols. Francisco de Solano y Fermín del Pino, Editores. Madrid: C.S.I.C., 1952. 1.53–64.

6. Merece recordarse que el Padre José de Acosta escribió en el Perú un curioso "libro de viajes" titulado *Peregrinación del Hermano Bartolomé Lorenzo* (1586) basado en la relación del hermano sobre sus viajes por el Nuevo Mundo. Como en las típicas narraciones de este género no falta en la *Peregrinación* algún episodio asombroso.

7. *La historia de D. Fernando Colón en la qual se da particular y verdadera relación de la vida y hechos de el Almirante D. Christoval Colón, su padre [. . .].* En Andrés González Barcia, *Historiadores primitivos de las Indias Occidentales.* 3 vols. Madrid, 1749. 1. Cap. VII.

8. *Letters from a New World: Amerigo Vespucci's Discovery of America.* Edic. y presentación de Luciano Formisano. Pról. de Garry Wills. Traduc. al inglés por David Jacobson. New York: Marsilio, 1992. 5–52. La traducción al español es mía. Véanse los comentarios de Antonio Gerbi sobre "El pseudo-Vespucci" en *La naturaleza de las Indias Nuevas.* México: Fondo de Cultura Económica, 1978. 61.

9. Pietro Martire d'Anghiera. *Décadas del Nuevo Mundo*. Traducido del latín por Joaquín Torres Asensio. Buenos Aires: Editorial Bajel, 1944. Década I, Libro VI, Cap. IV. 70.

10. Simón trata el tema en su selección "El Dorado", incluida en páginas posteriores.

11. "The place of Herodotus in the history of historiography". *Studies in Historiography*. London: Harper and Row, 1966. 127–142.

12. Fantasías observadas por José Amador de los Ríos en el prólogo de Natalicio González a la *Historia general y natural de las Indias*. Asunción, Paraguay: Editorial Guarania, 1945. Libro II, Cap. III. 47.

13. Es lógico asumir que Díaz del Castillo empleara el romance espontáneamente, según el hábito popular; pero cabe pensar que López de Gómara en sus años de residencia en Italia desde alrededor de 1531 se relacionara con su ambiente e intelectuales renacentistas y conociera la labor de quienes propugnaban el uso de la lengua vulgar en sus escritos, como había hecho Pedro Bembo en *Regolle Grammaticali della vulgar lingua* (1516) y *Prose della vulgar lingua* (1525), o haría años después Juan de Valdés en *Diálogo de la lengua* [c. 1535] (1737).

14. De los escritores de esta antología el único "extranjero" es el alemán Ulrico (Ulrich) Schmidel, que narra la historia y descubrimiento de la región del Río de la Plata.

15. "Creatividad y paradojas formales en las crónicas mexicanas de los siglos XVI y XVII". En *De la crónica a la nueva narrativa mexicana*. Merlín Foster y Julio Ortega, Editores. México: Editorial Oasis, 1986. 29 y 32.

CONQUISTA Y COLONIZACIÓN DEL NUEVO MUNDO

El arribo de las carabelas de Cristóbal Colón (¿1451?–1506) a la isla de San Salvador, el 12 de octubre de 1492, es sólo el comienzo de un inusitado período de descubrimiento, conquista y colonización que va a establecer, ya en el siglo XVI, los contornos fundamentales de Hispanoamérica colonial. El descubrimiento de las Antillas Mayores, también por Colón de 1492 a 1494, llevará a la fundación de las primeras ciudades: Santo Domingo (1495), en la actual República Dominicana; San Juan (1508), en Puerto Rico; Baracoa (1512) y La Habana (1519), en Cuba.[1] Y a la exploración de las costas antillanas se añadirán las del Atlántico, el Pacífico y los ríos más importantes de la América del Sur. De igual manera, tras la conquista y población de las Antillas seguirán las de las varias regiones de Tierra Firme.

La Florida fue una atracción inicial que perduró durante gran parte del siglo y que resultó mortal para muchos españoles. Entre ellos, su descubridor en 1512, Juan Ponce de León; Hernando de Soto, descubridor del Misisipí (c. 1532) y explorador de una buena parte de lo que hoy es el suroeste y sureste de los Estados Unidos; Pánfilo de Narváez, en su desastrosa expedición de 1528; y tantos otros que los siguieron. Sólo en 1565 Pedro Menéndez de Avilés establecerá al fin el dominio de la corona española en la Florida.

México y Yucatán igualmente comenzaron a ejercer notable atracción en Cuba, especialmente tras el reconocimiento de sus costas por Francisco Hernández de Córdoba en 1517 y Juan de Grijalva en 1518. Pero la más famosa expedición salida de la isla fue la de Hernán Cortés (1485–1547) a México en 1519. Con un pequeño ejército y la ayuda de los tlaxcaltecas y otras tribus mexicanas emprendió una arriesgada campaña en la que, a pesar de algunos reveses serios, logró destruir la con-

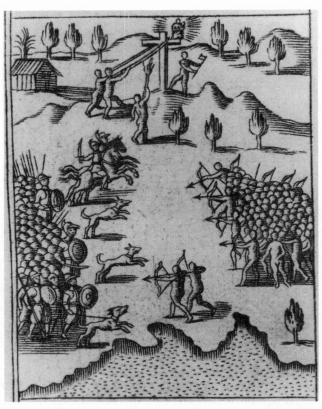

2. *Batalla de Fernando Colón con el cacique Guarionex*
Antonio de Herrera. Historia general de los hechos
de los castellanos . . . *Madrid, 1601. Vol. 1.*

federación azteca, conquistando en 1521 su capital, Tenochtitlán. Y al
reconstruirla con el nombre de México la convirtió también en la capi-
tal de la rica colonia de Nueva España. Durante su administración como
Capitán General se extendieron los dominios de Nueva España en todas
direcciones; pero en 1528 fue relevado del mando por la Audiencia,
cuyo gobierno duró hasta la llegada en 1535 del primer Virrey Antonio
de Mendoza (¿1490?–1552). Dos años después de la conquista de Te-
nochtitlán uno de los lugartenientes de Cortés, Pedro de Alvarado
(1485–1541), en Guatemala conquistó, entre otros reinos, los de los
quichés y cakchiqueles, fundando en 1524 la ciudad de Santiago de los
Caballeros de Guatemala. La ciudad, destruida y trasladada varias ve-
ces hasta ser reedificada en su localidad actual, llegó a ser por algún

tiempo la capital de la Capitanía General de Guatemala que se extendía desde Tehuantepec, en México, hasta los límites con Panamá. Otro antiguo aliado de Cortés, Francisco de Montejo (¿1479?–1553), nombrado Adelantado de Yucatán, luchó contra los mayas de la península; pero fue su hijo Francisco (1508–1565) quien pudo conquistarlos y fundar la ciudad de Mérida en 1542.

Antes de esa fecha ya ha comenzado la expansión española en lo que el geógrafo y cosmógrafo Juan López de Velasco (¿1530–1603?) llama las Indias del Mediodía,[2] en cuyo extremo norte sitúa a Panamá. El primero en visitar esta parte del continente fue Rodrigo de Bastidas, quien siguiendo las costas de Venezuela y Colombia recorrió las de Panamá, o Castilla del Oro, en 1502. Para 1510 Diego de Nicuesa funda Nombre de Dios, un pueblo pequeño y malsano que revivía cuando llegaban las flotas del comercio con el Perú. Blasco Núñez de Balboa (1475–1517), que había acompañado a Bastidas en 1502 y explorado posteriormente el país, llegó a ser adelantado. Hoy es recordado por atravesar el istmo en 1513 descubriendo el Océano Pacífico. A pesar de sus contribuciones como explorador, conquistador y colonizador se vio envuelto en varias intrigas hasta que en 1517, acusado falsamente de conspirar, fue ejecutado por el Gobernador Pedro Arias Dávila (Pedrarias) (¿1440?–1531), fundador de Panamá (1519; declarada ciudad en 1521).

Exploradas las costas de Nueva Granada (Colombia) en 1502, sus dos poblaciones principales fueron Santa Marta fundada en 1525 por Rodrigo Bastidas (1460–1527), y Cartagena de Indias en 1533 por Pedro de Heredia (¿1520?–1554). Ambas ciudades estaban situadas en la costa del Mar Caribe. Cartagena llegaría a ser una de las ciudades más importantes del período colonial por su magnífico puerto y excelentes fortificaciones.

El interior del reino quedó prácticamente inexplorado hasta que el Licenciado Gonzalo Jiménez de Quesada (¿1509?–1579) partió de Santa Marta dirigiéndose al sur, en 1536, con un poderoso ejército, en busca de riquezas y nuevos reinos que conquistar. Iba hacia la Cordillera Central, en cuya altiplanicie moraban los chibchas, pueblo sedentario de avanzada cultura. Aunque el ejército español llegó notablemente reducido al territorio indígena debido a las penalidades sufridas, las rivalidades y divisiones existentes entre las tribus chibchas facilitaron la conquista. De modo que en 1538 Jiménez de Quesada fundó la ciudad de Santa Fe de Bogotá, construida a unos 8,700 pies de altura y declarada ulteriormente capital de la colonia.

Para entonces puede decirse que se ha iniciado, definitivamente, la

colonización de Nueva Granada. Una expedición organizada en Cartagena había empezado a poblar el valle del Cauca desde 1536. Y un contingente español proveniente del Perú vía Quito, bajo el mando de Sebastián de Benalcázar (1480–1551), establecía por el sur las ciudades de Popayán (1536), Cali (1536) y Pasto (1539), entre otras.

Al este de Nueva Granada parte de las costas de Venezuela fueron descubiertas y visitadas por Colón en 1498, aunque al año siguiente volvieron a ellas Alonso de Ojeda (¿1466–1515?) y Américo Vespucio (1454–1512) para una más detallada exploración. Sin embargo, no es hasta 1528 cuando Carlos V concede el derecho de conquista y colonización a la familia Welser, de banqueros alemanes, con la que estaba en deuda. Ese año Ambrosio Alfínger, el primer gobernador bajo los Welser (1529–1533), designó como capital la ciudad de Coro, fundada el año anterior por el militar español Juan de Ampués. A partir de 1529 el alemán Nicolás Federmann (1501–1542) hará varias expediciones al interior. En la más recordada exploró el Orinoco, adentrándose también por los llanos de Venezuela y Nueva Granada. Entre 1530 y 1546 el fracaso de la administración alemana, su mal tratamiento de los aborígenes y el asesinato de su último gobernador llevaron al gobierno al español Juan Pérez de Tolosa a pesar de que, oficialmente, el derecho de los Welser a la colonia se extendía algún tiempo más. La fundación de Caracas por Diego de Losada (¿1511?–1569) en 1567 se considera que dio un ritmo más firme a la colonización de toda la región. En la primera mitad del siglo siguiente Nueva Granada será un virreinato y Venezuela una capitanía general.

Desde el descubrimiento del Océano Pacífico, las vagas noticias que circulaban en Panamá sobre la existencia de un próspero reino hacia el sur, indujeron a Francisco Pizarro (¿1478?–1541) y a Diego de Almagro (1475–1538) a lanzarse a su conquista. Tras dos infructuosos intentos entre 1524 y 1529, consiguieron desembarcar en la costa norte del Perú, subiendo los Andes hasta Cajamarca en 1532. El imperio incaico acababa de sufrir una cruenta guerra civil en la que Atahualpa había vencido a su hermanastro el Inca Huáscar, ejecutándolo. Atraído el nuevo Inca a Cajamarca, invitado falsamente a parlamentar con Pizarro, fue apresado por los invasores y, a pesar de la inmensa fortuna que le exigieron para libertarlo, lo procesaron y ejecutaron en 1533. El mismo año Pizarro ocupó Cuzco, la capital del imperio inca, en tanto que enviaba a Sebastián de Benalcázar a la región del Ecuador, donde fundó Quito en 1534, en el lugar de la antigua capital del reino inca de Quito. Al año siguiente Pizarro fundó Lima como capital de la colonia. El imperio incaico se había desintegrado. Pero pronto la enemistad en-

tre Pizarro y Almagro degeneró en una guerra civil seguida por insurrecciones de encomenderos y de indios, en las que sus principales participantes morirían asesinados o ejecutados. Blasco Núñez Vela, primer virrey del Perú (1544-1546), intentando restablecer el orden fue una de las víctimas. Más afortunado en reformar la administración y la economía, mientras se estabilizaba la vida colonial, fue Francisco de Toledo, virrey del Perú de 1569 a 1581, aunque tuvo que sofocar la sublevación del Inca Túpac Amaru, a quien ordenó ejecutar en 1572.

Del Perú saldrían durante las décadas del treinta y del cuarenta varios conquistadores que ocuparon el territorio del Alto Perú (Bolivia), con anterioridad también parte del imperio de los Incas. Entre ellos se contaron Juan de Saavedra, fundador de Paria (1536), la primera ciudad española, a la que siguieron Charcas (1538), hoy Sucre, fundada por Gonzalo Pizarro, hermano de Francisco, y La Paz (1548), por Alonso de Mendoza. Mas el acontecimiento de mayor resonancia resultó ser el descubrimiento en 1545 (según Benavente en 1547) de las famosas minas de plata del Cerro de Potosí.

Hacia el sur la influencia del Perú había sido igualmente evidente. En 1536 Almagro fue, probablemente, el primero en explorar el territorio de Chile. En 1540 Pedro de Valdivia (¿1497?-1553) emprendió su conquista, fundando entre otras ciudades Santiago (1541) y Concepción (1550). Nombrado Gobernador y Capitán General, prosiguió la conquista de Chile, pero tuvo una muerte cruel a manos de los indios mapuches o araucanos. García Hurtado de Mendoza (1535-1609) continuó la guerra contra los araucanos, venciendo y ejecutando a su jefe Caupolicán (1558). No obstante, la resistencia de los indígenas no había de cesar, hasta el extremo de causar la muerte del Gobernador Oñes de Loyola (1598). En los primeros años del siglo XVII los araucanos habían recuperado casi todo el territorio al sur del río Bíobío, con la excepción de la ciudad de Valdivia (1552) y la isla de Chiloé. No serán completamente dominados hasta el siglo XIX. El poeta español Alonso de Ercilla (1533-1594), que militó en el ejército de García Hurtado de Mendoza, en su famoso poema *La araucana* (1569-1589) elogia el heroísmo de los araucanos.

En el sur atlántico del continente, más allá de la inmensa extensión del Brasil, ha continuado igualmente la expansión española. Los primeros navegantes de la región son Juan de Solís, que ha descubierto en 1516 el Río de la Plata; Fernando de Magallanes en los comienzos de su viaje de circunnavegación del mundo, descubridor poco después, en 1520, del estrecho que lleva su nombre; y Sebastián Cabot (1476-1557), que se interna por los ríos Paraná y Paraguay, erigiendo un fuerte

en las orillas del primero en 1527. Los iniciales intentos de colonización se deben al Adelantado Pedro de Mendoza (¿1487?–1537) al llegar con una expedición al Río de la Plata y fundar la primera ciudad de Buenos Aires (1536). Su sucesor, Juan de Ayolas (¿1510–1537?), navegó por los ríos Paraná y Paraguay, entrando en el Chaco, en tanto que dos de sus capitanes, Juan de Salazar y Gonzalo de Mendoza, fundaban Asunción (1537) a orillas del río Paraguay. En Buenos Aires, la constante carencia de alimentos y la hostilidad de los naturales obligó a sus habitantes a trasladarse a Asunción en 1541. Era gobernador de la provincia del Plata Domingo Martínez de Irala (¿1500–1556?), considerado el primer gobernador en América electo por el voto popular. Durante su gobierno se estableció en Asunción el cabildo y se estimuló el desarrollo de la ciudad.

En las décadas finales del siglo se vivió un período de expansión que, con la excepción de Santa Cruz de la Sierra (1561) en Bolivia, tendrá lugar principalmente en la región que sería parte de Argentina. Comenzando con la fundación de la ciudad de Mendoza (1560), seguirán las de Tucumán (1565), Córdoba y Santa Fe (1573), la nueva Buenos Aires (1580), Corrientes (1588), Rioja (1591) y San Luis (1594). La llamada Banda Oriental (Uruguay) al parecer no tuvo interés para los pobladores de esas ciudades. Más al sur quedaban territorios habitados por tribus hostiles.

Una figura notable en la provincia del Río de la Plata fue su último gobernador, Hernando Arias de Saavedra (1561–1634), llamado Hernandarias. Nacido en Asunción, fue elegido gobernador en 1592 por el cabildo de la ciudad, llegando a ser gobernador del Río de la Plata en tres ocasiones, de 1597 a 1618. Dio estabilidad a las poblaciones, dominó y protegió a los indios y facilitó la creación de las misiones jesuitas en el país. En 1616 obtuvo la separación de Paraguay y el Río de la Plata.

NOTAS

1. Colón descubrió Jamaica en 1494, pero España la perdió al ser conquistada por los ingleses en 1655.

2. *Geografía y descripción universal de las Indias* (1574). Madrid: Atlas, 1971. 169. Biblioteca de Autores Españoles (BAE), vol. 248.

ORGANIZACIÓN COLONIAL

En los comienzos del siglo XVI Diego Colón (1474–1526), hijo del Almirante, ejerció como gobernador de las Indias desde 1509 hasta su muerte. Por consiguiente, los territorios que se iban conquistando quedaban bajo su autoridad en la ciudad de Santo Domingo, de la isla Española. A partir de 1526 a esos territorios se les concedió cierta autonomía, aunque siempre supeditada a la autoridad real. Sólo dos regiones de gran riqueza y extensión fueron creadas virreinatos, la de Nueva España, en 1535, con la ciudad de México como capital, y la del Perú, en 1544, con su capital en Lima. También se establecieron dos capitanías generales, la de Guatemala y la de Chile, dependientes de México y el Perú, respectivamente. Para la organización del sistema judicial se instituyeron audiencias, o tribunales superiores de justicia, con jurisdicción sobre un territorio determinado, la primera en la ciudad de Santo Domingo, en 1511, si bien durante el siglo se añadieron otras. En las poblaciones el gobierno estaba constituido por el cabildo o ayuntamiento, que era la autoridad municipal y judicial elegida por los vecinos propietarios. Durante el siglo XVI los cabildos gozaron de gran autonomía, la que se fue perdiendo debido a la presión creciente de los monarcas. El gobierno espiritual estaba representado en su jerarquía superior por arzobispos, establecidos en Santo Domingo, México, Lima, Tegucigalpa y Bogotá. Les seguían en autoridad los obispos, bajo los cuales estaban los sacerdotes en las parroquias, así como las órdenes religiosas. Dos tribunales de la Inquisición se crearon, uno en Lima en 1570, el otro en la ciudad de México en 1571. Con anterioridad cumplían su misión los obispos.

La educación tuvo su principio en los conventos. La primera institución de enseñanza existió desde 1505 en el convento de la Orden de

Santo Domingo. Los alumnos eran españoles e indios, aunque en México y el Perú hubo colegios para los naturales que ofrecían títulos avanzados. Las varias órdenes religiosas de franciscanos, dominicos, carmelitas, jesuitas, etc. tenían, entre otras responsabilidades, la evangelización de la población indígena. En los pueblos pequeños la enseñanza estaba a cargo del sacerdote y era especialmente de carácter religioso. Las primeras universidades fueron las de Santo Tomás de Aquino (1538) y Santiago de la Paz (1540) en Santo Domingo; la Real Universidad de México y la de San Marcos en Lima, ambas de 1553. La lectura era el pasatiempo favorito de las clases educadas, y de ella fueron surgiendo poetas bajo la infuencia de la poesía lírica o épica europea. Varios historiadores oficiales y clérigos comenzaron a escribir obras históricas sobre el nuevo continente o sus diversas regiones y se iniciaron representaciones dramáticas. La imprenta se introdujo en México en 1539 y en Lima en 1583.

La economía de la época era de tendencia monopolista, orientada hacia los intereses de la metrópoli, con frecuencia perjudiciales a las colonias, y estaba supervisada por la Casa de Contratación (1503) en Sevilla. El comercio legal era, exclusivamente, entre los puertos de Sevilla y Cádiz, en España, y los de La Habana, Veracruz y Portobelo, en América. Desde mediados del siglo XVI hasta mediados del XVIII estaba limitado a dos flotas que mantenían el tráfico entre las dos partes del imperio. En los dominios americanos la primera fuente de riquezas apreciada por los conquistadores fue el oro que se obtuvo en las Antillas. Más tarde, en cantidades mucho mayores se agregaron principalmente el oro, la plata y las piedras preciosas arrebatados a aztecas, incas, chibchas y otros pueblos amerindios. Entre los impuestos que existían durante los años de la conquista el más conocido era el llamado "el quinto" por el cual pertenecía al rey una quinta parte de lo descubierto o apresado. A medida que se extendió la colonización se descubrieron y explotaron minas de oro y otros metales en varias regiones, sin que ninguna superara las ya mencionadas minas de plata del Cerro de Potosí (1545). Todas estas riquezas no tardaron en despertar el interés y la rapacidad de los enemigos de España en Europa. Corsarios y piratas, franceses o ingleses, empezaron por atacar con éxito las embarcaciones que transportaban tales tesoros, para extender pronto sus ataques y saqueos a las poblaciones del Caribe, el Atlántico y el Pacífico. Los españoles respondieron a semejantes depredaciones organizando grandes flotas protegidas por buques fuertemente armados y fortificando sus ciudades.

Durante el siglo la vida de la colonia dependió en gran medida del trabajo indígena en instituciones como la encomienda y el reparti-

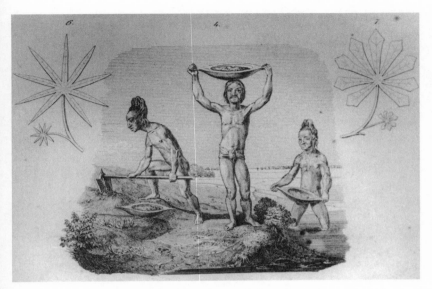

3. *Indios lavando oro de las minas*
Gonzalo Fernández de Oviedo. Historia general y
natural de las Indias *. . . Madrid, 1851. Vol. 1.*

miento, en las que se designaba un número de aborígenes a los conquistadores (llamados "encomenderos"), para quienes trabajaban en el servicio doméstico, las siembras y las minas. El Padre Bartolomé de Las Casas denunció sin descanso el inhumano tratamiento a que era sometida la mayoría de estos indios. Por su parte los monarcas promulgaron constantemente leyes para protegerlos, pero sin lograrlo. Los encomenderos resistieron con tal tenacidad que en varias ocasiones llegaron a conspirar y a sublevarse contra la autoridad real. En 1542 las llamadas Nuevas Leyes, a pesar de sus limitaciones, fueron la causa de una de esas revueltas.

Para 1508 la población nativa de las Antillas disminuía con rapidez, mientras empezaban a llegar esclavos negros para sustituirlos gradualmente en los trabajos básicos de la economía. En partes de México y, sobre todo, en partes de Sur América como el Perú, con una población indígena numerosa, instituciones como la encomienda, o parecidas, eran tan rigurosas, aunque quizás no tan nuevas para los que las sufrían por haber tenido sistemas semejantes en la época precolombina.

Si en los primeros tiempos de la colonización por lo general fue necesario depender de cultivos locales, desde la década del treinta fue requi-

sito oficial que las flotas con colonizadores trajeran de Europa semillas, frutas, varias clases de plantas, animales domésticos, etc., lo que sin duda ofreció variedad bienvenida en la vida del colono. Durante el siglo también contribuyó al desarrollo económico la pesca de perlas, especialmente en la costa venezolana, la manufactura de muebles y las industrias de tejidos, cerámica y orfebrería.

EL PADRE JOSÉ DE ACOSTA

Varios de los historiadores de Indias en una parte u otra de su obra se remontan a épocas anteriores al descubrimiento de América y esto resulta, en ocasiones, en el abandono de lo estrictamente histórico para caer en lo fabuloso. Entre los casos más notables se cuentan dos ya mencionados de Gonzalo Fernández de Oviedo en su Historia general y natural de las Indias *(1535–1537). El primero se refiere tanto al supuesto rey Hespero, considerado antecesor de los españoles antes de la era cristiana, como al reino de las Hespérides que, identificado con el Nuevo Mundo, era su señorío justamente devuelto a España en 1492. La segunda incursión de Oviedo en lo fantástico tiene que ver con su creencia que el Evangelio había sido conocido y olvidado por los aborígenes americanos antes del viaje de Colón. En un plano algo diferente podría citarse igualmente a Fernando de Alva Ixtlilxóchitl en su* Historia de la nación chichimeca *(¿1616?) cuando con cierta vaguedad describe la peregrinación por gran parte del mundo de los primitivos habitantes de México, antes de establecerse en América. Como contraste con las fábulas anteriores, Bartolomé de Las Casas, en su* Historia de las Indias, *laboriosamente se dedica a describir las ideas de la antigüedad sobre la posible existencia de tierras habitables en el trópico o de civilizaciones en el Atlántico. Su Libro I, Capítulos VIII y IX, ofrece una extensa nómina de ambas cuestiones.*

Un curso semejante al de Las Casas sigue el vallisoletano José de Acosta (1540–1600) en su Historia natural y moral de las Indias *[1589](1590), tras mencionar varias opiniones erróneas de la antigüedad. Y como la* Apologética historia *[1555–1559] de*

Las Casas, su Historia natural *ha sido considerada un tratado de arqueología cultural por su interés etnológico en general y, en particular, por su concepto evolucionista de los tipos de gobierno en las sociedades aborígenes del continente. Un aspecto de capital importancia histórica en el estudio de Acosta es también su moderna concepción científica sobre los primeros pobladores de América, a quienes considera procedentes de Asia debido a la cercanía de los dos continentes, sorprendente deducción concebida antes de que existiera el conocimiento de la geografía del estrecho de Bering o de la región de Beringia. Bien puede decirse que la obra consta de dos partes principales: la dedicada a describir el mundo natural de las Indias, y la que trata de la historia y cultura de la población indígena, con énfasis en aztecas e incas, no por simple información sino por la utilidad que pueden ofrecer, en el caso específico del indio, como medio de mejorar su vida espiritual y material.*

Que se halla en los antiguos alguna noticia de este Nuevo Mundo

Claramente refiere San Clemente [*Epístola*] que pasado el mar Océano, hay otro mundo, y aun mundos, como pasa en efecto de verdad, pues hay tan excesiva distancia de un nuevo mundo al otro nuevo mundo, quiero decir, de este Perú e India Occidental a la India Oriental y China. También Plinio, que fue tan extremado en inquirir las cosas extrañas y de admiración, refiere en su *Historia natural* que Hannon, capitán de los cartagineses, navegó desde Gibraltar costeando la mar, hasta lo último de Arabia, y que dejó escrita esta su navegación.

También escriben autores graves que una nave de cartagineses, llevándola la fuerza del viento por el mar Océano, vino a reconocer una tierra hasta entonces nunca sabida, y que volviendo después a Cartago, puso gran gana a los cartagineses de descubrir y poblar aquella tierra, y que el senado, con riguroso decreto, vedó tal navegación, temiendo que con la codicia de nuevas tierras, se menoscabase su patria. De todo esto se puede bien colegir que hubiese en los antiguos algún conocimiento del Nuevo Mundo, aunque particularizando a esta nuestra América y toda esta India Occidental apenas se halla cosa cierta en los libros de los escritores antiguos.

Pasadas las Canarias, apenas hay rastro en los antiguos de la navegación que hoy se hace por el golfo, que con mucha razón le llaman grande. Con todo eso se mueven muchos a pensar que profetizó

Séneca el trágico, de estas Indias Occidentales, lo que leemos en su tragedia *Medea,* en sus versos anapésticos, que reducidos al metro castellano dicen así:

> Tras largos años vendrá
> un siglo nuevo y dichoso
> que al Océano anchuroso
> sus límites pasará.
>
> Descubrirán grande tierra,
> verán otro Nuevo Mundo
> navegando el gran profundo
> que ahora el paso nos cierra.
>
> La Thule tan afamada
> como del mundo postrera,
> quedará en esta carrera
> por muy cercana contada.

Esto canta Séneca en sus versos, y no podemos negar que al pie de la letra pasa así, pues los años luengos que dice si se cuentan del tiempo del trágico, son al pie de mil y cuatrocientos, y si del de *Medea,* son más de dos mil. Que el Océano anchuroso haya dado el paso que tenía cerrado, y que se haya descubierto grande tierra, mayor que toda Europa y Asia y se habite otro nuevo mundo, lo vemos cumplido por nuestros ojos, y en esto no hay duda. En lo que la puede haber con razón, es si Séneca adivinó, o si acaso dio en esto su poesía. Yo, para decir lo que siento, siento que adivinó con el modo de adivinar que tienen los hombres sabios y astutos. Veía que ya en su tiempo se tentaban nuevas navegaciones y viajes por el mar; sabía bien como filósofo, que había otra tierra opuesta del mismo ser que llaman Antíctona [antípoda]. Pudo con este fundamento considerar que la osadía y habilidad de los hombres, en fin llegaría a pasar el mar Océano, y pasándole, descubrir nuevas tierras y otro mundo, mayormente siendo ya cosa sabida en tiempo de Séneca el suceso de aquellos naufragios que refiere Plinio, con que se pasó el gran mar Océano. Y que éste haya sido el motivo de la profecía de Séneca parece lo dan a entender los versos que preceden, donde habiendo alabado el sosiego y vida poco bulliciosa de los antiguos, dice así:

> Mas ahora es otro tiempo;
> y el mar de fuerza o de grado,

ha de dar paso al osado
y el pasarle es pasatiempo.

De esta tan crecida osadía de los hombres viene Séneca a conjeturar lo que luego pone como el extremo a que ha de llegar, diciendo: Tras largos años vendrá etc., como está ya dicho.

Historia natural y moral de las Indias, Libro I, Cap. XI

Lo que sintió Platón de esta India Occidental

Mas si alguno hubo que tocase más en particular esta India Occidental, parece que se le debe a Platón esa gloria, el cual en su *Timeo* escribe así: "En aquel tiempo no se podía navegar aquel golfo (y ya hablando del mar Atlántico que es el que está al salir del estrecho de Gibraltar), porque tenía cerrado el paso a la boca de las columnas de Hércules, que vosotros soléis llamar (que es el mismo estrecho de Gibraltar), y era aquella isla que estaba entonces junto a la boca dicha de tanta grandeza, que excede a toda la Africa y Asia juntas. De esta Isla había paso entonces a otras islas para los que iban a ellas, y de las otras islas se iba a toda la tierra firme que estaba frontera de ellas, cercada del verdadero mar". Esto cuenta Cricias en Platón; y los que se persuaden que esta narración de Platón es historia, y verdadera historia declarada en esta forma, dicen que aquella grande isla llamada Atlantis, la cual excedía en grandeza a Africa y Asia juntas, ocupaba entonces la mayor parte del mar Océano llamado Atlántico, que ahora navegan los españoles, y que las otras islas, que dice estaban cercanas a esta grande, son las que hoy llaman islas de Barlovento; es a saber: Cuba, Española, San Juan de Puerto Rico, Jamaica y otras de aquel paraje. Y que la tierra firme que dice, es la que hoy día se llama Tierrafirme y este Perú y América. El mar verdadero que dice estar junto a aquella tierra firme, declaran que es este mar del sur, y que por eso se llama verdadero mar, porque en comparación de su inmensidad otros mares mediterráneos, y aun el mismo Atlántico, son como mares de burla. Con ingenio cierto y delicadeza está explicado Platón por los dichos autores curiosos con cuánta verdad y certeza.

Libro I, Cap. XII

Vinieron por tierra los primeros pobladores de Indias

Es bien probable de pensar que los primeros aportaron a Indias por naufragio y tempestad de mar; mas se ofrece aquí una dificultad, que

me da mucho en qué entender, y es, que ya que demos que hayan venido hombres por mar a tierras tan remotas, y que de ellos se han multiplicado las naciones que vemos, pero de bestias y alimañas que cría el nuevo orbe, muchas y grandes, no sé cómo demos maña a embarcarlas y llevarlas por mar a las Indias. La razón por la que nos hallamos forzados a decir que los hombres de las Indias fueron de Europa o de Asia, es por no contradecir a la Sagrada Escritura, que claramente enseña que todos los hombres descienden de Adán, así no podemos dar otro origen a los hombres de Indias, pues la misma Divina escritura también nos dice que todas las bestias y animales de la tierra perecieron, excepto las que se reservaron para propagación de su género en el Arca de Noé. Así también es fuerza reducir la propagación de todos los animales dichos, a los que salieron del arca en los montes de Ararat, donde ella hizo pie; de manera que como para los hombres, así también para las bestias, nos es necesidad buscar camino por donde hayan pasado del Viejo Mundo al Nuevo. San Agustín, tratando esta cuestión: cómo se hallan en algunas islas, lobos y tigres y otras fieras que no son de provecho para los hombres, no tiene embarazo en pensar que por industria de hombres se llevaron por mar con naves, pero para los animales que para nada son de provecho y antes son de mucho daño, como son lobos, en qué forma hayan pasado a las islas, si es verdad como lo es que el Diluvio bañó toda la tierra, tratándolo el sobredicho santo y doctísimo varón procura librarse de estas angustias con decir que tales bestias pasaron a nado a las islas; o alguno por codicia de cazar, las llevó, o fue ordenación de Dios que se produjesen en la tierra al modo que en la primera creación. ¿Quién se podrá persuadir que con navegación tan infinita, hubo hombres que pusieron diligencia en llevar al Perú, zorras, mayormente las que llaman añas, que es un linaje el más sucio y hediondo de cuantos he visto? ¿Quién dirá que trajeron leones y tigres? Harto es y aun demasiado que pudiesen escapar los hombres con las vidas en tan prolijo viaje viniendo con tormenta, como hemos dicho ¿cuánto más tratar de llevar zorras y lobos y mantenerlos por mar? Cierto es cosa de burla aun imaginarlo; pues si vinieron por mar estos animales, sólo resta que hayan pasado a nado. Esto ser cosa posible y hacedera, cuanto a algunas islas que distan poco de otras o de tierra firme, no se puede negar la experiencia cierta, con que vemos, que por alguna grave necesidad a veces nadan estos animales, días y noches enteros, y al cabo escapan nadando; pero esto se entiende en golfillos pequeños, porque nuestro Océano haría burla de semejantes nadadores, pues aun a las aves de gran vuelo les faltan las alas para pasar tan gran abismo.

Siendo así todo lo dicho ¿por dónde abriremos camino para pasar
fieras y pájaros a las Indias? ¿De qué manera pudieron ir de un mundo
a otro? Este discurso que he dicho es para mí una gran conjetura, para
pensar que el nuevo orbe que llamamos Indias, no está del todo divi-
dido y apartado del otro orbe. Y por decir mi opinión, tengo para mí,
desde hace días, que la una tierra y la otra en alguna parte se juntan
y continúan o a lo menos se avecinan y allegan mucho. Así que ni
hay razón en contrario, ni experiencia que deshaga mi imaginación u
opinión, de que toda la tierra se junta y continúa en alguna parte; a lo
menos se allega mucho. Si esto es verdad como en efecto me lo parece,
fácil respuesta tiene la duda tan difícil que habíamos propuesto, cómo
pasaron a las Indias los primeros pobladores de ellas, porque se ha de
decir que pasaron no tanto navegando por mar como caminando por
tierra. Y ese camino lo hicieron muy sin pensar mudando sitios y tie-
rras su poco a poco, y unos poblando las ya halladas, otros buscando
otras de nuevo, vinieron por discurso de tiempo a henchir las tierras
de Indias de tantas naciones y gentes y lenguas. Libro I, Cap. XX

Tres géneros de gobierno y vida en los indios

Es de saber que se han hallado tres géneros de gobierno y vida en los
indios. El primero y principal, y mejor, ha sido de reino o monarquía,
como fue el de los Incas, y el de Moctezuma, aunque éstos eran en
mucha parte tiránicos. El segundo es de behetrías o comunidades,
donde se gobiernan por consejo de muchos, y son como consejos.
Estos, en tiempo de guerra, eligen un capitán, a quien toda una nación
o provincia obedece. En tiempo de paz, cada pueblo o congregación se
rige por sí, y tiene algunos principalejos a quienes respeta el vulgo; y
cuando mucho, júntanse algunos de éstos en negocios que les parecen
de importancia, a ver lo que les conviene. El tercer género de gobierno
es totalmente bárbaro, y son indios sin ley, ni rey, ni asiento, sino que
andan a manadas como fieras salvajes. Cuanto yo he podido compren-
der, los primeros moradores de estas Indias, fueron de este género,
como lo son hoy día gran parte de los brasiles, y los chiriguanas y
chunchos, e yscaycingas y pilcozones, y la mayor parte de los floridos,
y en la Nueva España todos los chichimecas. De este género, por
industria y saber de algunos principales de ellos, se hizo el otro go-
bierno de comunidades y behetrías, donde hay algún más orden y
asiento, como son hoy día los de Arauco y Tucapel en Chile, y lo eran
en el Nuevo Reino de Granada, los moscas [muiscas o chibchas], y

en la Nueva España algunos otomíes, y en todos ellos se halla menos fiereza y más razón. De este género, por la valentía y saber de algunos excelentes hombres, resultó el otro gobierno más poderoso y próvido de reino y monarquía que hallamos en México y en el Perú.

Libro VI, Cap. XIX

FERNANDO DE
ALVA IXTLILXÓCHITL

*El historiador mexicano Fernando de Alva Ixtlilxóchitl
(¿1578?–1648), descendiente de los reyes de Texcoco, fue alumno
distinguido del Imperial Colegio de Santa Cruz de Tlatelolco. Su
obra más famosa es la* Historia de la nación chichimeca *(1616?),
conservada en copias del siglo XVIII, que tuvo como fuentes
pinturas jeroglíficas, relaciones de indios ancianos y cantares
antiguos; y llega solamente hasta el asalto final a Tenochtitlán,
la capital azteca, por Cortés y sus indios aliados. De las dos
selecciones que aquí se incluyen de la* Historia, *la primera, como
observará el lector, repite en su episodio central la historia bíblica
del rey David, Betsabé y su esposo Urías, en tanto que la segunda
recuerda lo acontecido a la licenciosa reina francesa Margarita
de Borgoña (1290–1315), ejecutada por adúltera por su esposo
Luis X, rey de 1314 a 1316. Debe añadirse que la amplia cultura
adquirida por el historiador texcocano incluía un sólido conoci-
miento del Antiguo Testamento.*

El amor criminal de un rey

En todo este tiempo Nezahualcoyotzin[1] no se había casado conforme
a la costumbre de sus antepasados, que es tener una mujer legítima de
donde naciese el sucesor del reino, aunque a esta sazón, de sus concu-
binas (que tenía muchas en sus palacios y jardines) tenía muchos hijos,
y decidiendo tomar estado, mandó que le trajesen algunas doncellas
que fuesen hijas legítimas de los señores de Huexotla y Coatlichan
(que eran las casas principales y antiguas del reino, y en donde se
habían casado sus antepasados los emperadores chichimecas), de las

cuales no se halló más de una de la casa de Coatlichan, y esa era tan niña que se la entregó a su hermano el infante Quauhtlehuanitzin para que la criase y doctrinase, y siendo de edad la trajese a palacio para luego celebrar con ella las bodas. Algún tiempo después falleció el infante Quauhtlehuanitzin que ya era muy viejo, e Ixhuetzcatocatzin su hijo, heredero de su casa y estado, entrado que fue en la sucesión de su padre, viendo aquella tan noble señora y no sabiendo para qué efecto se criaba, se casó con ella; de modo que cuando el rey se vino a acordar de ella, ya era su sobrino dueño de ella, y no sabiendo aquél lo que había le envió a llamar y le dijo trajese aquella señora, que había criado su padre, a palacio para tomar estado con ella, pues para este efecto la había dado a su padre, el cual le respondió al rey que aquella señora era ya su esposa, que la había recibido no sabiendo lo que entre su padre y su alteza se había tratado, y que bajo de esto hiciese lo que fuese servido. El rey sin responderle palabra lo remitió a los jueces para que lo castigasen si había cometido delito, los cuales hallaron no tener culpa y lo dieron por libre; y viéndose el rey tan desdichado en esta parte, habiendo sido tan venturoso en todas sus cosas, le causó muy gran tristeza y melancolía, que casi desesperado se salió solo y sin compañía de palacio y se fue hacia los bosques que tenía en la laguna y, no dándole gusto nada, prosiguió su viaje hasta llegar al pueblo de Tepechpan, donde viéndolo Quaquauhtzin, señor de allí y uno de los catorce grandes del reino, le salió a recibir y lo llevó a su palacio. En él le sirvió comida, pues hasta entonces no había comido aquel día, y para más regalo quiso que en la mesa le sirviese Azcalxochitzin, señora mexicana hija del infante Temictzin, su tío, y prima hermana suya, que este señor criaba para tomar estado con ella y ser su mujer legítima, y hasta entonces no lo había hecho por no tener edad para ello, porque sus padres se la dieron niña pequeña en recompensa de un gran presente de oro, piedras preciosas, mantas, plumería y esclavos que les dio, que era de los despojos de una de las conquistas en que se había hallado por capitán general. El rey cuando vio aquella señora, que era su prima hermana, tan hermosa y dotada de gracias y bienes de naturaleza, perdió todas las melancolías y tristezas que tenía, enamorándose locamente de ella. Y disimulando lo mejor que pudo su pasión, se despidió de este señor y se fue a su corte, en donde dio orden con todo el secreto del mundo (sin jamás dar a conocer sus designios) de mandar quitar la vida a Quaquauhtzin por parecer mejor su hecho, y fue de esta manera: despachó a la señoría de Tlaxcala un mensajero (que era de su casa y de quien más se fiaba), a decir que a su reino convenía que fuese muerto Quaquauhtzin, uno de los grandes de él, por ciertos

delitos grandes que había cometido, y para darle muerte honrosa pedía a la señoría que mandase a sus capitanes lo matasen en la batalla, que para tal día lo enviaría, de modo que no lo dejasen volver con vida; y luego llamó el rey a dos capitanes, de quienes él mucho se fiaba, y les dijo que para tal día quería enviar a la guerra, que se acostumbraba hacer en el campo de la frontera de Tlaxcala, a Quaquauhtzin, y que lo metiesen en lo más peligroso de ella, de manera que los enemigos lo matasen y no escapase con vida, porque convenía así por cierto delito grave que había cometido, y que le daba esta muerte honrosa por la buena voluntad que le tenía. Y luego le envió a llamar y apercibir para que se dispusiese a esta guerra y jornada por general de ella. Quaquauhtzin obedeció el mandato de su rey, aunque le causó admiración y novedad, que siendo como era soldado viejo y no competía a su persona y calidad ir a esta jornada, se le enviase a ella. Y así sospechó su daño, componiendo unos cantos lastimosos que cantó en una despedida y convite que hizo con todos sus deudos y amigos. En esta guerra Quaquauhtzin murió y fue hecho pedazos por los tlaxcaltecas. Hecha esta diligencia le restaba otra al rey, que era saber la voluntad de su prima; y porque nadie sospechase sus designios fue a visitar a su hermana la infanta Azcuentzin a quien comunicó su deseo, diciéndole que quería tomar estado y no hallaba otra persona en el reino con quien lo pudiese hacer, sino era con Azcalxochitzin, mujer que había de ser de Quaquauhtzin, señor de Tepechpan, que los tlaxcaltecas habían muerto hacía pocos días y que sólo le restaba saber la voluntad de esta señora. Pero, por ser tan reciente la muerte de quien iba a ser su esposo, no le parecía bien tratarlo en público, de manera que la infanta diese orden de hablarle en secreto y saber su gusto. La infanta respondió que en su casa tenía una vieja criada que con frecuencia la visitaba y con quien podía su alteza enviarle a hablar. Y así el rey le mandó que de su parte le dijese a su prima que le pesaba la muerte de quien iba a ser su esposo, y por la obligación grande que le tenía, pues era su prima hermana, tenía propuesto tomarla por mujer y ser reina y señora de su estado y señorío; y que se lo dijese muy en secreto, sin que persona ninguna lo supiese. La vieja se dio tan buena maña que llevó su mensaje a la señora, a solas y muy a gusto, porque ella respondió que su alteza hiciese lo que fuere servido de ella, ya que tenía obligación de honrarla y ampararla por ser su deuda. Sabiendo el rey la voluntad de esta señora mandó que desde Tepechpan hasta el bosque de Tepetzinco se hiciese una calzada toda estacada y, acabada, se trajese de Chicohnauhtla una peña que estaba en una recreación donde fue puesto el pellejo de su hermano Acotlotli que mandó matar

y desollar el tirano Tezozómoc.[2] Luego dando cierto término para hacerlo todo, volvió a la casa de la infanta su hermana y, con la vieja, le mandó a decir a Azcalxochitzin, su prima, que para tal día pasaría por su pueblo una peña que se había de traer de Chicohnauhtla para ponerla en el bosque Tepetzinco; que entonces ella saliese a verla poner en el bosque con todo el más acompañamiento de gente que pudiese, sin decir que era por su orden, sino por curiosidad de ver aquella grandeza. El estaría en un mirador desde donde la vería, y la mandaría llevar a palacio; después se celebrarían las bodas, y ella sería jurada y recibida por reina y señora de Texcoco, lo cual se puso en efecto. El día citado fue esta señora con los caballeros de Tepechpan, acompañada de sus amas, criadas y otras señoras, y el rey estando en un mirador con todos sus grandes, como admirando ver tan grande acompañamiento de gente, y tantas mujeres en partes donde pocas veces aparecían, preguntó muy al disimulo a sus grandes quién era aquella señora, y le dijeron que era Azcalxochitzin, su prima, que venía a ver aquella peña que se había traído. El rey, oído esto, dijo que no era razón que su prima siendo tan niña anduviese en semejante lugar y que así la llevasen a palacio donde estaría mejor. Llevada al palacio, y pasados algunos días, habiendo comunicado el rey a sus grandes cómo sería bien casarse con ella, pues era doncella de tan alto linaje, a los grandes les pareció muy bien, y así se celebraron las bodas con mucha solemnidad, regocijo y fiestas. Se hallaron presentes los reyes Motecuhzoimatzin y Totoquihuatzin y otros muchos señores, y ella fue jurada y recibida por reina y señora de los chichimecas. Con la astucia referida tuvo esta señora Nezahualcoyotzin, sin que jamás se supiese con certeza si la muerte de Quaquauhtzin fue intencional o fortuita; aunque los que alcanzaron este secreto, que fueron su hijo y nietos, lo condenaron por la cosa más mal hecha que hizo en toda su vida, y no le hallaron otra, excepto ésta, digna de ser tenida por mala y abominada, aunque el celo y el amor lo cegó.

Historia de la nación chichimeca, Cap. XLIII

La reina adúltera

Al tiempo que al rey Nezahualpiltzintli[3] le enviaron Axayacatzin rey de México y otros señores a sus hijas para que de allí escogiese la que había de ser la reina y su mujer legítima, y las demás por concubinas (para que cuando faltase sucesor de la legítima pudiese entrar alguno de los hijos de estas señoras, la que más derecho tuviese a la herencia por su nobleza y mayoría de linaje), entre las señoras mexicanas vino

la princesa Chalchiuhnenetzin su hija legítima, la cual por ser tan niña en aquella sazón no la recibió sino que la mandó criar en unos palacios con grande aparato y servicio de gente como hija de tan gran señor como lo era el rey su padre. Y así pasaban de dos mil personas las que trajo consigo para su servicio, de amas, criadas, pajes y otros sirvientes y criados; y aunque niña era tan astuta y diabólica que, viéndose sola en sus cuartos y que sus gentes la temían y respetaban por la gravedad de su persona, comenzó a dar en mil flaquezas y fue a dar que cualquier mancebo galán y gentilhombre acomodado a su gusto y afición daba orden en secreto de aprovecharse de ella, y habiendo cumplido su deseo lo hacía matar, luego mandaba hacer una estatua de su figura o retrato, y después de muy bien adornada de ricas vestimentas y joyas de oro y pedrería lo ponía en la sala en donde ella asistía; y fueron tantas las estatuas de los que así mató, que casi cogía toda la sala a la redonda; y al rey cuando la iba a visitar y le preguntaba por aquellas estatuas, le repondía que eran sus dioses, dándole crédito el rey por ser como era la nación mexicana muy religiosa de sus falsos dioses; y como ninguna maldad puede ser hecha tan ocultamente, a pocos lances fue descubierta en este modo: que de los galanes por ciertos respetos dejó tres de ellos con vida, los cuales se llamaban Chicuhcoatl, Huitzilihuitl y Maxtla, que el uno de ellos era señor de Tezoyucan y uno de los grandes del reino, y los otros dos caballeros muy principales de la corte. El rey conoció en uno de ellos una joya muy estimada que había dado a esta señora, y aunque seguro de semejante traición, todavía le dio algún recelo; y así yendo una noche a visitarla le dijeron las amas y criadas que tenía, que estaba reposando, entendiendo que el rey desde allí se volvería como otras veces lo había hecho; mas con el recelo entró en la cámara en donde ella dormía y llegó a despertarla, y no halló sino una estatua como que estaba echada en la cama con su cabellera, la cual muy al vivo y natural representaba a esta señora. Visto por el rey semejante simulacro y que la gente comenzaba a turbarse y afligirse, llamó a los de su guardia y comenzó a prender toda la gente de la casa, e hizo gran diligencia en encontrar a esta señora que a poco tiempo fue hallada, que en ciertos saraos estaba ella con sus tres galanes, los cuales con ella fueron presos. El rey remitió el caso a los jueces de su casa y corte para que hiciesen inquisición y pesquisa de todos los que eran culpados, los cuales con toda diligencia y cuidado lo pusieron por obra con muchas personas culpables e iniciadas en este delito y traición, aunque los más eran criados y criadas de ella y muchos oficiales de todos oficios y mercaderes, que se habían ocupado unos en el adorno y compostura

y servicio de las estatuas, y otros en traer y entrar a palacio los galanes que representaban aquellas estatuas, y a los que les habían dado la muerte y ocultado sus cuerpos. Estando ya la causa muy bien probada y fulminada, despachó sus embajadores a los reyes de México y Tlacopan, dándoles aviso del caso y señalando el día en que se había de ejecutar el castigo en aquella señora y en los demás cómplices en aquel delito, y asimismo envió por todo el imperio a llamar a todos los señores para que trajesen a sus mujeres e hijas, aunque fuesen niñas muy pequeñas, para que viniesen a este ejemplar castigo que se había de hacer; y asimismo hizo treguas con todos los reyes y señores contrarios al imperio, para que también libremente pudiesen venir o enviar a ver el castigo referido. Llegado el tiempo fue tan grande el número de las gentes y naciones que vinieron a hallarse en él, que con ser tan grande como era la ciudad de Texcoco apenas podían caber en ella. Se ejecutó la sentencia públicamente y a vista de todo el pueblo, dando garrote a esta señora y a los tres señores, sus galanes, y por ser gente de calidad, sus cuerpos fueron quemados con las estatuas referidas; y a los demás que pasaron de dos mil personas les fueron dando garrote, y en una barranca cerca de un templo del ídolo de los adulterios, los fueron echando en el centro de una olla grande que para el efecto se hizo. Fue este castigo tan ejemplar y severo que todos loaron al rey, aunque los señores mexicanos deudos de esta señora quedaron sentidos y corridos del castigo tan público que el rey hizo, y procuraron su venganza remitiéndola al tiempo, y no haciéndose sentidos ni agraviados de esta severidad.[4] Y si bien se notase esta traición y trabajo que al rey le vino en su casa, no fue sin misterio, porque parece que él pagó casi por los mismos filos, la extraña manera y modo con que el rey su padre alcanzó a la reina su madre. Cap. LXIV

NOTAS

1. Sucesor de su padre Ixtlilxóchitl y rey de Texcoco de 1431 a 1472.
2. Rey de Azcapotzalco que conquistó el reino de Texcoco por algún tiempo.
3. Hijo y sucesor de Nezahualcoyotzin y rey de Texcoco de 1472 a 1516.
4. Moctezuma II se vengó años después de la ejecución de su hermana permitiendo la destrucción de un ejército de Texcoco en una emboscada y, al morir Nezahualpilzintli en 1516, nombrando un sucesor contra la voluntad de la asamblea de Texcoco. Véase G. C. Vaillant. *The Aztecs of Mexico*. Melbourne: Penguin Books, 1953. 113.

EL INCA GARCILASO
DE LA VEGA

Hijo de conquistador español emparentado con familias ilustres y de madre de la realeza inca, Garcilaso de la Vega (1539–1616) ha de vivir la dualidad emocional del mestizo bastardo. Se crió entre los recuerdos de los familiares maternos sobre su civilización perdida y de las crueles guerras civiles entre los nuevos amos del Perú. Por su lengua paterna, su religión y su cultura era un español renacentista, por su lengua nativa, el quechua, su amor por el Perú y el Cuzco, su ciudad natal, era americano, un criollo de la primera generación, agobiado siempre por la nostalgia de la tierra natal y del mundo de sus antecesores maternos. A pesar de vivir en España desde 1560 esto es lo que alienta en su obra fundamental, la primera parte de los Comentarios reales de los incas (1609), *que puede considerarse esencialmente un intento de exaltar y reivindicar la grandeza del imperio de los incas. Y lo justifica como hijo del país, mejor conocedor de la lengua y del pasado que los extranjeros que han escrito sobre el tema y, muy en particular, "forzado del amor natural de la patria", según dice en el "Proemio al lector". En esta obra la bella expresión literaria del autor se combina felizmente con su imaginación novelesca. La segunda parte de los* Comentarios, *que lleva el título de* Historia general del Perú (1617), *trata de los acontecimientos de la colonia referentes a las luchas intestinas entre los españoles, la gradual pacificación del país y la suerte de los últimos herederos de los incas. La producción menor de Garcilaso comprende la traducción al español de los neoplatónicos* Diálogos de amor (1590), *de León Hebreo; la obra genealógica* Relaciones de la descendencia del*

famoso Garci Pérez de Vargas *(1596); y* La Florida del Inca *(1605), sobre la expedición de Hernando de Soto.*

Criaban los hijos sin regalo ninguno

Criaban los hijos de manera extraña, así los Incas como la gente común, ricos y pobres, sin distinción alguna, con el menor regalo que les podían dar. Cuando nacía la criatura la bañaban con agua fría para envolverla en sus mantillas, y cada mañana que la envolvían, la habían de lavar con agua fría, la mayoría de las veces puesta al sereno. Cuando la madre le hacía mucho regalo, tomaba el agua en la boca y le lavaba todo el cuerpo, salvo la cabeza, particularmente la mollera, que nunca llegaban a ella. Decían que hacían esto por acostumbrarlos al frío y al trabajo, y también porque los miembros se fortaleciesen. No les soltaban los brazos de las envolturas por más de tres meses, porque decían que soltándoselos antes los hacían flojos de brazos. Los tenían siempre echados en sus cunas, que era un banquillo mal aliñado de cuatro pies, un pie más corto que los otros para que se pudiese mecer. El asiento o lecho donde echaban el niño era de una red gruesa, porque no fuese tan dura si fuese de tabla; y con la misma red lo abrazaban por un lado y otro de la cuna y lo liaban porque no se cayese de ella.

Ni al darles la leche, ni en ningún otro momento, los tomaban en el regazo o en los brazos, porque decían que haciéndose a ellos, se hacían llorones y no querían estar en la cuna, siempre en los brazos. La madre se recostaba sobre el niño y le daba el pecho tres veces al día: por la mañana, a medio día y por la tarde. Fuera de estas horas no le daban leche aunque llorasen, porque decían que se habituaban a mamar todo el día y se criaban sucios con vómitos y diarreas; y que cuando hombres eran comilones y glotones. Decían que los animales no estaban dando leche a sus hijos todo el día ni toda la noche sino a ciertas horas. La madre misma criaba su hijo, no se permitía darlo a criar, por gran señora que fuese, si no era por enfermedad. Mientras criaban se abstenían del coito, porque decían que era malo para la leche y encanijaba a las criaturas.

Si la madre tenía leche bastante para sustentar a su hijo, nunca jamás le daba de comer hasta que lo destetaba; porque decían que el manjar ofendía a la leche y se criaban hediondos y sucios. Cuando era tiempo de sacarlos de la cuna, por no traerlos en los brazos, le hacían un hoyo en el suelo que les llegaba a los pechos; aforrábanlos con

algunos trapos viejos, allí los metían y les ponían delante algunos juguetes con que se entretuviesen. Allí dentro el niño podía saltar y brincar, mas en brazos no lo había de traer aunque fuese hijo del mayor curaca[1] del reino.

Ya cuando el niño andaba a gatas llegaba por un lado u otro de la madre a tomar el pecho, y había de mamar de rodillas en el suelo; pero no entrar en el regazo de la madre; y cuando quería el otro pecho, le enseñaban que rodease a tomarlo por no tenerlo la madre en los brazos. La parida se regalaba menos que regalaba a su hijo, porque al parir se iba a un arroyo, o en casa se lavaba con agua fría, lavaba a su hijo y volvía hacer las labores de su casa como si nunca hubiese parido. Parían sin partera, ni la hubo entre ellas. Si alguna hacía oficio de partera, más era hechicera que partera. Esta era la costumbre común que las indias del Perú tenían en parir y criar sus hijos, hecha ya naturaleza, sin distinción de ricas o pobres, ni de nobles o plebeyas.

Comentarios reales de los Incas, Primera Parte, Libro IV, Cap. XII

Huayna Cápac hace rey de Quito a su hijo Atahualpa

El Inca Huayna Cápac hubo en la hija del rey de Quito (que había de ser sucesora de aquel reino) a su hijo Atahualpa.[2] El cual salió de buen entendimiento y de agudo ingenio, astuto, sagaz, mañoso y cauteloso, y para la guerra belicoso y animoso, gentil hombre de cuerpo y hermoso de rostro, como lo eran comunmente todos los Incas y Pallas.[3] Por estas dotes del cuerpo y del ánimo lo amó su padre tiernamente, y siempre lo traía consigo. Quisiera dejarle en herencia todo su imperio, mas no pudiendo quitar el derecho al primogénito y heredero legítimo que era Huáscar Inca,[4] procuró contra el fuero y estatuto de todos sus antepasados quitarle siquiera el reino de Quito, con algunos colores y apariencias de justicia y restitución. Para lo cual envió a llamar al príncipe Huáscar, que estaba en el Cuzco. Cuando vino, hizo una gran junta de los hijos y de muchos capitanes y curacas que consigo tenía, y en presencia de todos habló al hijo legítimo y le dijo: "Notorio es, príncipe, que, conforme a la antigua costumbre que nuestro primer padre el Inca Manco Cápac nos dejó que guardásemos, este reino de Quito, es de vuestra corona, que así se ha hecho siempre hasta ahora, que todos los reinos y provincias que se han conquistado se han vinculado y anexado a vuestro imperio y sometido a la jurisdicción y dominio de nuestra imperial ciudad del Cuzco. Mas porque yo quiero

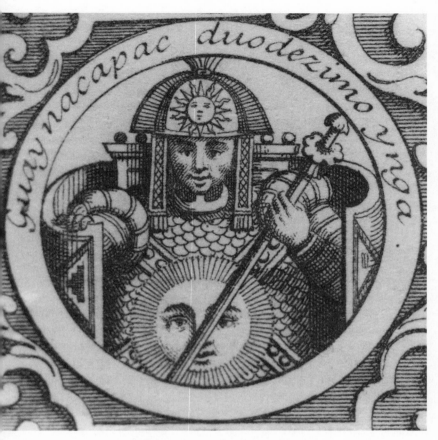

4. *Huayna Cápac, duodécimo Inca*
Antonio de Herrera. Historia general de los hechos de
los castellanos . . . *Madrid, 1601. Vol. 3.*

mucho a vuestro hermano Atahualpa, y me pesa de verle pobre, hol-
garía tuvieseis por bien que de todo lo que yo he ganado para vuestra
corona, se le quedase en herencia y sucesión el reino de Quito (que fue
de sus abuelos maternos, y lo fuera hoy de su madre) para que pueda
vivir en estado real, como lo merecen sus virtudes, que siendo tan
buen hermano como lo es, y teniendo con qué, podrá servir mejor en
todo lo que le mandareis que no siendo pobre; y para recompensa
y satisfacción de esto poco que ahora pido, quedan otras muchas
provincias y reinos muy largos en contorno de los vuestros que po-

dréis ganar; en cuya conquista os servirá vuestro hermano de soldado y capitán, y yo iré contento de este mundo cuando vaya a descansar con nuestro padre el sol".

El príncipe Huáscar Inca respondió con mucha facilidad, holgaba en extremo de obedecer al Inca su padre en aquello y en cualquiera otra cosa que fuese servido mandarle; y que si para su mayor gusto era necesario hacer dejación de otras provincias, para que tuviese más que dar a su hijo Atahualpa, también lo haría a trueque de darle contento. Con esta respuesta quedó Huayna Cápac muy satisfecho; ordenó que Huáscar volviese al Cuzco; y trató de meter en la posesión del reino a su hijo Atahualpa. Le añadió otras provincias, sin las de Quito. Le dio capitanes experimentados y parte de su ejército para que le sirviesen y acompañasen. En suma, hizo en su favor todas las ventajas que pudo, aunque fuesen en perjuicio del príncipe heredero. Procedió en todo como padre apasionado y rendido del amor de un hijo. Quiso residir en el reino de Quito y en su comarca los años que le quedaban de vida. Tomó este acuerdo, tanto por favorecer y dar calor al reinado de su hijo Atahualpa como por sosegar y apaciguar aquellas provincias marítimas y mediterráneas nuevamente ganadas, que como gente belicosa, aunque bárbara y bestial, no se aquietaban bajo el imperio y gobierno de los Incas; por lo cual tuvo necesidad de trasplantar muchas naciones de aquéllas en otras provincias, y en lugar de ellas traer otras de las quietas y pacíficas, que era el remedio que aquellos reyes tenían para asegurarse contra rebeliones.[5] Libro IX, Cap. XII

Testamento y muerte de Huayna Cápac y el pronóstico de la ida de los españoles

Estando Huayna Cápac en el reino de Quito, un día de los últimos de su vida entró en un lago a bañarse por su recreación y deleite, de donde salió con frío, que los indios llaman *chucchu,* que es temblar; y como sobreviniese la calentura, la cual llaman *rupa,* que es quemarse, y otro día y los siguientes se sintiese peor y peor, sintió que su mal era de muerte. Desde años atrás tenía pronósticos de ella sacados de las hechicerías y agüeros, y de las interpretaciones que largamente tuvieron aquellos gentiles; los cuales pronósticos, particularmente los que hablaban de la persona real, decían los Incas que eran revelaciones de su padre el sol, por dar autoridad y crédito a su idolatría.

Además de los pronósticos que de sus hechicerías habían sacado y los demonios les habían dicho, aparecieron en el aire cometas temerosos, y entre ellos uno muy grande de color verde, muy espantoso, y

el rayo que cayó en casa de este mismo Inca y otras señales prodigiosas que escandalizaron mucho a los *amautas,* que eran los sabios de aquella república, y a los hechiceros y sacerdotes de su gentilidad; los cuales como tan familiares del demonio, pronosticaron no solamente la muerte de su Inca Huayna Cápac, mas también la destrucción de su sangre real, la pérdida de su reino y otras grandes calamidades y desventuras que dijeron habían de padecer todos ellos en general y cada uno en particular; lo que no osaron publicar por no escandalizar la tierra, en tanto extremo que la gente se dejase morir de temor, según era tímida y facilísima a creer novedades y malos prodigios.

Huayna Cápac, sintiéndose mal hizo llamamiento de los hijos y parientes que tenía cerca, y de los gobernadores y capitanes de la milicia de las provincias comarcanas que pudieron llegar a tiempo, y les dijo: "Yo me voy a descansar al cielo con nuestro padre el sol, que hace días me reveló que de lago o de río me llamaría; y pues salí del agua con la indisposición que tengo, es cierta señal que nuestro padre me llama. Muerto yo abriréis mi cuerpo, como se acostumbra hacer con los cuerpos reales. Mi corazón y entrañas, con todo lo interior, mando se entierre en Quito, en señal del amor que le tengo, y el cuerpo llevaréis al Cuzco para ponerlo con mis padres y abuelos. Os encomiendo a mi hijo Atahualpa, que yo tanto quiero, el cual queda por Inca en mi lugar en este reino de Quito y en todo lo demás que por su persona y armas ganare y aumentare a su imperio, y a vosotros los capitanes de mi ejército os mando en particular le sirváis con la fidelidad y amor que a vuestro rey debéis, que por tal lo dejo, para que en todo y por todo le obedescáis y hagáis lo que él mandare, que será lo que yo le revelare por orden de nuestro padre el sol. También os recomiendo justicia y clemencia para con los vasallos, para que no se pierda el renombre que nos han puesto de amador de pobres; y en todo os encargo hagáis como Incas hijos del sol". Hecha esta plática a sus hijos y parientes, mandó llamar [a] los demás capitanes y *curacas* que no eran de la sangre real y les encomendó la fidelidad y buen servicio que debían hacer a su rey; y a lo último les dijo: "Hace muchos años que por revelación de nuestro padre el sol tenemos que pasados doce reyes de sus hijos vendrá gente nueva y no conocida en estas partes, y ganará y sujetará a su imperio todos nuestros reinos y otros muchos; yo sospecho que serán de los que han andado por la costa de nuestro mar;[6] será gente valerosa que en todo os aventajará. También sabemos que se cumple en mí el número de los doce Incas. Os certifico que pocos años después que yo me haya ido de vosotros, vendrá aquella gente nueva y cumplirá lo que nuestro padre el sol nos ha dicho, y

ganará nuestro imperio y será señora de él. Yo os mando que les obedezcáis y sirváis como a hombres que en todo os aventajarán; que su ley será mejor que la nuestra, y sus armas poderosas e invencibles más que las vuestras. Quedad en paz, que yo me voy a descansar con mi padre el sol que me llama".

Todo lo que arriba se ha dicho dejó Huayna Cápac mandado en lugar de testamento, y así lo tuvieron los indios en suma veneración y lo cumplieron al pie de la letra. Recuerdo que un día hablando aquel Inca viejo[7] en presencia de mi madre, dando cuenta de estas cosas, y de la entrada de los españoles, y de cómo ganaron la tierra, le dije: "Inca, ¿Cómo siendo esta tierra de suyo tan áspera y fragosa, y siendo vosotros tantos y tan belicosos y poderosos para ganar y conquistar tantas provincias y reinos ajenos, dejasteis perder tan presto vuestro imperio y os rendisteis a tan pocos españoles?" Para responderme volvió a repetir el pronóstico acerca de los españoles que días antes había contado, y dijo cómo su Inca les había mandado que los obedeciesen y sirviesen, porque en todo se les aventajaría. Habiendo dicho esto se volvió a mí con algún enojo de que les hubiese motejado de cobardes y pusilánimes, y respondiendo a mi pregunta diciendo: "Estas palabras que nuestro Inca nos dijo, que fueron las últimas que nos habló, fueron más poderosas para sujetarnos y quitar nuestro imperio que las armas que tu padre y sus compañeros trajeron a esta tierra". Dijo esto el Inca por dar a entender cúanto estimaban lo que sus reyes les mandaban, cuanto más lo que Huayna Cápac, que fue el más querido de todos ellos, les mandó a lo último de su vida.

Huayna Cápac murió de aquella enfermedad; los suyos, en cumplimiento de lo que les dejó mandado, en lugar de testamento abrieron su cuerpo y lo embalsamaron y llevaron al Cuzco, y el corazón dejaron enterrado en Quito. Por los caminos por donde quiera que llegaban celebraban sus exequias con grandísimo sentimiento de llanto, clamor y alaridos por el amor que le tenían. Llegando a la imperial ciudad hicieron las exequias por entero, que según la costumbre de aquellos reyes duraron un año. Dejó más de doscientos hijos e hijas, y más de trescientos, según afirmaban algunos Incas. Libro IX, Cap. XV

La venganza que Aguirre hizo de su afrenta

[Por 1548], saliendo de Potosí una gran banda de más de doscientos soldados para el reino de Tucma, que los españoles llaman Tucumán, habiendo salido de la villa los más de ellos con indios cargados, aunque

las provisiones de los oidores lo prohibían, un alcalde mayor de la justicia que gobernaba aquella villa, que se llamaba el licenciado Esquivel salía a ver a los soldados cómo iban por sus cuadrillas, y habiéndolos dejado pasar a todos con indios cargadores, echó mano y prendió al último de ellos que se llamaba Aguirre porque llevaba dos indios cargados y pocos días después lo sentenció a doscientos azotes porque no tenía oro ni plata para pagar la pena de la provisión a los que cargaban indios. El soldado Aguirre, habiéndosele notificado la sentencia, buscó padrinos para que no se ejecutase, mas no aprovechó nada con el alcalde. Viendo esto Aguirre le envió a suplicar que en lugar de los azotes lo ahorcase, que aunque él era hidalgo no quería gozar de su privilegio, que le hacía saber que era hermano de un hombre que en su tierra era señor de vasallos.

Con el licenciado no aprovechó nada, con ser un hombre manso y apacible y de buena condición fuera del oficio, pero en muchos acaece que los cargos y dignidades les truecan la natural condición, como le acaeció a este letrado, que en lugar de aplacarse, mandó que fuese el verdugo con una bestia y los ministros para ejecutar la sentencia, los cuales fueron a la cárcel y subieron a Aguirre en la bestia. Los hombres principales y honrados de la villa viendo la sinrazón acudieron todos al juez y le suplicaron que no pasase adelante aquella sentencia, porque era muy rigurosa. El alcalde más por fuerza que de grado, les concedió que se suspendiese por ocho días. Cuando llegaron con este mandato a la cárcel, hallaron que ya Aguirre estaba desnudo y puesto en la cabalgadura. El cual oyendo que no se le hacía más merced que detener la ejecución por ocho días dijo: "Yo andaba por no subir en esta bestia ni verme desnudo como estoy; mas ya que hemos llegado a esto ejecútese la sentencia, que yo lo consiento y ahora ahorraremos la pesadumbre y el cuidado que estos ocho días habían de tener buscando rogadores y padrinos que me aprovechen tanto como los pasados". Diciendo esto él mismo aguijó la cabalgadura; corrió su carrera con mucha lástima de indios y españoles de ver una crueldad y afrenta ejecutada tan sin causa en un hidalgo; pero él se vengó como tal conforme a la ley del mundo.

Comentarios reales de los Incas, Segunda Parte, Libro VI, Cap. XVII

Aguirre no fue a su conquista, aunque los de la villa de Potosí le ayudaban con todo lo que fuese necesario, mas él se excusó diciendo que lo que necesitaba para su consuelo era buscar la muerte y darle prisa para que llegase pronto, y con esto se quedó en el Perú y cumplido el

término del oficio del licenciado Esquivel dio en andar tras él como hombre desesperado para matarlo como quiera que pudiese para vengar su afrenta. El licenciado, informado por sus amigos de esta determinación, dio en ausentarse y apartarse del ofendido, y no como quiera, sino trescientas y cuatrocientas leguas en medio, pareciéndole que viéndolo ausente y tan lejos lo olvidaría, mas él cobraba tanto más ánimo cuanto más el licenciado le huía y le seguía el rastro dondequiera que iba, hasta Lima, hasta la ciudad de Quito, hasta el Cuzco, que son quinientas leguas de camino; pero a pocos días después vino Aguirre, que caminaba a pie y descalzo y decía que un azotado no debía andar a caballo ni aparecer donde lo viese la gente. De esta manera anduvo Aguirre tras su licenciado tres años y cuatro meses. El cual cansado de andar tan largos caminos y que no le aprovechaban, determinó hacer asiento en el Cuzco, por parecerle que habiendo en aquella ciudad un juez riguroso y justiciero no se atrevería Aguirre a hacer nada contra él. Y así tomó para su morada una casa, calle en medio de la iglesia mayor, donde vivió con mucho recato. Traía de ordinario una cota vestida debajo del sayo y su espada y daga ceñidas, aunque era contra su profesión. Aguirre era pequeño de cuerpo y de baja estatura, mas el deseo de la venganza lo convirtió en tal persona que se atrevió a entrar un lunes al medio día en casa del licenciado; lo halló durmiendo sobre uno de sus libros y le dio una puñalada en la sien derecha, que lo mató. Y cuando se vio a la puerta de la calle halló que se le había caído el sombrero, y tuvo ánimo de volver por él, lo tomó y salió a la calle, mas cuando llegó a este paso, todo turbado, sin tiento ni juicio, halló dos caballeros mozos. Y llegándose a ellos les dijo: "¡Escóndanme, escóndanme!", sin saber decir otras palabras, que tan tonto y perdido iba con esto. Los caballeros, que lo conocían y sabían sus intenciones, le dijeron: "¿Habéis muerto al licenciado Esquivel?" Aguirre dijo: "¡Sí, señor; escóndanme, escóndanme!" Entonces lo metieron los caballeros en la casa del cuñado, donde a lo último de ella había tres corrales grandes y en uno había una pocilga donde ponían los puercos cuando los cebaban. Le dijeron que le darían de comer sin que nadie lo supiese; así lo hicieron. Y así lo tuvieron cuarenta días.

El corregidor cuando supo la muerte del licenciado Esquivel, mandó repicar las campanas y poner indios cañaris por guardas en los conventos y centinelas alrededor de toda la ciudad y mandó pregonar que nadie saliese de la ciudad sin licencia suya. Pasados cuarenta días les pareció a aquellos caballeros sacarlo de la ciudad en público y no a

escondidas y que saliese como un negro, para lo cual le raparon el cabello y la barba, le lavaron la cabeza, el rostro, el pescuezo, las manos y los brazos hasta los codos con agua, en la cual habían echado una fruta silvestre que los indios llaman *vitoc,* y es de color, forma y tamaño de una berenjena de las grandes, la cual partida en pedazos y echada en agua tres o cuatro días, lavándose con ella y dejándola secar al aire, a las tres o cuatro veces que se laven pone la tez más negra que la de un etíope, y aunque se laven con otra agua limpia, no se pierde el color negro hasta que han pasado diez días; y entonces se quita de la tez con el hollejo de la misma fruta. Así pusieron al pobre Aguirre, lo vistieron como a negro del campo con vestidos bajos y burdos; y salieron con él. El negro Aguirre iba a pie delante de sus amos; llevaba un arcabuz al hombro y uno de sus amos llevaba otro en el arzón, y el otro llevaba en la mano un halconcillo de los de aquella tierra, fingiendo que iban a cazar.

Los guardas les preguntaron si llevaban licencia del corregidor para salir de la ciudad. El que llevaba el halcón, como enfadado de su propio descuido, dijo al hermano: "Vuestra Merced me espere aquí o váyase poco a poco, que yo vuelvo por la licencia y le alcanzaré muy pronto". Diciendo esto, volvió a la ciudad y no se ocupó de la licencia. El hermano se fue con su negro a toda buena diligencia hasta salir de la jurisdicción del Cuzco, y comprándole un rocín y dándole un poco de plata, le dijo: "Hermano, ya estás en tierra libre por lo que puedes ir a donde te convenga, que yo no puedo hacer más por ti". Diciendo esto volvió al Cuzco y Aguirre llegó a Huamanca donde tenía un pariente muy cercano que lo recibió como a hijo propio y después de muchos días lo envió bien proveído de lo necesario.

Así escapó Aguirre, lo que fue una de las cosas maravillosas que acaecieron en el Perú en aquel tiempo. Los soldados bravos y facinerosos decían que si hubiera muchos Aguirres por el mundo tan deseosos de vengar sus afrentas, los jueces pesquisidores no fueran tan libres e insolentes. Libro VI, Cap. XVIII

NOTAS

1. Cacique.

2. El Inca Huayna Cápac murió por 1525. Atahualpa (1500–1533) fue ejecutado por Francisco Pizarro.

3. Hombres y mujeres de la familia real.

4. Inca asesinado por orden de Atahualpa en 1532 con innumerables miembros de su familia y sus servidores.

5. Los habitantes de estas provincias trasplantados eran llamados *mitimaes.*

6. Alude a las noticias que había tenido de los primeros españoles que, navegando por el Pacífico desde Panamá, habían descubierto las costas del Perú. *Comentarios reales,* Libro IX, Cap. XIV.

7. Garcilaso se refiere a un viejo Inca, pariente de su madre, que la visitaba con frecuencia y hablaba del pasado de la familia. *Comentarios reales,* Libro I, Cap. XV.

BARTOLOMÉ DE LAS CASAS

Varias fueron las causas de la rápida extinción de los aborígenes de las Antillas. La primera fue, sin duda, la despiadada explotación sufrida a manos de encomenderos y funcionarios públicos, a veces con la complicidad de algunos religiosos, y todo a pesar de las ordenanzas reales que intentaban poner algún orden y humanidad en las tierras conquistadas. Las epidemias de enfermedades procedentes de Europa también causaron infinidad de muertes, al igual que los suicidios colectivos que liberaban, con la muerte, de la inexorable esclavitud. Y los que se rebelaban contra las injusticias y humillaciones de su condición, o eran acusados de rebelión, pagaban con la vida, ya en desigual batalla o en la horca, por sus aspiraciones de libertad. Una excepción notable será la del cacique Enrique, de La Española, al vencer tras años de lucha contra la tenacidad de sus opresores.

El dominico español Fray Bartolomé de Las Casas (¿1474?–1566) dedicó su vida y sus escritos a defender al indio americano de los abusos que sufría, y al fin logró aminorar un tanto las leyes coloniales en su favor. En su libro Brevísima relación de la destrucción de las Indias *[1542] (Sevilla, 1552), trató de presentar los horrores de la conquista, en tanto que, aun de manera más moderada, pero con la demoledora franqueza de su indignación, en la* Historia de las Indias *[1527–?] (1876), dejó una truculenta síntesis de ese período histórico en los capítulos sobre Hatuey.*

La historia del cacique Hatuey es un caso ejemplar de la firme determinación del indígena antillano de mantener su libertad y luchar por ella; pero al mismo tiempo revela su indefensión ante la

5. *El Padre Bartolomé de Las Casas*
Historia de las Indias. *México, 1877. Vol. 1.*

superioridad del material bélico utilizado por los españoles. Por
otra parte demuestra igualmente la brutalidad de los métodos
empleados por los conquistadores para subjugarlo, métodos que
llegaban hasta los extremos de la crueldad europea contem-
poránea—tanto de católicos como protestantes—como eran el

empleo del tormento para provocar delaciones, y la hoguera para castigar a sus presuntos enemigos.

Que trata de la población de Cuba

En este año de 1511, determinó el almirante Don Diego Colón, que estas islas y tierras gobernaba, enviar a poblar la isla de Cuba. Y como Diego Velázquez [1465–1524] fuese el más rico y estimado de los que acá estaban de los antiguos de esta isla [Española], puso los ojos en él y acordó enviarlo a que poblase la isla de Cuba, porque, en verdad, ninguno otro en esta isla se podía hallar, ya que se había de enviar a poblar, o por con mucha mayor verdad decir, despoblar y destruir estas tierras, que era lo que se usaba y acostumbraba, sin que tuviese tales ni tantas cualidades. Una era ser más rico que ninguno otro; otra era que tenía mucha experiencia en derramar o ayudar en derramar sangre de estas gentes desventuradas; otra era que de todos los españoles que debajo de su regimiento vivían era muy amado, porque tenía condición alegre y humana y toda su conversación era de placeres y agasajos, como entre mancebos no muy disciplinados; otra era que tenía todas sus haciendas en Xaraguá, y en aquellas comarcas, junto a los puertos de la mar los más cercanos a la isla de Cuba, que había de ser poblada. Era prudente aunque tenido por grueso de entendimiento; pero los engañó con él. Sabido por esta isla que Diego Velázquez iba por poblador de Cuba, hubo mucha gente que decidió ir con él, lo uno por las razones declaradas, pero mucho más cierto, porque cuantos en esta isla había, por permiso y castigo de Dios por haber muerto los indios, estaban y vivían necesitados, que con cuanto oro habían sacado nunca medraron ni quiso Dios que medrasen, y así estaban todos adeudados y trampeados, y muchos que no salían de las cárceles, o de hecho o con temor de que allí habían de parar; y por esta causa no dudo yo sino que, como tuviesen esta isla por cárcel, por salir de ella con el turco se fueran, yendo a poblar tierras de nuevo, y teniendo esperanza de que les había de repartir los indios. Y generalmente fue esta la manera de ir adelante de unas islas en otras, y de unas de la gran tierra firme en otras, que nunca salían ni dejaban una, sin que primero no las hubiesen destruido y muertos los indios de ellas, y después que allí no enriquecían, porque Dios no consentía que, como dije, con cuanto robaban y mataban, medrasen, iban a robar y matar las gentes de adelante. Así fue que desde esta isla [Española] salieron a la de San Juan [Puerto Rico] y a la de Jamaica el año 1509, y también a tierra firme con Nicuesa y Hojeda, y ahora, el año de

1511, de ésta salieron para la de Cuba y de allí a la Nueva España y a otras partes. Finalmente reunieron, según creo, hasta 300 hombres para ir con Diego Velázquez en tres o cuatro navíos, y se congregaron todos en la villa o puerto que se llamaba Salvatierra de la Sabana, que es al cabo de esta isla. Pero antes será bien referir lo que pasaba en la misma isla de Cuba. Para esto es de saber que por las persecuciones y tormentos que las gentes de esta isla sufrían de los españoles, los que podían huir huían a los montes; y porque los de las provincias de Guahaba estaban más cerca de la isla de Cuba, porque no hay sino diez y ocho leguas de mar de punta a punta, muchos indios se metían en canoas, que son sus barquillas de un madero, y se pasaban huyendo a la isla de Cuba. Entre ellos se pasó un señor y cacique de la provincia de Guahaba, con la gente que pudo. Llamado en su lengua Hatuey, era hombre prudente y bien esforzado, y a la tierra que está más cerca a la punta o cabo de esta isla, que se llamaba en su lengua Maycí [Maisí], o por la provincia allí comarcana, hizo su asiento, por grado o por fuerza quizá de los que por allí vivían; más parece que por grado, porque la mayoría de la gente de que estaba poblada aquella isla [de Cuba], era pasada y natural de esta isla Española, puesto que la más antigua y natural de aquella isla era como la de los yucayos, que parecía no haber pecado nuestro padre Adán con ellos; gente simplicísima, bonísima, carente de todo vicio, y beatísima, si solamente tuviera conocimiento de Dios. Esta era la natural y nativa de aquella isla, y se llamaban en su lengua ciboneyes; y los de La Española, por grado o por fuerza, se apoderaron de aquella isla y su gente y la tenían como sirvientes suyos, no como esclavos. Así que, aquel señor Hatuey, conociendo la costumbre de los españoles, de cuya cruel servidumbre se había huido, y desterrado de su propia patria y señorío para otra, tenía siempre parece que sus espías, que sabían y le traían noticias de esta isla, porque debía de temer que algún día habían de pasarse los españoles a Cuba. Y, finalmente, supo la determinación de los españoles que estaban para pasarse a ella. Tenida esta noticia, un día juntó toda su gente, debía ser los hombres de guerra, y les comenzó a hacer un sermón, trayéndoles a la memoria las persecuciones que los españoles habían hecho a la gente de la isla Española, diciéndoles: "Ya saben cómo los cristianos nos han parado, tomándonos nuestras tierras, quitándonos nuestros señoríos, cautivando nuestras personas, tomando nuestras mujeres e hijos, matando nuestros padres, hermanos, parientes y vecinos; mataron a tal rey, tal señor de tal provincia y de tal pueblo; a todas las gentes que tenían como súbditos y vasallos las destruyeron y acabaron; y si nosotros no nos hubiéramos

huido, saliendo de nuestra tierra y venido a ésta, también hubiéramos sido muertos y acabados por ellos. ¿Vosotros sabéis por qué nos hacen todas estas persecuciones o para qué fin lo hacen?" Respondieron todos: "Lo hacen porque son crueles y malos". Respondió el señor: "Yo os diré por qué lo hacen, y esto es, porque tienen un señor grande a quien mucho quieren y aman, y esto yo os lo mostraré". Tenía luego allí encubierta una cestilla hecha de palma, que en su lengua llaman haba, llena, o parte de ella, con oro, y dice: "Veis aquí su señor, a quien sirven y quieren mucho y por lo que andan; por haber este señor nos angustian; por éste nos persiguen; por éste nos han muerto nuestros padres y hermanos y toda nuestra gente y nuestros vecinos, y nos han privado de todos nuestros bienes y por éste nos buscan y maltratan; y porque, como habéis oído ya, quieren pasar acá, y no pretenden otra cosa sino buscar este señor, y por buscarlo y sacarlo han de trabajar de perseguirnos y fatigarnos, como lo han hecho en nuestra tierra anterior, por eso, hagámosle aquí fiesta y bailes, porque cuando vengan les diga o les mande que no nos hagan mal". Concedieron todos que era bien que le bailasen y festejasen. Entonces comenzaron a bailar y a cantar, hasta que todos quedaron cansados, porque así era su costumbre, de bailar hasta cansarse, y duraban en los bailes y cantos, desde que anochecía, toda la noche, hasta que venía la claridad, juntos mujeres y hombres, no salían un cabello del compás uno de otro, ni con los pies ni con las manos, y con todos los meneos de sus cuerpos. Hacían los bailes de los de Cuba [llamados *areítos*] gran ventaja a los de esta isla [Española] en ser los cantos mucho más suaves a los oídos. Así que después que se cansaron bailando y cantando ante la cestilla de oro, volvió Hatuey a hablarles diciéndoles: "Mirad, con todo esto que he dicho, no guardemos a este señor de los cristianos en ninguna parte, porque aunque lo tengamos en las tripas nos lo han de sacar; por eso, echémoslo en este río, debajo del agua, y no sabrán dónde está". Y así lo hicieron, que allí lo ahogaron o echaron. Esto fue dicho después por los indios.

Historia de las Indias, Vol. II, Libro III, Cap. XXI

Que trata de la pasada de los españoles a la isla de Cuba

Partió Diego Velázquez con sus 300 hombres de la villa de la Sabana, de esta isla Española, a fines, según creo, del año 1511. Si no me he olvidado creo que fue a desembarcar a un puerto llamado de Palmas, que estaba en la tierra, o cerca de ella, donde reinaba Hatuey. Sabida la llegada de los nuestros, y entendido que de su venida no podía resul-

tarles sino la servidumbre, tormentos y perdición, que en esta Española habían ya muchos de ellos visto y experimentado, acordaron de tomar el remedio, que la misma razón dicta en los hombres que deben tomar, y ésta es la defensión. Pusiéronse, pues, en defensa con sus barrigas desnudas y pocas y débiles armas, que eran los arcos y flechas, que poco más son que arcos de niños, donde no hay hierba ponzoñosa como allí no la hay, o no la tiran de cerca, a cincuenta o sesenta pasos, lo que pocas veces se les ofrece hacer, sino de lejos, porque la mayor arma que ellos tienen es huir de los españoles, y así les conviene siempre no pelear de cerca con ellos. A los españoles que los alcanzaban, no era menester animarlos ni mostrarles lo que habían de hacer. Protegió mucho a los indios ser por allí toda la provincia montes y sierras, donde los españoles no podían servirse de los caballos, porque cuando los indios hacen una vez cara con una gran grita y son de los españoles lastimados con las espadas y peor con los arcabuces, y alcanzados de los caballos, su remedio no está sino en huir y esparcirse por los montes donde se pueden esconder. Así lo hicieron, hecha cara en algunos pasos malos, esperando a los españoles algunas veces, y tiradas sus flechas sin fruto. Pasados en esto dos o tres meses, acordaron esconderse, siguióse entonces, como siempre se suele seguir, andar los españoles cazándolos por los montes, que llaman ellos "ranchear", vocablo muy famoso y entre ellos muy usado y celebrado; y dondequiera que encontraban indios, cuando daban con ellos, mataban hombres, mujeres, y aun niños, a estocadas y cuchilladas, los que se les antojaba, y los demás ataban, y llevados ante Diego Velázquez, los repartía a uno tantos y a otro tantos, según él juzgaba, para que le sirviesen perpetuamente como esclavos, sólo que no los podían vender, al menos a la clara, que de secreto y con sus cambalaches se ha hecho hartas veces en estas tierras. Estos indios así dados, llamaban "piezas" por común vocablo, de la misma manera que si fueran ganado.

Viendo el cacique Hatuey que pelear contra los españoles era en vano, como ya tenía larga experiencia en esta isla, acordó de ponerse en recaudo huyendo y escondiéndose por las breñas con hartas angustias y hambres, como las suelen padecer los indios cuando de aquella manera andan. Y sabido de los indios que tomaban, quién era [Hatuey], muchas cuadrillas, por mandato de Diego Velázquez, dándose cuanta prisa y diligencia pudieron por capturarlo, anduvieron muchos días en esa demanda. Porque lo primero que se pregunta es por los señores o principales para despacharlos, puesto que, aquéllos muertos, fácil cosa es sojuzgar a los demás. Y a cuantos indios tomaban en vida interrogaban con amenazas y tormentos, para que dijesen dónde

estaba el cacique Hatuey. Algunos de ellos decían que no sabían; algunos, sufriendo los tormentos, negaban; algunos finalmente descubrieron por dónde andaba, y al cabo lo hallaron. Al cual, preso, como hombre que había cometido crimen de *lesae maiestatis,* por huir de esta isla a aquélla para salvar la vida de persecución y muerte tan horrible, cruel y tiránica, siendo rey y señor en su tierra sin ofender a nadie, despojado de su señorío, dignidad y estado, y de sus súbditos y vasallos, lo sentenciaron a morir quemado vivo. Y para que su muerte la divina justicia no vengase sino que la olvidase, acaeció en ella una señalada y lamentable circunstancia, cuando lo querían quemar, estando atado al palo. Un religioso de San Francisco le dijo, como mejor pudo, que muriese cristiano y se bautizase. Respondió que "para qué había de ser como los cristianos, que eran malos". Replicó el padre: "Porque los que mueren cristianos van al cielo y allí están siempre viendo a Dios y holgándose". Volvió a preguntar si iban al cielo los cristianos; dijo el padre que sí iban los que eran buenos; y concluyó diciendo que no quería ir allá, pues ellos allá iban y estaban. Esto acaeció al tiempo que lo querían quemar, y así luego pusieron fuego a la leña y lo quemaron. Esta fue la justicia que hicieron de quien tanta tenía contra los españoles para destruirlos y matarlos como a injustísimos y crueles enemigos capitales, no por más que porque huía de sus inicuas e inhumanas crueldades. Y ésta fue también la honra que a Dios se dio y la estima de su bienaventuranza que sembraron en aquel infiel, que quizá pudiera salvarse, los que se llamaban y se las daban de llamarse cristianos. ¿Qué otra cosa fue decir que no quería ir al cielo, pues allí iban los cristianos, sino argüir que no podía ser buen lugar pues a tan malos hombres se les daba por eterna morada? Vol. II, Libro III, Cap. XXV

BERNAL DÍAZ DEL CASTILLO

Desde su llegada a las costas del Nuevo Mundo en 1514 numerosas fueron las empresas de conquista en que participó Bernal Díaz del Castillo (1492–¿1583?) con la intención de mejorar su fortuna. Y durante el correr de los años no había de cesar en las gestiones que hacía para que se recompensaran sus servicios en las Indias. Al terminar sus aventuras guerreras, estableció su residencia en Santiago de los Caballeros de Guatemala, donde se casó, fue regidor y murió octogenario. Nada de lo que hizo, o ambicionó, se habría de equiparar con su participación como soldado en la conquista de México, a las órdenes de Hernán Cortés. Ya en avanzada edad, se decidió a dejar la relación de ese extraordinario acontecimiento, y lo hizo en una prosa sencilla, a veces desaliñada, pero siempre con el vigor de su sinceridad y su justa apreciación de cada uno de los participantes. La tituló Historia verdadera de la conquista de la Nueva España *[1568], Madrid (1632). Y si era obra que en vida no le hubiera proporcionado riquezas, en la muerte le daría un lugar preclaro en la historia de América.*

Jerónimo de Aguilar y Gonzalo Guerrero

Como Cortés en todo ponía gran diligencia, me mandó llamar a mí y a un vizcaíno llamado Martín Ramos, y nos preguntó qué sentíamos de aquellas palabras que nos habían dicho los indios de Campeche cuando vinimos con Francisco Hernández de Córdoba, que decían: *Castilan, castilan,* y nosotros se lo tornamos a contar según y de la manera que lo habíamos visto y oído. Y dijo que había pensado muchas veces en ello, y que por ventura estarían algunos españoles

56

en aquella tierra, y dijo: "Paréceme que será bien preguntar a estos caciques de Cozumel si saben alguna nueva de ellos"; y con Melchorejo, el de la punta de Catoche, que entendía ya poca cosa de la lengua de Castilla y sabía muy bien la de Cozumel, se lo preguntó a todos los principales, y todos a una dijeron que habían conocido ciertos españoles, y daban señas de ellos, y que en la tierra adentro, andadura de dos soles, estaban y los tenían por esclavos algunos caciques, y que allí en Cozumel había indios mercaderes con quienes habían hablado hacía pocos días. De lo cual todos nos alegramos con aquellas nuevas. Y díjoles Cortés que luego los fuesen a llamar con cartas que en su lengua llaman *amales:* y dio a los caciques y a los indios que fueron con las cartas, camisas y los halagó, y les dijo que cuando volviesen les daría más cuentas. Y el cacique dijo a Cortés que enviase rescate para los amos con quienes estaban, que los tenían por esclavos, porque los dejasen venir. Y así se hizo, que se les dio a los mensajeros de todo género de cuentas. Y luego mandó apercibir dos navíos, los de menos porte, uno era poco mayor que bergantín, y con veinte ballesteros y escopeteros, y por capitan de ellos a Diego de Ordaz, y mandó que estuviese en la costa de la punta de Catoche aguardando ocho días con el navío mayor, y entretanto que iban y venían con la respuesta de las cartas, con el navío pequeño volviesen a dar la respuesta a Cortés de lo que hacían, porque está aquella tierra de la punta de Catoche obra de cuatro leguas, y se ve una tierra desde la otra. Y escrita la carta decía en ella: "Señores y hermanos: Aquí, en Cozumel, he sabido que estáis en poder de un cacique detenidos, y os pido por merced que luego os vengáis aquí, a Cozumel, que para ello envío un navío con soldados, si los hubiésedes menester, y rescate para dar a esos indios con quien estáis; y lleva el navío de plazo ocho días para aguardaros; venid con toda brevedad; de mí seréis bien mirados y aprovechados. Yo quedo en esta isla con quinientos soldados y once navíos; en ellos voy, mediante Dios, la vía de un pueblo llamado Tabasco o Potonchan.

Y luego se embarcaron en los navíos con las cartas y los dos indios mercaderes de Cozumel que las llevaban, y en tres horas atravesaron el golfete y dejaron en tierra los mensajeros con las cartas y rescates; y en dos días se las dieron a un español que se llamaba Jerónimo de Aguilar, que entonces supimos que así se llamaba, y de aquí adelante así le nombraré, y después que las hubo leído y recibido el rescate de las cuentas que le enviamos, él se holgó con ello y lo llevó a su amo el cacique para que le diese licencia, la cual luego se la dio para que se fuese a donde quisiese. Y caminó Aguilar a donde estaba su compañero, llamado Gonzalo Guerrero, en otro pueblo, cinco leguas de allí,

y como le leyó las cartas, Gonzalo Guerrero le respondió: "Hermano Aguilar: Yo soy casado y tengo tres hijos, y tiénenme por cacique y capitán cuando hay guerras; idos con Dios, que yo tengo labrada la cara y horadadas las orejas. ¡Qué dirán de mí desde que me vean esos españoles ir de esta manera. Y ya veis estos mis hijitos cuán bonicos son. Por vida vuestra que me deis de esas cuentas verdes que traéis, para ellos, y diré que mis hermanos me las envían de mi tierra". Y asimismo la india mujer del Gonzalo habló a Aguilar en su lengua, muy enojada, y le dijo: "Mira con qué viene este esclavo a llamar a mi marido; idos vos y no curéis de más pláticas." Y Aguilar tornó a hablar a Gonzalo que mirase que era cristiano, que por una india no se perdiese el ánima, y si por mujer e hijos lo hacía, que la llevase consigo si no los quería dejar. Y por más que le dijo y le amonestó, no quiso venir; y parece ser aquel Gonzalo Guerrero era hombre de la mar, natural de Palos. Y cuando Jerónimo de Aguilar vio que no quería venir, se vino luego con los dos indios mensajeros a donde había estado el navío aguardándole, y después que llegó no le halló, pues ya se había ido, porque habían pasado los ocho días y aun uno más, que llevó de plazo el Ordaz para que aguardase; porque desde que Aguilar no venía, se volvió a Cozumel sin llevar recaudo a lo que había venido. Y desde que Aguilar vio que no estaba allí el navío, quedó muy triste y se volvió a su amo, al pueblo donde antes solía vivir.

Historia verdadera de la conquista, Cap. XXVII

Cuando tuvo noticia cierta el español que estaba en poder de indios que habíamos vuelto a Cozumel con los navíos, se alegró en gran manera y dio gracias a Dios, y mucha prisa en venir él y los indios que le llevaron las cartas y rescate, a embarcarse en una canoa; y como la pagó bien, en cuentas verdes del rescate que le enviamos, la había alquilado con seis indios remeros; y se dieron tal prisa en remar, que en espacio de poco tiempo pasaron el golfete que hay de una tierra a otra, que serían cuatro leguas, sin tener dificultades en la mar. Y llegados a la costa de Cozumel, cuando estaban desembarcando, dijeron a Cortés unos soldados que iban a cazar, porque había en aquella isla puercos de la tierra, que había venido una canoa grande allí, junto del pueblo, y que venía de la punta de Catoche. Y mandó Cortés a Andrés de Tapia y a otros dos soldados saber qué cosa nueva era venir allí junto a nosotros indios sin temor ninguno, con canoas grandes. Y luego fueron; y desde que los indios que venían en la canoa y traían a Aguilar vieron a los españoles, tuvieron temor y querían tornar a embarcarse e irse con la canoa; y Aguilar les dijo en su lengua que no

tuviesen miedo, que eran sus hermanos. Y Andrés de Tapia, como los vio que eran indios, porque Aguilar ni más ni menos era que indio, luego envió a decir a Cortés con un español que siete indios de Cozumel eran los que allí llegaron en la canoa. Y después que habían saltado en tierra, en español, mal mascado y peor pronunciado, dijo Aguilar: "Dios y Santiago y Sevilla", y luego le fue a abrazar Tapia; y otro soldado, de los que habían ido con Tapia a ver qué cosa era, fue con mucha prisa a demandar albricias a Cortés porque era español el que venía en la canoa, de que todos nos alegramos. Y después vino Tapia con el español a donde estaba Cortés, y antes que llegasen ciertos soldados preguntaban a Tapia: "¿Qué es del español?" y aunque iba junto con él, porque le tenían por indio propio, porque de suyo era moreno y trasquilado a manera de indio esclavo, y traía un remo al hombro, una cotara vieja calzada y la otra atada en la cintura, y una manta vieja muy ruin, y un braguero peor, con que cubría sus vergüenzas, y traía atada en la manta un bulto que eran Horas muy viejas. Pues desde que Cortés lo vio de aquella manera, también picó, como los demás soldados, que preguntó a Tapia que qué era del español, y el español, como le entendió, se puso en cuclillas, como hacen los indios, y dijo: "Yo soy". Y luego le mandó dar de vestir, camisa y jubón y zaragüelles, y caperuza y alpargatas, que otros vestidos no había, y le preguntó de su vida, y cómo se llamaba, y cuándo vino a aquella tierra. Y él dijo, aunque no bien pronunciado, que se llamaba Jerónimo de Aguilar, y que era natural de Ecija, y que tenía órdenes de Evangelio; que hacía ocho años que se habían perdido él y otros quince hombres y dos mujeres que iban desde el Darién a la isla de Santo Domingo, cuando hubo unas diferencias y pleitos de un Enciso y Valdivia; y dijo que llevaban diez mil pesos de oro y los procesos de los unos contra los otros, y que el navío en que iban dio en los Alacranes, que no pudo navegar; y que en el batel del mismo navío se metieron él y sus compañeros y dos mujeres, creyendo tomar la isla de Cuba o Jamaica, y que las corrientes eran muy grandes, que les echaron en aquella tierra; y que los *calachiones* de aquella comarca los repartieron entre sí, y que habían sacrificado a los ídolos muchos de sus compañeros, y otros se habían muerto de enfermedad, y las mujeres, al cabo de poco tiempo de trabajo también se murieron, porque las hacían moler. Y que a él lo tenían para sacrificar, y una noche se huyó y se fue a aquel cacique con quien estaba; ya no me acuerdo del nombre, que allí le nombró, y que no habían quedado de todos sino él y un Gonzalo Guerrero. Y dijo que le fue a llamar y no quiso venir, y dio muchas gracias a Dios por todo.

Le dijo Cortés que de él sería bien mirado y gratificado, y le preguntó por la tierra y pueblos. Y Aguilar dijo que, como le tenían por esclavo, que no sabía sino servir de traer leña y agua y en cavar los maizales, que no había salido sino hasta cuatro leguas, que le llevaron con una carga, y que no la pudo llevar y cayó malo de ello; y que ha entendido que hay muchos pueblos. Y después le preguntó por Gonzalo Guerrero, y dijo que estaba casado y tenía tres hijos, y que tenía labrada la cara y horadadas las orejas y el labio de abajo, y que era hombre de la mar, de Palos, y que los indios le tienen por esforzado; y que había poco más de un año que cuando vinieron a la punta de Catoche un capitán con tres navíos (parece ser fue cuando vinimos los de Francisco Hernández de Córdoba) que él fue el inventor de que nos diesen la guerra que nos dieron, y que vino él allí juntamente con un cacique de un gran pueblo. Cap. XXIX

Doña Marina

Otro día de mañana, el quince de marzo de mil quinientos diez y nueve, vinieron muchos caciques y principales de aquel pueblo de Tabasco, y de otros comarcanos, haciendo mucho acato a todos nosotros, y trajeron un presente de oro, que fueron cuatro diademas y unas lagartijas, y dos como perrillos y orejeras, y cinco ánades, y dos figuras de caras de indios, y dos suelas de oro como de sus cotaras, y otras cosillas de poco valor, que ya no me acuerdo qué tanto valían. Y trajeron mantas de las que ellos hacían, que son muy bastas, porque ya habrán oído decir los que tienen noticia de aquella provincia que no las hay en aquella tierra sino de poca valía. Y no fue nada todo este presente en comparación de veinte mujeres, y entre ellas una muy excelente mujer llamada Doña Marina, que así se llamó después de vuelta cristiana. Cap. XXXVI

Antes que más meta la mano en lo del gran Montezuma y su gran México y mexicanos, quiero decir lo de Doña Marina, cómo desde su niñez fue gran señora y cacica de pueblos y vasallos; y es de esta manera: que su padre y madre eran señores y caciques de un pueblo que se llama Painala, y tenía otros pueblos sujetos a él, obra de ocho leguas de la villa de Guazacualco. Cuando murió el padre quedando muy niña, la madre se casó con otro cacique mancebo, y tuvieron un hijo. Como según parece, querían bien al hijo que habían tenido, acordaron entre el padre y la madre de darle el cacicazgo después de sus días, y porque en ello no hubiese estorbo, dieron de noche a la niña

Doña Marina a unos indios de Xicalango, para que no fuese vista, y dijeron que había muerto. En aquella sazón murió una hija de una india esclava suya e hicieron creer que era la heredera; de manera que los de Xicalango la dieron a los de Tabasco, y los de Tabasco a Cortés. Yo conocí a su madre y a su hermano materno, hijo de la vieja, que era ya hombre y mandaba juntamente con la madre a su pueblo, porque el marido postrero de la vieja ya había fallecido. Y después de vueltos cristianos se llamó la vieja Marta y el hijo Lázaro, y esto lo sé muy bien porque en el año de mil quinientos veinte y tres, después de conquistado México y otras provincias, y se había alzado Cristóbal de Olid en las Hibueras, fue Cortés allí y pasó por Guazacualco. Fuimos con él en aquel viaje toda la mayor parte de los vecinos de aquella villa. Y como Doña Marina en todas las guerras de la Nueva España y Tlaxcala y México fue tan excelente mujer y buena intérprete, la traía siempre Cortés consigo. Y en aquella sazón y viaje se casó con ella un hidalgo que se llamaba Juan Jaramillo, en un pueblo llamado Orizaba, delante de ciertos testigos, uno de ellos que se llamaba Aranda, vecino que fue de Tabasco. Y la Doña Marina tenía mucho ser, y mandaba absolutamente entre los indios en toda Nueva España.

Estando Cortés en la villa de Guazacualco, envió a llamar a todos los caciques de aquella provincia para hacerles un parlamento acerca de la santa doctrina, y sobre su buen tratamiento, y entonces vino la madre de Doña Marina y su hermano materno, Lázaro, con otros caciques. Días había que me había dicho Doña Marina que era de aquella provincia y señora de vasallos, y bien lo sabían el capitán Cortés y Aguilar, el intérprete. Por manera que vino la madre y su hijo, el hermano, y se conocieron, que claramente era su hija, porque se le parecía mucho. Tuvieron miedo de ella, que creyeron que los enviaba a hallar para matarlos, y lloraban. Y como así los vio llorar la Doña Marina, les consoló y dijo que no tuviesen miedo, que cuando se la entregaron a los de Xicalango que no supieron lo que hacían, y se los perdonaba, y les dio muchas joyas de oro y ropa, y que se volviesen a su pueblo; y que Dios le había hecho mucha merced en quitarla de adorar ídolos ahora y ser cristiana, y tener un hijo de su amo y señor Cortés, y estar casada con un caballero como era su marido Juan Jaramillo; que aunque la hicieran cacica de todas cuantas provincias había en Nueva España, no lo sería, que en más tenía en servir a su marido y a Cortés que cuanto hay en el mundo. Y esto que digo lo sé yo muy certificadamente, y me parece que quiere remedar lo que le acaeció a José con sus hermanos en Egipto, que vinieron en su poder cuando lo del trigo. Volviendo a nuestra materia, Doña Marina sabía la lengua

de Guazacualco, que es la propia de México, y sabía la de Tabasco, como Jerónimo Aguilar sabía la de Yucatán y Tabasco, que es toda una. Entendíanse bien, y Aguilar lo declaraba en castellano a Cortés; fue gran principio para nuestra conquista, y así se nos hacían todas las cosas, loado sea Dios, muy prósperamente. He querido declarar esto porque sin ir Doña Marina no podíamos entender la lengua de la Nueva España y México. Cap. XXXVII

Las cercanías de México [Tenochtitlán]

Y otro día por la mañana llegamos a la calzada ancha y vamos camino de Iztapalapa. Y desde que vimos tantas ciudades y villas pobladas en el agua, y en tierra firme otras grandes poblaciones, y aquella calzada tan derecha y por nivel cómo iba a México, nos quedamos admirados, y decíamos que parecía a las cosas de encantamiento que cuentan en el libro de *Amadís,* por las grandes torres y cúes [templos] y edificios que tenían en el agua, y todos de calicanto, y aun algunos de nuestros soldados decían que si aquello que veían era en sueño. Cap LXXXVII

México, la plaza de Tlatelolco

Iban muchos caciques que Montezuma envió para que nos acompañasen; y desde que llegamos a la gran plaza, que se llama Tlatelolco, como no habíamos visto tal cosa, quedamos admirados de la multitud de gente y mercaderías que en ella había y del gran concierto y gobierno que en todo tenían. Y los principales que iban con nosotros nos lo iban mostrando; cada género de mercaderías estaba por sí, y tenía situados y señalados sus asientos. Comencemos por los mercaderes de oro y plata y piedras ricas y plumas y mantas y cosas labradas, y otras mercaderías de indios esclavos y esclavas; digo que traían tantos de ellos a vender a aquella gran plaza como traen los portugueses los negros de Guinea, y los traían atados en unas varas largas con colleras a los pescuezos, para que no se les huyesen, y otros dejaban sueltos. Luego estaban otros mercaderes que vendían ropa más basta y algodón y cosas de hilo torcido, y cacahueteros que vendían cacao y de esta manera estaban cuantos géneros de mercadería hay en toda la Nueva España, puestos de concierto de la manera que hay en mi tierra, que es Medina del Campo, donde se hacen las ferias, que en cada calle están sus mercaderías, por sí; así estaban en esta gran plaza, y los que vendían mantas de henequén y sogas y cotaras, que son los zapatos que calzan y hacen del mismo árbol, y raíces muy dulces cocidas, y

otras rebusterías que sacan del mismo árbol, todo estaba en una parte de la plaza en su lugar señalado; y cueros de tigres, de leones y de nutrias y de venados y otras alimañas, tejones y gatos monteses, algunos sazonados y otros sin sazonar, estaban en otra parte, y otros géneros de cosas y mercaderías. Y tenían allí sus casas, adonde juzgaban tres jueces y otros como alguaciles ejecutores que miraban las mercaderías. Cap. XCII

HERNÁN CORTÉS

*El extremeño Hernán Cortés (1485–1547), que había estudiado
dos años en la Universidad de Salamanca, llegó a La Española en
1504 y acompañó a Diego Velázquez en la conquista y colonización
de Cuba, comenzada en 1511. Osado y ambicioso, en 1519 logró
partir para Yucatán y México en viaje de exploración, fundando
en la costa del Golfo de México la primera ciudad de Veracruz. Y
para evitar las deserciones de quienes querían volver a Cuba,
hundió sus naves. Entonces, decidido a explotar la hostilidad que
provocaba la tiranía azteca, emprende su audaz marcha hacia el
interior del país obteniendo la alianza de los indios de Cempoal y
de Tlaxcala, entre otros, con cuya ayuda logrará la destrucción del
imperio azteca al conquistar su capital, Tenochtitlán. Cortés llegó
a dominar casi toda la meseta central de México, creando una
nueva y rica colonia a la que le dio el nombre de Nueva España. Y
posteriormente, tanto él como sus lugartenientes extendieron la
dominación española a otras regiones de México y la América
Central. De 1519 a 1526 escribió al emperador Carlos V sus
famosas* Cartas de relación sobre el descubrimiento y conquista de
la Nueva España *(1852). En ellas va informando al monarca en
una prosa directa, serena en triunfos o en reveses, sobre el progreso
de sus actividades, sin olvidar impresionantes descripciones de las
regiones que atraviesa, de sus poblaciones, habitantes, costumbres,
y de su organización política, religiosa y social. Tampoco oculta
su admiración por ciertos aspectos de la cultura azteca y, en
particular, por la "grandeza [y] maravillas" de la capital. Mas,
cuando relata su largo y sangriento asedio, lamenta la destrucción,*

*se compadece del sufrimiento de mujeres y niños, y procura evitar
la furia de sus aliados.*[1]

Preparaciones para marchar hacia el interior del país

En la otra relación [junio de 1519], muy excelentísimo príncipe, dije
a vuestra majestad las ciudades y villas que hasta entonces a su real
servicio se habían ofrecido, y yo a él tenía sujetas y conquistadas. Dije
así mismo que tenía noticia de un gran señor que se llamaba Mocte-
zuma, que los naturales de esta tierra me habían dicho que en ella
había, que estaba hasta a cien leguas o noventa de la costa y puerto
donde yo desembarqué. Y que confiando en la grandeza de Dios, y con
el esfuerzo del real nombre de vuestra alteza, pensaba irle a ver donde
quiera que estuviese; y aun me acuerdo que me ofrecí en cuanto a la
demanda de este señor, de mucho más de lo que me es posible. Porque
certifiqué a vuestra alteza que lo habría, preso o muerto, o súbdito a la
corona real de vuestra majestad; y con este propósito y demanda me
partí de la ciudad de Cempoal, que yo nombré Sevilla, a 16 de agosto
con quince a caballo y trescientos peones lo mejor preparados para la
guerra que pude y el tiempo permitió. Dejé en la villa de la Veracruz
ciento cincuenta hombres con dos de a caballo, haciendo una for-
taleza, que ya casi tengo acabada, y dejé toda aquella provincia de
Cempoal y toda la sierra comarcana a la dicha villa, que serán hasta
cincuenta mil hombres de guerra y cincuenta villas y fortalezas, muy
seguros y pacíficos y por ciertos y leales vasallos de vuestra majestad,
como hasta ahora lo han estado. Ellos eran súbditos de aquel señor
Moctezuma, y según fui informado lo eran por fuerza y desde hace
poco tiempo; y como por mí tuvieron noticia de vuestra alteza y de su
muy real y gran poder, dijeron que querían ser vasallos de vuestra
majestad y mis amigos, y me rogaban los defendiese de aquel gran
señor, que los tenía por fuerza y tiranía y que les tomaba sus hijos
para matarlos y sacrificarlos a sus ídolos. Me dieron otras muchas
quejas de él; y con esto han estado y están muy ciertos y leales en el
servicio de vuestra alteza. Y creo lo estarán siempre por ser libres de
la tiranía de aquél y porque de mí han sido siempre bien tratados y
favorecidos. Para más seguridad de los que en la villa quedaban, traje
conmigo algunas personas principales de ellos, con alguna gente, que
no poco provechosos me fueron en el camino. En la primera relación
creo escribí a vuestra majestad que a algunos de los criados y amigos
de Diego Velázquez que en mi compañía vinieron les había pesado lo

que yo en servicio de vuestra majestad hacía, y hasta algunos se me quisieron alzar e írseme de la tierra; así que vistas las confesiones de estos delincuentes, lo castigué conforme a justicia. Además de los que, por ser criados y amigos de Diego Velázquez, tenían voluntad de salir de la tierra, había otros que, al verla tan grande y de tanta gente, y ver los pocos españoles que éramos, tenían el mismo propósito; de manera que considerando que si dejaba allí los navíos se alzarían con ellos y, yéndose, yo quedaría casi solo, lo que estorbaría el gran servicio que se ha hecho a Dios y a vuestra alteza en esta tierra, bajo color que los navíos no eran capaces de navegar, los eché a la costa, por lo que todos perdieron la esperanza de irse y yo hice mi camino más seguro y sin sospecha de que vueltas las espaldas no había de faltarme la gente que había dejado en la villa.

Cartas de relación, Segunda Carta (1520),
en *Historiadores primitivos* (1749), Vol. 1, Cap. II

Los tlaxcaltecas se convierten en aliados

Otro día vino a verme Xicotencal, el capitán general de esta provincia [Tlaxcala] con hasta cincuenta personas principales de ella, y me rogó de su parte y de la de Magiscatzin, que es la persona principal de toda la provincia, y de otros muchos señores de ella, que los admitiese al real servicio de vuestra alteza y a mi amistad y les perdonase los yerros pasados, porque ellos no nos conocían ni sabían quienes éramos; que ya habían probado todas sus fuerzas, así de día como de noche, para evitar ser súbditos ni estar sujetos a nadie; porque en ningún tiempo esta provincia lo había sido, ni tenían ni habían tenido señor, antes habían vivido exentos y por sí de tiempo inmemorial hasta ahora, y que siempre se habían defendido contra el gran poder de Moctezuma, y de su padre y abuelos, que toda la tierra tenían sojuzgada y a ellos jamás habían podido traer a sujeción, teniéndolos como los tenían cercados, sin poder salir de su tierra; y que carecían de muchas cosas por estar así encerrados, lo que sufrían y tenían por bueno por no estar sujetos a nadie. Conmigo quisieron hacer lo mismo, por lo que habían probado sus fuerzas, pero veían claro que ni ellas ni las mañas que habían podido usar les aprovechaban, de modo que querían ser vasallos de vuestra alteza antes que morir y ver destruidas sus casas, mujeres e hijos. Yo les satisfice diciendo que ellos tenían la culpa del daño que habían recibido, pues yo venía a su tierra creyendo que venía a tierra de amigos, porque los de Cempoal así me lo habían dicho. Finalmente, ellos quedaron y se ofrecieron como súbditos y vasallos

de vuestra majestad, y ofrecieron sus personas y haciendas, y así lo hicieron y han hecho hasta hoy, y creo lo harán para siempre, como más adelante vuestra majestad verá.

Estando, muy católico señor, en aquel real que tenía en el campo cuando estaba en la guerra de esta provincia, vinieron seis señores muy principales vasallos de Moctezuma con hasta doscientos hombres para su servicio, y me dijeron que venían de parte del dicho Moctezuma a decirme que él quería ser vasallo de vuestra alteza y mi amigo. Que viese yo qué era lo que quería que el diese para vuestra alteza en cada año de tributo, así de oro como de plata y de piedras preciosas, esclavos, ropa de algodón y de otras de las que él tenía; que todo lo daría con tanto que yo no fuese a su tierra, y que lo hacía porque era muy estéril y falta de todo mantenimiento. Los de esta provincia me decían que no me fiase de aquellos vasallos de Moctezuma, porque eran traidores, y sus cosas siempre las hacían a traición y con mañas, y con éstas habían sojuzgado toda la tierra; que me avisaban como verdaderos amigos y personas que los conocían desde hacía mucho tiempo. Vista la discordia y desunión de unos y otros, tuve no poco placer, porque me pareció ser mucho en mi provecho, ya que podría tener manera de más pronto sojuzgarlos, y que se dijese aquel decir común *de monte*, etc. [Del monte sale quien el monte quema] y con los unos y otros maneaba, y a cada uno en secreto le agradecía el aviso que me daba y le daba crédito de más amistad que al otro.

<div style="text-align: right">Vol. I, Caps. X y XII</div>

Moctezuma, prisionero de Cortés, y de la profecía de Quetzalcóatl

Pasados, invictísimo príncipe, seis días de mi entrada en Tenochtitlán, y habiendo visto algunas cosas de ella, aunque pocas, según las que hay que ver y notar, me pareció y aun por lo que de la tierra había visto, que convenía al real servicio y a nuestra seguridad que aquel señor [Moctezuma] estuviese en mi poder y no en entera libertad, porque no mudase el propósito y voluntad que mostraba en servir a vuestra alteza, mayormente porque los españoles somos algo intolerables e importunos, y porque enojándose podría hacer mucho daño, y tanto, que no hubiese memoria de nosotros, según su gran poder; y también porque teniéndole, todas las otras tierras que eran súbditas suyas venían más pronto al conocimiento y servicio de vuestra majestad, como después sucedió. Determiné prenderlo y ponerlo en el aposento donde yo estaba, que era bien fuerte. Fue tanto el buen trata-

miento que le hice y el contentamiento que de mí tenía, que muchas veces me referí a su libertad, rogándole que fuese a su casa, y me dijo, todas las veces que se lo decía, que él estaba bien allí y que no quería irse, porque allí no le faltaba nada de lo que él quería, como si estuviese en su casa; y podría ser que yéndose daría lugar a que sus vasallos, le importunasen o le induciesen a que hiciese alguna cosa contra su voluntad, que fuese contra el servicio de vuestra alteza; porque aunque alguna cosa le quisiesen decir, con responderles que no estaba en su libertad se podría excusar y librarse de ellos.

Pasados algunos días Moctezuma hizo llamamiento y congregación de todos los señores de las ciudades y tierras comarcanas; y me envió a decir que subiese a donde él estaba con ellos, y llegado yo, les habló de esta manera: "Hermanos y amigos míos: bien creo que de vuestros antecesores tenéis memoria como nosotros no somos naturales de esta tierra, y que vinieron a ella de otra muy lejos, y los trajo un señor, de quien eran vasallos, que en ella los dejó; el cual volvió mucho tiempo después, y halló que nuestros abuelos estaban ya asentados en esta tierra, casados con las mujeres de ella, y se habían multiplicado mucho; de manera que no quisieron volver con él, ni menos recibirlo como señor; y él partió y dijo que volvería o enviaría a alguien con tal poder que los pudiese obligar y atraer a su servicio. Y bien sabéis que siempre lo hemos esperado, y según las cosas que el capitán nos ha dicho del rey y señor que lo envió acá, y según la parte de donde él dice que viene, tengo por cierto, y así lo debéis tener vosotros, que éste es el señor que esperábamos, en especial que dice que allí tenía noticias de nosotros". Lo cual les dijo llorando con las mayores lágrimas y suspiros que un hombre podía manifestar, y así mismo todos aquellos señores que le estaban oyendo lloraban tanto, que por un gran rato no le pudieron responder. Y certifico a vuestra sacra majestad que no había español que oyese el razonamiento que no sintiese mucha compasión. Vol. i, Cap. XXIX

NOTA

1. Cortés fue Capitán General de Nueva España hasta 1524. Sus *Ordenanzas de buen gobierno* (1524) representan el comienzo de la organización legislativa de México.

GONZALO FERNÁNDEZ
DE OVIEDO

El madrileño Gonzalo Fernández de Oviedo (1479–1557), soldado, historiador y biógrafo, vivió en América un buen número de años, durante los cuales viajó a España unas seis veces. El Sumario de la natural historia de las Indias *(1526) le ganó el nombramiento de Cronista de Indias en 1532, obra que ampliará para describir la naturaleza, productos, costumbres, habitantes, etc. del mundo recién descubierto en su monumental* Historia general y natural de las Indias *(Vol. I, 1535; Vol. II, 1537; 4 vols., 1851–1855). Como él bien indica varias veces, su modelo es Plinio el Viejo, con la diferencia que el naturalista latino escribió sobre lo que leyó, mientras que él fue testigo de lo que narra o se basa en lo que oyó a personas "dignas". Aunque Las Casas le acusó de algunos errores y, especialmente, de carecer de simpatía por el indio, la narración que sigue del cacique Enrique, o Enriquillo, carece de sus prejuicios.*

La rebelión del cacique Enrique

Entre otros caciques modernos y últimos de esta Isla Española hubo uno que se llamó Enrique, que era cristiano bautizado, sabía leer y escribir, era muy ladino y hablaba bien la lengua castellana. Desde su niñez fue criado y adoctrinado por los frailes de San Francisco, mostrando desde el principio que sería católico y perseveraría en la fe de Cristo. Se casó joven y servía a los cristianos con su gente en la villa de San Juan de la Maguana, donde estaba de teniente del almirante Don Diego Colón un hidalgo llamado Pedro de Vadillo, hombre descuidado de su oficio de justicia, pues por su negligencia, o poca pru-

dencia, ocurrió la rebelión de este cacique. Enrique se le fue a quejar de un cristiano, de quien tenía celos o sabía que tenía que hacer con su mujer, lo cual el juez no sólo dejó de castigar, sino que trató mal al querellante y lo tuvo preso en la cárcel, sin otra causa, porque quiso complacer al acusado. Y después de haber amenazado y dicho algunas palabras desabridas a Enrique, le soltó. Por tal motivo el cacique vino a querellarse a la Audiencia Real, que está en esta ciudad de Santo Domingo, donde trató de que se le hiciese justicia, pero no se le hizo; porque se le remitió a la misma villa de San Juan, al mismo teniente Pedro de Vadillo, que era el que le había agraviado, y le agravió aún más, porque le tornó a prender y le trató peor que antes. De manera que Enrique tomó por partido sufrir, o al menos disimular sus injurias por entonces, para vengarse más adelante. Y después de algunos días de estar suelto, sirvió quieta y sosegadamente hasta que decidió su rebelión y alzamiento. Cuando le pareció conveniente, el año de mil quinientos diez y nueve, se fue al monte con todos los indios que pudo allegar a su opinión, y en las sierras que llaman del Baoruco y por otras partes de esta isla, anduvo casi trece años. Durante este tiempo salió algunas veces a los caminos con sus indios matando algunos cristianos; y robándoles, les tomó millares de pesos de oro. Otras veces, además de haber muerto y asaltado a otros, hizo muchos daños en los pueblos y campos de la isla, obligando a gastar muchos pesos de oro en lograr su captura, lo que no fue posible.

Para lo que tocaba a la rebelión del cacique Enrique, la Cesárea Majestad y los señores de su Real Consejo de Indias, viendo que las armadas y gastos que esta ciudad y la isla habían hecho contra él eran muchos y de ningún provecho, enviaron gente con el capitán Francisco de Barrionuevo (que después fue gobernador de Castilla del Oro, en la Tierra Firme), para que hiciese la guerra a Enrique. Muy pronto se puso remedio a este alzamiento porque su Majestad Cesárea mandó que de su parte se le diese seguro a Enrique, y a los otros indios que con él estaban rebelados, que de reducirse a su real servicio fuesen perdonados y bien tratados; mas de no querer venir a su obediencia por medio de la paz se les hiciese la guerra a sangre y fuego, de manera que no faltase el castigo. Y para este efecto el capitán Barrionuevo partió de la ciudad de Santo Domingo a buscar a Enrique, el ocho de mayo de mil quinientos treinta y tres, en una carabela. Iban con él treinta y dos cristianos y otros tantos indios, para ayudarlos a llevar las mochilas, dirigiéndose hacia el oeste, por la costa sur de la isla, de puerto en puerto. Pero como la carabela no podía ir muy cerca de la

tierra llevaban gente en un bote por la costa, hasta que llegaron a la villa de Yáquimo, a los pies de las sierras del Baoruco. En todo el camino no se halló rastro alguno, ni humo, ni indicio que indicase dónde se pudiesen hallar el cacique y su gente. Y así, inquiriendo por la costa, entrando en la tierra y volviendo a la mar muchas veces, pasaron dos meses.

Al cabo, saliendo un día a tierra, subieron por un río y hallaron una estancia de indios despoblada. Después, caminando tres días y medio, llegaron a una labranza, y andando en busca de agua para beber, encontraron y capturaron cuatro indios, por quienes se supo que Enrique estaba en la laguna que llaman del Comendador Aybaguanex (que era un indio así llamado cuando gobernó esta isla el comendador mayor Frey Nicolás de Ovando), laguna que estaba a ocho leguas, en un país malo, de tierra muy montuosa y cerrada de espinos, arboledas y matas tan espesas, como suelen ser por acá; pero el capitán decidió ir a ella.

Antes de llegar a la laguna encontraron un pueblo con muchos y buenos bohíos en el que en el pasado podrían haber vivido muy bien mil quinientos indios. Siguiendo por este camino, el capitán y los cristianos oyeron los golpes de un hacha en el monte (que ya era montaña alta), y al sentirlos él hizo detenerse a su gente, enviando por todas partes indios de los que llevaba para que apresasen al que golpeaba o hacía leña en lo emboscado y espeso del monte. Así se hizo y fue capturado un indio que estaba cortando leña. Es de notar que en todo el camino del monte hasta allí no habían hallado en parte alguna que estuviese cortado un palo o rama; porque Enrique, como hombre apercibido y de guerra, lo tenía así mandado, so pena de la vida. Informados por el indio en qué parte estaba Enrique, supieron que debían ir cerca de media legua por dentro de la laguna, y llegados a la laguna fueron vistos por unos indios que estaban fuera de ella en tierra, los cuales al instante empezaron a gritar, retirándose a las canoas que allí tenían. De esta manera llegó el capitán, y los que iban con él, a la orilla de la laguna, habló con los indios de las canoas, y les preguntó dónde estaba Enrique, porque le iba a hablar en nombre de Su Majestad y darle una carta real suya. Entonces el capitán Francisco de Barrionuevo les rogó que tomasen una india que él llevaba, que había estado un tiempo con el mismo Enrique, y le conocía muy bien, para que por ella se informase de su venida.

Al día siguiente, dos horas después de salido el sol, volvieron dos canoas en la que venía con doce indios un indio principal, capitán de

Enrique, llamado Martín de Alpharo. Traían a la india y saltaron todos a tierra con sus lanzas y espadas. Entonces se apartó un poco de los cristianos Francisco de Barrionuevo, abrazó al indio capitán y a todos los que con él saltaron a tierra, los cuales volvieron todos a sus canoas, excepto el principal que se quedó en tierra hablando con Barrionuevo. Era bien ladino y hablaba la lengua castellana suficientemente; le dijo a nuestro capitán que le pedía por merced el señor Enrique que fuese allá, porque él se sentía mal. El capitán pensó que se le decía esto para saber si su visita era de buena amistad o fraudulenta, porque el camino y entrada eran tales que si mostraba algún temor o recelo en ir podían sospechar Enrique y su gente que los querían engañar y prender. Y por quitarles tal sospecha decidió el capitán Barrionuevo ir, aunque contra la voluntad de sus soldados, y llevando sólo a quince de ellos siguió a Martín de Alpharo por una tierra muy áspera, cerrada y espesa de árboles, manglares y espinos.

De esta manera, como buen capitán y animoso caballero, exhortando a los que con él iban, llegaron a una caleta o ensenada, que estaba no más de dos tiros de ballesta de donde Enrique estaba.

En el lugar donde Enrique se encontraba había un árbol grande de buena sombra con una manta de algodón tendida debajo; y al llegar el capitán Barrionuevo con los cristianos, así como Enrique y el capitán se vieron fueron el uno hacia el otro, se abrazaron con gran placer y se sentaron en la manta. También llegó a abrazar al capitán Barrionuevo, Tamayo, el indio principal que personalmente más daño hacía en la isla, y después abrazó a todos los otros indios de Enrique, que serían hasta setenta hombres, los más de ellos con lanzas, espadas y rodelas. Estos traían alrededor del cuerpo como corazas hechas de cuerdas de algodón juntas y espesas, estaban todos embijados, o pintados de cierto color rosa, como almagre, o más subido color que se llama bija, y estaban como en orden de batalla cubiertos con muchos penachos. Sentados los cristianos a un lado y los indios a otro, el capitán Barrionuevo dijo lo siguiente: "Enrique, muchas gracias debéis dar a Dios, nuestro Señor, por la clemencia y misericordia que tiene con vos en las señaladas mercedes que os hace el Emperador Rey, nuestro Señor, de acordarse de vos, querer perdonaros varios yerros y devolveros a su real servicio y obediencia, y querer que como uno de sus vasallos seáis bien tratado, para que de ninguna cosa del pasado se tenga memoria. Para que vuestra ánima se salve y sea de Dios y no os perdáis vos y los vuestros, sino que como cristiano seáis recibido con toda misericordia como veréis por esta carta que Su Majestad os

escribe". Y acabado de decir esto se la dio, la cual Enrique rogó que se la leyese porque tenía malos los ojos; y era verdad.

Entonces Francisco de Barrionuevo la tomo y leyó en voz alta, para que todos los que allí estaban lo pudieran oir y entender; y leída se la devolvió a Enrique y le dijo: "Señor Don Enrique, besad la carta de Su Majestad y ponedla sobre vuestra cabeza". Así lo hizo él con mucho placer; y el capitán le dio otra carta de seguro de la Audiencia Real y Cancillería de Sus Majestades, que reside en esta ciudad de Santo Domingo, sellada con el sello real. Y entonces le dijo: "Recordad que hace trece años o más que no podéis dormir seguro ni sin sobresalto, congoja ni gran temor, así en la tierra como en la mar; y que no se trata de otro cacique que tenga tan pocas fuerzas como vos; sino del más alto y poderoso rey debajo del cielo. Su Majestad tendrá memoria de vos para haceros mercedes; yo en su nombre os daré todo lo que hubieses menester, y os otorgaré la paz y seguro para que viváis honrado y en la parte que quisieses escoger en esta isla, con vuestra gente y con toda aquella libertad que gozan los otros cristianos y buenos servidores de Su Majestad. Así que, pues me habéis entendido, decidme vuestra voluntad y lo que intentáis hacer".

Como el capitán Francisco de Barrionuevo acabó de hablar, respondió Enrique: "Yo no deseaba otra cosa sino la paz, y conozco la merced que Dios y el Emperador, nuestro señor, me hacen y si hasta ahora no lo había hecho, ha sido a causa de las burlas que me han hecho los cristianos, y de la poca verdad que me han dado, y por esto no he osado fiarme de hombre alguno de esta isla".

Y dicho esto, se levantó, se apartó con sus capitanes mostrándoles las cartas; habló un poco tiempo con ellos acerca de su determinación; y volviendo a Barrionuevo se dio asiento y conclusión a la paz. De allí en adelante sus indios le llamaban Don Enrique, porque vieron que en su carta Su Majestad le llamaba Don Enrique.

Al regresar a Santo Domingo Barrionuevo trajo un indio principal que Don Enrique mandó venir con él para que viese a los señores regidores de la Audiencia Real, los oficiales de Su Majestad, los caballeros, hidalgos y vecinos de la ciudad, y oyese y viese pregonar la paz. Después de esto la Audiencia Real y los oficiales de su Majestad hicieron que una barca con ciertos cristianos llevaran el indio a don Enrique, enviando muy buenas ropas de seda y atavíos para él, para Doña Mencía, su mujer, y para sus capitanes y otros indios principales, así como joyas, cosas de comer, vino, aceite, y herramientas y hachas para sus labranzas, puesto que Don Enrique no pidió otra cosa

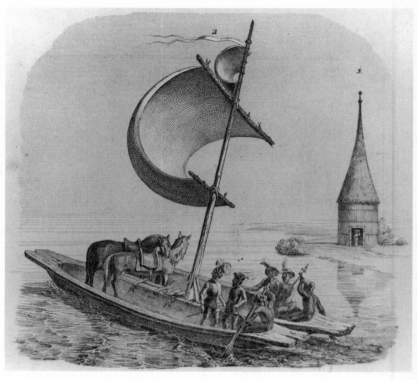

6. *Los españoles transportan caballos en canoas.*
Gonzalo Fernández de Oviedo. Historia general y natural de las Indias . . .
Madrid, 1853. Vol. 3.

sino imágenes. Esta paz se ha conservado hasta el tiempo presente; y
en verdad era muy necesaria, porque estaba la isla perdida, a causa del
alzamiento del cacique.
Historia general y natural de las Indias (1851),
Vol. 1, Libro V, Caps. IV–VII

Beçerrillo y Leonçico

Muchos son los nombres de figuras históricas que surgen en las
páginas escritas durante el descubrimiento y la conquista de
América, pero no siempre se recuerdan los de dos personajes que
participaron, como tantos otros, en la cruel dominación del

aborigen, los perros llamados Beçerrillo y Leonçico. Entre los
primeros historiadores de la época, tanto Gonzalo Fernández de
Oviedo (1479–1557) en su extensa Historia general y natural
de las Indias *(1535 y 1537, Vols. I y II) como Bartolomé de Las*
Casas (1474?-1566) en su Historia de las Indias *(comenzada en*
1527), se refieren al terror que infundían en los indios los perros
de los conquistadores, criticando acerbamente las atrocidades
que se cometieron;[1] *pero ambos perros quedaron como figuras*
representativas. He aquí dos selecciones que los recuerdan.

Este fue un perro llamado Beçerrillo, llevado desde la isla Española
a la de San Juan [Puerto Rico], de color bermejo y el bozo de los ojos
adelante negro, mediano y no alindado; pero de gran entendimiento
y denuedo. Sin duda, según lo que este perro hacía, pensaban los
cristianos que Dios se los había enviado para su socorro; porque fue
tanta parte para la pacificación de la isla, como la tercera parte de
esos pocos conquistadores que andaban en la guerra. Entre doscientos
indios sacaba uno que fuese huido de los cristianos, o que se lo ense-
ñasen, y le asía por un brazo, y lo obligaba a venir con él y lo traía al
real, o a donde los cristianos estaban. Y si resistía y no quería venir, lo
hacía pedazos, e hizo cosas muy señaladas y de admiración. A media
noche si se soltaba un preso, aunque estuviese ya a una legua de dis-
tancia, si le decían: "El indio es ido" o "búscalo", daba en el rastro,
lo hallaba y lo traía. Conocía a los indios mansos como un hombre y
no les hacía mal. Y entre muchos mansos conocía un indio de los
bravos. No parecía sino que tenía juicio y entendimiento de hombre
(no de los necios), porque ganaba parte y media para su amo, como se
daba a un ballestero en todas las entradas[2] en que se hallaba. Los cris-
tianos pensaban que al llevarlo iban doblados en número de gente y
con más ánimo, y con mucha razón, porque los indios mucho más
temían al perro que a los cristianos; porque como más diestros en la
tierra, se les escapaban a los españoles, pero no al perro. De él quedó
casta en la isla de muy excelentes perros que le imitaron mucho,
algunos de ellos, en lo que he dicho. Yo vi un hijo suyo en Tierra
Firme, llamado Leonçico, que era del Adelantado Vasco Núñez de Bal-
boa y ganaba igualmente una parte, a veces dos, como los buenos
hombres de guerra; se las pagaban al Adelantado en oro y en esclavos.
Como testigo de vista sé que le valió a veces más de quinientos caste-
llanos que le ganó, en partes que le dieron en las entradas. Era muy
especial y hacía todo lo que es dicho de su padre.[3] Pero tornando al

Beçerrillo, al fin lo mataron los caribes, llevándolo el Capitán Sancho de Arango, el cual por este perro escapó una vez de entre los indios herido y peleando todavía con ellos. En esa ocasión el perro se echó a nado tras un indio, y otro desde fuera del agua le dio con una flecha envenenada yendo el perro nadando tras el otro indio, y luego murió; pero por él se salvaron el dicho Capitán Sancho de Arango y otros cristianos. Fernández de Oviedo, *Historia general*, Libro V, Cap. XI

Las Casas al describir la conquista de Puerto Rico incluye la siguiente anécdota:

Quien principalmente hizo la guerra y ayudó más que otros, fue un perro que llamaban Beçerrillo que hacía en los indios estragos admirables, y conocía los indios de guerra y los que no lo eran como si fuera una persona, y a éste tuvieron los que asolaron aquella isla por ángel de Dios. Y se dice que hacía cosas maravillosas, por lo cual temblaban los indios de él que fuese con diez españoles, más que si fuesen cien y no lo llevasen; por esto le daban parte y media de lo que se tomaba, como a un ballestero, fuesen cosas de comer o de oro o de los indios que hacían esclavos, de cuyas partes gozaba su amo; finalmente los indios, como a capital enemigo trataban de matarlo y así lo mataron de un flechazo. Una sola cosa de las que de aquel perro dijeron quiero escribir. Siempre acostumbraban los españoles en estas Indias, cuando traían perros, echarles indios de los que prendían, hombres y mujeres, o por su pasatiempo y para más embravecer los perros, o para mayor temor poner a los indios de que los despedazasen. Acordaron una vez echar una mujer vieja al dicho perro, y el capitán le dio un papel viejo diciéndole: "Lleva esta carta a los cristianos", que estaban a una legua de allí, para soltar luego el perro cuando la vieja saliese de entre la gente. La india tomó su carta con alegría, creyendo que se podría escapar de los españoles. Pero una vez que salió, y cuando llevaba un rato alejada de la gente, soltaron el perro; ella como lo vio venir tan feroz, se sentó en el suelo y comenzó a hablarle en su lengua: "Señor perro, yo voy a llevar esta carta a los cristianos; no me hagas mal, señor perro" y le extendía la mano mostrándole la carta o papel. El perro se paró muy manso y comenzó a olerla hasta que alzó la pata, la orinó y no le hizo mal alguno. Los españoles, admirados, llamaron al perro y lo ataron, y a la triste vieja la libertaron por no ser más crueles que el perro.[4]

Las Casas, *Historia de las Indias,* Libro II, Cap. LV

NOTAS

1. Véanse especialmente en la *Historia general* de Oviedo el Libro X, 2da. parte, Cap. XXXIV, y en la *Historia de las Indias* de Las Casas el Libro II, Cap. XXVIII.

2. Incursión en territorio indígena.

3. En el Libro X, 2da. parte, Cap. II, de su *Historia general,* Oviedo vuelve a escribir sobre Leonçico.

4. Según Oviedo el Capitán Diego de Salazar es el que echa el perro y Juan Ponce de León el que deja a la vieja en libertad. *Historia general,* Libro XVI, 2da. parte, Cap. XI.

EL INCA GARCILASO
DE LA VEGA

El naufragio que Garcilaso de la Vega narra en las páginas siguientes ocurrió en una de las rutas usuales que seguían las naves al retornar a España desde Tierra Firme, durante los primeros años del período colonial. Pero si bien el autor no lo aclara es evidente que el navío iba solo. No obstante, en relación con la navegación de la época, conviene recordar que, desde poco más de mediado el siglo XVI hasta mediado el XVIII, los buques iban en convoyes, llamados flotas, como protección contra ataques enemigos. Aunque en los primeros tiempos el puerto de llegada y de partida de Tierra Firme fue Nombre de Dios, pronto lo sustituyó Portobelo, también en Panamá, por la mayor profundidad de su bahía. En ella se cruzaban productos provenientes de las flotas de España con riquezas procedentes de las minas del Perú. Según el cronista real Antonio de Herrera, la flota de Portobelo partía cuando cesaban los vientos del norte con el objeto de reunirse con la flota de Cartagena de Indias y recoger los despachos y productos del Nuevo Reino de Granada. Desde este puerto se navegaba entonces en dirección algo noroeste hacia el Cabo de San Antonio, el extremo más occidental de Cuba, para doblarlo y continuar hacia el este hasta La Habana, lugar de reunión de las flotas antes de atravesar el Atlántico de regreso a la metrópoli.

La travesía de Cartagena hasta el Cabo de San Antonio era sumamente peligrosa; había que evitar acercarse a la costa de Nicaragua debido a brisas y corrientes adversas y, más adelante, los numerosos bajíos al suroeste de Jamaica donde zozobraban los buques con frecuencia. Las naves de Serrano y su acompañante fueron ejemplo de ello. El banco de arena rodeado de bajíos en que

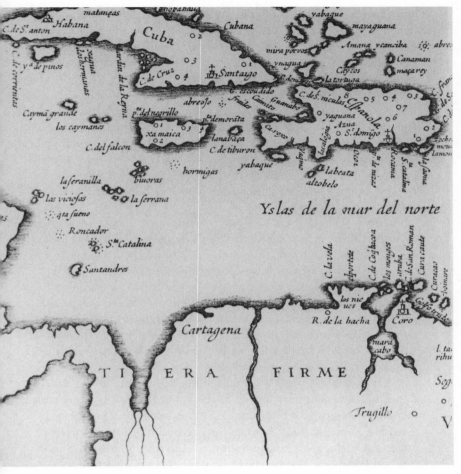

7. *Islas del Mar del Norte (Serrana y Serranilla)*
Antonio de Herrera. Historia general de los hechos de los castellanos . . .
Madrid, 1601. Vol. 1.

sobrevivieron por algunos años recibió el nombre de isla Serrana,
en tanto que a otro cercano se le dio el nombre de Serranilla.

El naufragio de Pedro Serrano

La isla Serrana, que está en el viaje de Cartagena a La Habana, se
llamó así por un español llamado Pedro Serrano, cuyo navío se perdió

cerca de ella. El solo escapó nadando, pues era grandísimo nadador, llegando a aquella isla, que es despoblada, inhabitable, sin agua ni leña. En ella vivió siete años con industria y buena maña que tuvo para tener leña, agua y sacar fuego, de cuyo nombre llamaron la Serrana aquella isla y Serranilla a otra que está cerca de ella, por diferenciar la una de la otra. Pedro Serrano salió a nado a aquella isla desierta que antes de él no tenía nombre, la cual, como él decía, tenía dos leguas en contorno. Casi lo mismo dice la carta de marear, porque pinta tres islas muy pequeñas, con muchos bajíos a la redonda, y la misma figura le da a la que llaman Serranilla, que son cinco isletas pequeñas con muchos más bajíos que la Serrana, y en todo aquel paraje los hay, por lo cual huyen los navíos de ellos, por no caer en peligro.[1]

A Pedro Serrano le cupo en suerte perderse en ellos y llegar nadando a la isla, donde se halló desconsoladísimo, porque no halló en ella agua, ni leña ni aun yerba que poder pacer; ni otra cosa alguna con que entretener la vida mientras pasase algún navío que de allí lo sacase, para no perecer de hambre y de sed, que le parecía muerte más cruel que haber muerto ahogado, porque es más breve. Así pasó la primera noche llorando su desventura, tan afligido como se puede imaginar que estaría un hombre puesto en tal estremo. Luego que amaneció, volvió a pasear la isla; halló algún marisco que salía de la mar, como son cangrejos, camarones y otras sabandijas, de las cuales cogió las que pudo y se las comió crudas, porque no había candela donde asarlas o cocerlas. Así se entretuvo hasta que vió salir tortugas; viéndolas lejos de la mar arremetió con una de ellas y la volvió de espaldas; lo mismo hizo de todas las que pudo, que para volverse a enderezar son torpes, y sacando un cuchillo que de ordinario solía traer en la cintura, que fue el medio para escapar de la muerte, la degolló y bebió la sangre en lugar de agua. Lo mismo hizo de las demás; la carne puso al sol para comerla hecha tasajos, y para desembarazar las conchas, para coger agua en ellas de la llovediza, porque toda aquella región, como es notorio, es muy lluviosa. De esta manera se sustentó los primeros días con matar todas las tortugas que podía, y algunas había tan grandes y mayores que las mayores adargas, y otras como rodelas y como broqueles, de manera que las había de todos tamaños. Con las muy grandes no se podía valer para volverlas de espaldas, porque le vencían de fuerzas, y aunque subía sobre ellas para cansarlas y sujetarlas, no le aprovechaba nada, porque con él a cuestas se iban a la mar, de manera que la experiencia le decía a cuáles tortugas había de acometer y a cuáles se había de rendir. En las conchas

recogió mucha agua, porque algunas había en que cabían dos arrobas y de allí abajo. Viéndose Pedro Serrano con bastante recaudo para comer y beber, le pareció que si pudiese sacar fuego para siquiera asar la comida y para hacer ahumadas, cuando viese pasar algún navío, que no le faltaría nada. Con esta imaginación, como hombre que había andado por la mar, que cierto los tales en cualquier trabajo hacen mucha ventaja a los demás, dio en buscar un par de guijarros que le sirviesen de pedernal, porque del cuchillo pensaba hacer eslabón, pero no hallándolos en la isla, porque toda ella estaba cubierta de arena muerta, entraba en la mar nadando y se zambullía, y en el fondo, con gran diligencia, buscaba, ya en unas partes, ya en otras, lo que pretendía. Tanto porfió en su trabajo, que halló guijarros, y sacó los que pudo; de ellos escogió los mejores, y quebrando los unos con los otros, para que tuviesen esquinas donde dar con el cuchillo, tentó su artificio, y viendo que sacaba fuego, hizo hilas de un pedazo de la camisa, muy desmenuzadas, que parecían algodón carmenado, que le sirvieron de yesca, y con su industria y buena maña, habiéndolo porfiado muchas veces, sacó fuego. Cuando se vio con él, se dio por bien andante, y, para sustentarlo, recogió las horruras que la mar echaba en tierra. Por horas las recogía, donde hallaba mucha yerba, que llaman ovas marinas, y madera de navíos que por la mar se perdían, conchas y huesos de pescados, y otras cosas con que alimentaba el fuego. Y para que los aguaceros no se lo apagasen, hizo una choza de las mayores conchas que tenía de las tortugas que habían muerto, y con grandísima vigilancia cebaba el fuego por que no se le fuese de las manos. Dentro de dos meses, y aun antes, se vio como nació, porque, con las muchas aguas, calor y humedad de la región, se le pudrió la poca ropa que tenía. El sol, con su gran calor, le fatigaba mucho, porque ni tenía ropa con que defenderse ni había sombra a que ponerse. Cuando se veía muy fatigado se entraba en el agua para cubrirse con ella. Con este trabajo y cuidado vivió tres años, y en este tiempo vio pasar algunos navíos, mas aunque él hacía su ahumada, que en la mar es señal de gente perdida, no echaban de ver en ella, o por el temor de los bajíos no osaban llegar donde él estaba y se pasaban de largo, de lo cual Pedro Serrano quedaba tan desconsolado que tomara por partido el morirse y acabar ya. Con las inclemencias del cielo le creció el vello de todo el cuerpo tan excesivamente que parecía pellejo de animal, y no cualquiera, sino el de un jabalí: el cabello y la barba le pasaban de la cintura.

Al cabo de los tres años, una tarde, sin esperarlo, vio Pedro Serrano un hombre en su isla, que la noche antes se había perdido en los bajíos de ella y se había sustentado en una tabla del navío y, como luego que

amaneció viese el humo del fuego de Pedro Serrano, sospechando lo que fue, se había ido a él, ayudado de la tabla y de su buen nadar. Cuando ambos se vieron no se puede certificar cuál quedó más asombrado. Serrano imaginó que era el demonio que venía en figura de hombre para tentarle en alguna desesperación. El huesped entendió que Serrano era el demonio en su propia figura, según lo vio cubierto de cabellos, barba y pelaje. Cada uno huyó del otro y Pedro Serrano fue diciendo: "¡Jesús. Jesús, líbrame, Señor, del demonio!" Oyendo esto se aseguró el otro y, volviendo a él, le dijo: "No huyáis, hermano, de mí, que soy cristiano como vos". Y para que se certificase, porque todavía huía, dijo a voces el Credo, lo cual, oído por Pedro Serrano, volvió a él, y se abrazaron con grandísima ternura y muchas lágrimas y gemidos, viéndose ambos en una misma desventura, sin esperanza de salir de ella. Cada uno de ellos brevemente contó al otro su vida pasada. Pedro Serrano, sospechando la necesidad del huésped, le dio de comer y de beber de lo que tenía, con que quedó algún tanto consolado, y hablaron de nuevo de su desventura. Acomodaron su vida como mejor supieron, repartiendo las horas del día y de la noche en sus menesteres de buscar marisco para comer y ovas, leña y huesos de pescado y cualquier otra cosa que la mar echase para sustentar el fuego; y sobre todo la perpetua vigilia que sobre él habían de tener, velando por horas, porque no se les apagase. Así vivieron algunos días, mas no pasaron muchos que no riñeran, de manera que apartaron rancho, que no faltó sino llegar a las manos, por que se vea cuan grande es la miseria de nuestras pasiones. La causa de la pendencia fue decir el uno al otro que no cuidaba como convenía de lo que era menester; y este enojo y las palabras que con él se dijeron los descompusieron y apartaron. Mas ellos mismos, cayendo en su disparate, se pidieron perdón, se hicieron amigos y volvieron a su compañía, y en ella vivieron otros cuatro años. En este tiempo vieron pasar algunos navíos y hacían sus ahumadas, mas no les aprovechaba, por lo que quedaban tan desconsolados, que no les faltaba sino morir.

Al cabo de este largo tiempo, acertó a pasar un navío tan cerca de ellos que vio la ahumada y les echó el batel para recogerlos. Pedro Serrano y su compañero, que se había puesto de su mismo pelaje, viendo el batel cerca, por que los marineros que iban por ellos no pensasen que eran demonios y huyesen de ellos, dieron en decir el Credo y llamar el nombre de Nuestro Redentor a voces, y les valió el aviso, que de otra manera sin duda huyeran los marineros, porque no tenían figuras de seres humanos. Así los llevaron al navío, donde admiraron a cuantos los vieron y oyeron sus trabajos pasados. El compañero murió

en la mar viniendo a España. Pedro Serrano llegó acá, pasó a Alemania, donde el Emperador estaba entonces, y llevó su pelaje como lo traía, para que fuese prueba de su naufragio y de lo que en él había pasado. Por todos los pueblos que pasaba a la ida, si quisiera mostrarse, ganara muchos dineros. Algunos señores y caballeros principales, que gustaron de ver su figura, le dieron ayudas de costas para el camino, y la Majestad Imperial, habiéndole visto y oído, le hizo merced de cuatro mil pesos de renta, que son cuatro mil y ochocientos ducados en el Perú. Yendo a gozarlos, murió en Panamá, por lo que no llegó a verlos. Todo este cuento, como se ha dicho, contaba un caballero que se decía Garci Sánchez de Figueroa, a quien yo se lo oí, que conoció a Pedro Serrano y certificaba que se lo había oído a él mismo, y que después de haber visto al Emperador se había quitado el cabello y la barba, dejando ésta poco más corta que hasta la cintura, y para dormir de noche se la entrenzaba, porque, no entrenzándola, se tendía por toda la cama y le estorbaba el sueño.

Comentarios reales de los Incas,
Primera Parte (1609), Caps. VII y VIII

NOTA

1. Antonio de Herrera confirma los peligros de esta zona en *Historia general de los hechos de los castellanos en las islas y Tierrafirme del Mar Océano.* Madrid: 1934. Vol. 1, Cap. III. 13–14.

FRAY TORIBIO DE BENAVENTE (MOTOLINÍA)

Fray Toribio de Benavente (Motolinía)(¿1490?–1569), nacido en la provincia de Zamora, fue uno de los primeros franciscanos que llegaron a México en 1524. Su Historia de los indios de la Nueva España *[1541] (1859) ofrece un panorama histórico y etnográfico del México pre-cortesiano, con varios capítulos descriptivos tanto de la topografía, la riqueza mineral y agrícola de Nueva España como de las ciudades de México-Tenochtitlán, Puebla y Tlaxcala. Pero su interés principal se halla en la narración de la ingente tarea misionera de los franciscanos, en un momento histórico de gran exaltación y optimismo apostólico, que revela su inflexible fervor religioso, las varias tendencias de la evangelización y el empleo de todos los medios posibles para identificarse con el indígena, que incluía aprender su lengua, compartir su vida, sus costumbres y hasta su pobreza. Cuando los indios de México observaron la vida de privaciones que llevaban los franciscanos, empezaron a describirlos con la palabra nahuatl* motolinía, *que significa "pobre", término que Toribio de Benavente decidió adoptar como su nombre.*

De los diversos pareceres que hubo sobre administrar el sacramento del bautismo, y de la manera que se hizo los primeros años

Acerca de administrar este sacramento del bautismo, aunque los primeros años todos lo sacerdotes fueron conformes, después como vinieron muchos clérigos y frailes de las otras órdenes, agustinos,

dominicos, y franciscanos, tuvieron diversos pareceres contrarios los unos de los otros. Les parecía a unos que el bautismo se debía de dar con las ceremonias que se usan en España, y no se satisfacían de la manera con que los otros lo administraban. Y cada uno quería seguir su parecer, y aquél tenía por mejor y más acertado, ora fuese por buen celo, ora sea porque los hijos de Adán todos somos amigos de nuestro parecer. Y los nuevamente venidos siempre quieren enmendar las obras de los primeros, y hacer si pudiesen, que del todo cesasen y se olvidasen y que su opinión sola valiese. Y el mayor mal era que los que esto pretendían no se preocupaban ni trabajaban por aprender la lengua de los indios, ni en bautizarlos.

La lengua es menester para hablar, predicar, conversar, enseñar, y para administrar todos los sacramentos. Y no menos el conocimiento de la gente, que naturalmente es temerosa y muy encogida, que no parece sino que nació para obedecer, y si los ponen al rincón allí se están como enclavados. Muchas veces vienen a bautizarse y no lo osan demandar ni decir; por lo cual no los deben examinar muy recio, porque yo he visto a muchos de ellos que saben el Padre Nuestro y el Ave María y la doctrina cristiana, y cuando el sacerdote se lo pregunta, se turban y no lo aciertan a decir. Pues a estos no se les debe negar lo que quieren, pues es suyo el reino de Dios, porque apenas alcanzan una estera rota en que dormir, ni una buena manta que traer cubierta, y la pobre casa en que habitan, rota y abierta al sereno de Dios. Y ellos simples y sin ningún mal, ni codiciosos de intereses, tienen gran cuidado de aprender lo que les enseñan, y más en lo que toca a la fe; y saben y entienden muchos de ellos cómo se tienen que salvar e irse a bautizar dos y tres jornadas. El mal está en que algunos sacerdotes que los comienzan a enseñar los querrían ver tan santos en dos días que con ellos trabajan, como si hubiese diez años que los estuviesen enseñando, y como no les parecen así, los dejan. Se parecen tales [sacerdotes] a uno que compró un carnero muy flaco y le dio a comer un pedazo de pan, y luego le tentó la cola para ver si estaba gordo. Estando las cosas muy diferentes, y muchos pareceres muy contrarios unos de otros, sobre la manera y ceremonias con que se había de celebrar el sacramento del bautismo, llegó una bula del Papa, la cual mandaba y dispensaba en la orden que en ello se había de tener. Y para mejor poder ponerla a la obra, en el principio del año 1539 se reunieron cuatro de los cinco obispos que hay en esta tierra, vieron la bula del Papa Pablo III y determinaron que se guardara de esta manera.

El catecismo lo dejaron al albedrío del ministro. El exorcismo, que es el oficio del bautismo, lo abreviaron en cuanto fue posible, rigiéndose por un misal romano, y mandaron que a todos los que se hubieren de bautizar se les ponga óleo y crisma,[1] y que esto se guardase por todos inviolablemente, así con pocos como con muchos, salvo en urgente necesidad. Y por esto se puso silencio al bautismo de los adultos, y en muchas partes no se bautizaban sino niños o enfermos. Esto duró unos cuatro meses hasta que en un monasterio que está en un lugar llamado Cuauhquechollan, los frailes se determinaron a bautizar a cuantos viniesen, no obstante lo mandado por los obispos. Lo cual como fue sabido por toda aquella provincia, fue tanta la gente que vino, que si yo por mis propios ojos no lo viera no lo osara decir. Mas verdaderamente era gran multitud de gente la que venía, porque además de los que venían sanos, venían muchos cojos y mancos, y mujeres con los niños a cuestas, y muchos viejos canosos y de mucha edad, que venían de dos y de tres jornadas a bautizarse. Entre ellos vinieron dos viejas, asida la una a la otra, que apenas se podían tener en pie, y se pusieron con los que se querían bautizar, pero el que las había de bautizar y las examinaba las quiso echar, diciendo que no estaban bien enseñadas; a lo cual una de ellas repondió, diciendo: "¿A mí que creo en Dios me quieres echar fuera de la iglesia? Pues si tú me echas de la casa del misericordioso Dios ¿a dónde iré? ¿No ves de cuán lejos vengo, y si me vuelvo sin bautizar me moriré en el camino? Mira que creo en Dios; no me eches de su iglesia". Estas palabras bastaron para que las dos viejas fueran bautizadas y consoladas con otros muchos. Porque digo verdad, que en cinco días que estuve en aquel monasterio, otro sacerdote y yo bautizamos por cuenta catorce mil doscientos y tantos, poniendo a todos óleo y crisma, que no nos fue pequeño trabajo. Después de bautizarlos es cosa de ver la alegría y el regocijo que llevan con sus hijuelos a cuestas, que parece que no caben en sí de placer.

Yo he oído a algunas personas decir que sus veinte años o más de letras no las quieren emplear con gente tan bestial. En lo cual me parece que no aciertan, porque a mi parecer no se pueden emplear las letras mejor que en mostrar al que no lo sabe el camino por donde se tienen de salvar y conocer a Dios. Cuánto más obligados estarán a estos pobres indios, que los deberían regalar como a gusanos de seda, pues de su sudor y trabajo se visten y enriquecen los que por ventura vienen sin capa de España.

Historia de los indios, Tratado Segundo, Cap. IV

De cómo los indios se confiesan por figuras y caracteres

Una cuaresma estando yo en Cholollan, que es un gran pueblo cerca de la ciudad de los Angeles [Puebla], eran tantos los que venían a confesarse, que yo no podía prestarles atención como yo quisiera, y les dije: "yo no he de confesar sino a los que trajeren sus pecados escritos y por figuras". Que esto es cosa que ellos saben y entienden, porque ésta era su escritura. Y no lo dije a sordos, porque luego comenzaron tantos a traer sus pecados escritos, que tampoco me podía valer, y ellos con una paja apuntando y yo con otra ayudándoles, se confesaban muy brevemente. Y de esta manera hubo lugar de confesar a muchos, porque ellos lo traían tan bien señalado con caracteres y figuras, que poco más era menester preguntarles de lo que ellos allí traían escrito y figurado. Y de esta misma manera se confesaban muchas mujeres, de las indias que son casadas con españoles, mayormente en la ciudad de los Angeles [Puebla], que después de México es la mejor de toda la Nueva España. Tratado Segundo, Cap. VI

De dónde comenzó en la Nueva España el sacramento del matrimonio, y de la gran dificultad que hubo en que los indios dejasen las muchas mujeres que tenían

El sacramento del matrimonio en esta tierra de Anáhuac, o Nueva España, se comenzó en Texcoco. En el año 1526, domingo catorce de octubre, se desposó y casó pública y solemnemente don Hernando [Pimentel], hermano del señor de Texcoco con otros siete compañeros suyos criados en la casa de Dios. Y para esta fiesta llamaron de México, que son cinco leguas, a muchas personas honradas, para que les honrasen y festejasen sus bodas. Entre los cuales vinieron Alonso de Avila y Pedro Sánchez Farfán con sus mujeres,[2] y trajeron otras personas honradas que ofrecieron a los novios a la manera de España, y les trajeron buenas joyas, y trajeron también mucho vino, que fue la joya con que todos se alegraron más. Y porque estas bodas habían de ser ejemplo de toda la Nueva España, veláronse muy solemnemente, con las bendiciones y arras, y anillos, como lo manda la Santa Madre Iglesia. Acabada la misa, los padrinos con todos los señores y principales del pueblo, que Texcoco fue muy gran cosa en la Nueva España, llevaron su ahijado al palacio o casa del señor principal, yendo delante muchos cantando y bailando. Y después de comer hicieron muy gran *netotiliztli* o baile. En aquel tiempo se juntaban en un baile de estos,

mil y dos mil indios. Dichas las vísperas, y saliendo al patio donde bailaban, estaba el tálamo bien aderezado, y allí delante de los novios ofrecieron al uso de Castilla los señores y principales y parientes del novio, ajuar de casa y atavíos para sus personas. Y el Marqués del Valle mandó a un criado suyo que allí tenía, que ofreciese en su nombre, el cual ofreció largamente.[3]

Pasaron tres o cuatro años que no se velaban sino los que se criaban en la casa de Dios, sino que todos se quedaban con las mujeres que querían, y había algunos que tenían hasta doscientas mujeres, y de allí abajo cada uno tenía las que quería. Y para esto, los señores y principales robaban todas las mujeres, de manera que cuando un indio común se quería casar apenas hallaba mujer. Y así, aunque estos indios tenían muchas mujeres con quien según su costumbre estaban casados, también las tenían por manera de granjería, porque a todas las hacían tejer y hacer mantas y otros oficios de esta manera. Hasta que ya ha placido a Nuestro Señor, que de su voluntad, de cinco o seis años a esta parte, comenzaron algunos a dejar la muchedumbre de mujeres que tenían y a contentarse con una sola, casándose con ella como lo manda la Iglesia.

Como yo vi en este mismo año [1536], que salí a visitar cerca de cincuenta leguas de aquí de Tlaxcala, hacia la costa del Norte, por tan áspera tierra y tan grandes montañas, que en partes entramos mis compañeros y yo adonde para salir tuvimos que subir sierra de tres leguas de alto. Y una legua iba por una esquina de una sierra, que a las veces subíamos por unos agujeros en que poníamos las puntas de los pies, y unos bejucos o sogas en las manos. Y éstos no eran diez o doce pasos, más de uno pasamos de esta manera, de tanta altura como una torre alta. Otros pasos muy ásperos subíamos por escaleras, y de éstas había nueve o diez, y hubo una que tenía diez y nueve escalones; y las escaleras eran de un palo solo, hechas unas concavidades, cavado un poco en el palo, en que cabía la mitad del pie, y sogas en las manos. Subíamos temblando de mirar abajo, porque era tanta la altura que se desvanecía la cabeza. Y aunque quisiéramos volver por otro camino no podíamos, porque después que entramos en aquella tierra había llovido mucho y habían crecido los ríos, que eran muchos y muy grandes. En este tiempo está la hierba muy grande, y los caminos tan cerrados que apenas aparecía una pequeña senda, y en éstas las más veces llega la hierba de una parte a la otra a cerrar, y por debajo iban los pies sin poder ver el suelo. Y había muy crueles víboras. Pero por esta tierra que digo son tan ponzoñosas que al que muerden no llega a veinte y cuatro horas. Y como íbamos andando nos decían los indios:

"aquí murió uno, y allí otro, y acullá otro de mordedura de víboras".
Y todos los de la compañía iban descalzos, aunque Dios por su miseri-
cordia nos pasó a todos sin lesión ni embarazo ninguno. Toda esta
tierra que he dicho es habitable por todas partes, así en lo alto como
en lo bajo, aunque en otro tiempo fue mucho más poblada, porque
ahora está muy destruida. Tratado Segundo, Cap. VII

De la humildad que los frailes de San Francisco tuvieron en convertir a los indios y de la paciencia que tuvieron en las adversidades

Fue tanta la humildad y mansa conversación que los frailes menores
tuvieron en el tratamiento e inteligencia que con los indios tenían, que
como algunas veces en los pueblos de los indios quisiesen entrar a
poblar y hacer monasterios, religiosos frailes de otras órdenes, iban
los mismos indios a rogar al que estaba en lugar de Su Majestad, que
regía la tierra, que entonces era el señor obispo don Sebastián Ramírez,
diciéndole, que no les diesen otros frailes sino de los de San Francisco,
porque los conocían y amaban, y eran de ellos amados. Y como el
señor presidente les preguntase la causa porque querían más a aquellos
que a otros, respondían los indios: "porque éstos andan pobres y
descalzos como nosotros, comen de lo que nosotros comemos, asién-
tanse entre nosotros, conversan entre nosotros mansamente".
 Tratado Tercero, Cap. IV

NOTAS

1. Aceite consagrado.
2. Estos señores se contaban entre los conquistadores que vinieron con
Hernán Cortés y más tarde ocuparían altos cargos en Nueva España.
3. Marqués del Valle fue el título nobiliario que recibió Hernán Cortés.

ALVAR NÚÑEZ
CABEZA DE VACA

El 14 de abril de 1528 arribó una expedición española al mando del adelantado Pánfilo de Narváez a La Florida, en las cercanías de lo que sería en el siglo XIX la ciudad de Tampa. Entre los cientos de hombres que desembarcaron entonces se contaba Alvar Núñez Cabeza de Vaca (¿1490–1559?), que había de describir las peripecias de esa desastrosa empresa colonizadora, desde su partida de España en 1527, en su libro Naufragios *(1542). En prosa de un estilo sencillo, el del "habla común",[1] Alvar Núñez va a narrar cómo el contingente español, perdida toda comunicación con los navíos que debían acompañarlos por la costa, será diezmado gradualmente por los indios, el hambre, la sed, las enfermedades y el naufragio de barcas improvisadas, hasta quedar reducido a cuatro supervivientes: el propio Alvar Núñez, Andrés Dorantes, Alonso del Castillo y el negro esclavo Estebanico. Las penalidades que sufren los cuatro—incluso la esclavitud—en ocasiones los hacen descender al nivel de tribus nómadas aun en la etapa de colectores y cazadores; si bien la necesidad, y la suerte, acaban por convertirlos en solicitados y reverenciados curanderos. Lo inconcebible es que en medio de todas sus dificultades emprenden a pie ese asombroso viaje a Nueva España que los lleva desde el Golfo de México hasta el Golfo de California. Y allí, en la población de Culiacán, encuentran un destacamento español el primero de abril de 1536, ocho años después de su desembarco en La Florida. Junto a las aventuras relatadas surgen episodios que rebasan los límites de lo real, destacándose igualmente el interés informativo del autor en sus noticias etnológicas de las regiones recorridas.*

Cabeza de Vaca fue más tarde gobernador de Paraguay (1540–1545) y tuvo muchas dificultades con sus compatriotas porque trataba de ser justo con los indios y no explotarlos.

Cuando partió la armada

Llegados con efectos dos navíos al puerto de Trinidad [en la isla de Cuba], el capitán Pantoja fue con Vasco Porcallo a la villa, que está a una legua de allí, para recibir los bastimentos [que éste había ofrecido]. Yo quedé en el mar con los pilotos, los cuales nos dijeron que con la mayor presteza que pudiésemos nos fuésemos de allí, porque aquél era un mal puerto y se solían perder muchos navíos en él; y porque lo que allí nos sucedió fue cosa muy señalada, me pareció que no sería fuera de propósito, y fin, con lo que yo quise escribir este viaje, contarlo aquí. Otro día, de mañana, comenzó el tiempo a no dar buena señal, porque comenzó a llover, y el mar iba arreciando tanto, que aunque yo di licencia a la gente que saliese a tierra, como ellos vieron el tiempo que hacía y que la villa estaba de allí a una legua, por no estar al agua y frío que había, muchos volvieron al navío. En esto vino una canoa de la villa, en que me traían una carta de un vecino, rogándome que fuese y me darían los bastimentos que tuviesen y fuesen necesarios; de lo cual yo me excusé diciendo que no podía dejar los navíos. A medio día volvió la canoa con otra carta, en que con mucha importunidad pedían lo mismo, y traían un caballo en que fuese. Yo di la misma respuesta que primero había dado, diciendo que no dejaría los navíos, mas los pilotos y la gente me rogaron mucho que fuese, para que diese prisa que los bastimentos se trajesen lo más pronto que pudiese ser, para que partiésemos de allí, donde ellos estaban con gran temor de que los navíos se habían de perder si allí estuviésemos mucho tiempo. Por esta razón yo determiné ir a la villa, aunque antes de ir dejé proveído y mandado que si el Sur, con que allí suelen perderse muchas veces los navíos, ventase y se viesen en mucho peligro, diesen con los navíos al través y en parte que se salvase la gente y los caballos; y con esto salí, aunque quise llevar algunos conmigo, por ir en compañía, los cuales no quisieron salir, diciendo que había mucha agua y frío y la villa estaba muy lejos; que otro día, que era domingo, saldrían con ayuda de Dios, a oír misa. A una hora de mi salida el mar comenzó a venir muy bravo, y el norte fue tan recio que ni los bateles osaron salir a tierra, ni pudieron dar de ninguna manera con los navíos al través por ser el viento por la proa; de suerte que con muy gran trabajo, con dos tiempos contrarios y mucha agua

que había, estuvieron aquel día y el domingo hasta la noche. A esta hora el agua y la tempestad comenzaron a crecer tanto, que no menos tormenta había en el pueblo que en el mar, porque todas las casas e iglesias se cayeron, y era necesario que anduviésemos siete u ocho hombres abrazados unos con otros para podernos amparar de que el viento no nos llevase; y andando entre los árboles, no menos temor teníamos de ellos que de las casas, porque como ellas también caían, no nos matasen debajo. En esta tempestad y trabajo anduvimos toda la noche, sin hallar parte ni lugar donde pudiésemos estar seguros media hora.

Andando en esto oímos toda la noche, especialmente desde el medio de ella, mucho estruendo y gran ruido de voces, y gran sonido de cascabeles y de flautas y de tamborines y otros instrumentos, que duraron hasta la mañana, que la tormenta cesó. En estas partes nunca se vio otra cosa tan medrosa. Yo hice una probanza de ello, cuyo testimonio envié a Vuestra Majestad. El lunes por la mañana bajamos al puerto y no hallamos los navíos; vimos las boyas de ellos en el agua, por lo que conocimos se habían perdido. Anduvimos por la costa, por ver si hallábamos alguna cosa de ellos; y como nada hallamos nos metimos por los montes, y andando por ellos un cuarto de legua del agua, hallamos la barquilla de un navío sobre unos árboles; y diez leguas de allí, por la costa, se hallaron dos personas de mi navío, y ciertas tapas de cajas, y las personas tan desfiguradas de los golpes de las peñas, que no se podían reconocer. Se perdieron en los navíos sesenta personas y veinte caballos. Los que habían salido a tierra el día que los navíos llegaron, que serían hasta treinta, quedaron de los que había en ambos navíos. Así estuvimos algunos días con mucho trabajo y necesidad porque la provisión y mantenimiento que el pueblo tenía se perdieron y algún ganado. La tierra quedó tal, que era gran lástima verla: caídos los árboles, quemados los montes, todos sin hojas ni yerbas. Así pasamos hasta cinco días del mes de noviembre, cuando llegó el gobernador con sus cuatro navíos, que también habían pasado gran tormenta y también habían escapado por haberse metido con tiempo en parte segura.

Naufragios (1542), en
Historiadores primitivos (1749), Vol. 1, Cap. I

De lo que nos acaeció en la isla de Malhado

En aquella isla[2] que he contado nos quisieron hacer físicos [médicos], sin examinarnos ni pedirnos los títulos, porque ellos curan las enfer-

medades soplando al enfermo, y con aquel soplo y las manos echan de
él la enfermedad, y nos mandaron que hiciésemos lo mismo y sirviése-
mos en algo. Nosotros nos reíamos de ellos, diciendo que era burla y
que no sabíamos curar, y por eso nos quitaban la comida hasta que
hiciésemos lo que nos decían. Viendo nuestra porfía, un indio me dijo
que yo no sabía lo que decía al decir que no aprovecharía nada aque-
llo. El sabía que las piedras y otras cosas que se crían por los campos
tienen virtud, y que él, con una piedra caliente, trayéndola por el estó-
mago, sanaba y quitaba el dolor, y que nosotros, que éramos hombres
[más cultos], con certeza teníamos mayor virtud y poder. En fin, nos
vimos en tal necesidad que lo tuvimos que hacer, sin que ninguno de
nosotros se avergonzase por ello. La manera que ellos tienen de curarse
es esta: que viéndose enfermos llaman un médico, y después de cura-
dos no sólo le dan todo lo que poseen, sino que entre sus parientes
buscan cosas para darle.

Lo que el médico hace es hacerle algunas incisiones donde tienen
el dolor y chuparles alrededor de ellas. Dan cauterios de fuego, que es
cosa tenida por muy provechosa entre ellos; yo lo he experimentado
y me hizo bien. Después de esto soplan el lugar que les duele y con
esto creen que se les quita el mal. La manera con que nosotros curá-
bamos era santiguarlos, soplar, rezar un Padre Nuestro y un Ave
María, y rogar lo mejor que podíamos a Dios Nuestro Señor que les
diese salud, y que los inspirase para que nos hiciesen algún buen
tratamiento. Quiso Dios Nuestro Señor y su misericordia que todos
aquellos por quienes suplicamos, luego que los santiguamos decían a
los otros que estaban sanos y buenos; y por este respecto nos hacían
buen tratamiento y dejaban ellos de comer por dárnoslo a nosotros, y
nos daban cueros y otras cosillas. Fue tan extremada el hambre que
allí se pasó que muchas veces estuve tres días sin comer nada, y ellos
estaban igual, y me parecía ser imposible que la vida durase, aunque
en otras mayores hambres y necesidades me vi después.

Vol. i, Cap. XV

De cómo nos apartaron los indios

Ya cuando teníamos concertado huirnos y señalado el día, aquel
mismo día los indios nos apartaron y fuimos cada uno por su parte.
Yo le dije a los otros compañeros que los esperaría en [el lugar de] las
tunas hasta que la luna fuese llena; este día era primero de septiembre
y primer día de luna, y les avisé que si en ese tiempo no viniesen al
concierto yo me iría solo y los dejaría.

Así nos apartamos y cada uno se fue con sus indios. Yo estuve con los míos hasta trece lunas, y había decidido irme a otros indios durante la luna llena. A los trece días del mes llegaron a donde yo estaba Andrés Dorantes y Estebanico y me dijeron cómo dejaron a Castillo con otros indios que se llamaban anagados, y que aunque estaban cerca de allí habían pasado mucho trabajo y habían andado perdidos. Un día después nuestros indios se mudaron hacia donde Castillo estaba. Iban a juntarse con los que lo tenían para hacerse amigos, porque hasta entonces habían estado en guerra, y de esta manera recobramos a Castillo. Durante todo el tiempo que comíamos las tunas teníamos sed, y para remediarlo bebíamos el zumo de las tunas poniéndolo en un hoyo que hacíamos en la tierra y cuando estaba lleno bebíamos de él hasta que nos hartábamos. Es dulce y como jarabe; se hace esto por falta de otras vasijas. Hay muchas clases de tunas, entre ellas algunas muy buenas, aunque a mí todas me parecían así y nunca el hambre me permitió escogerlas, ni preocuparme sobre cuáles eran las mejores. Vol. 1, Cap. XIX

Cómo otro día nos trajeron otros enfermos

Los indios me dijeron que yo fuese a curarlos, porque ellos me querían bien y cuando llegué cerca de los ranchos que ellos tenían vi el enfermo que íbamos a curar, que estaba muerto, porque estaba mucha gente alrededor de él llorando, y su casa deshecha, que es señal de que el dueño está muerto. Así, cuando llegué hallé al indio con los ojos vueltos, sin ningún pulso, y con todas las señales de estar muerto, según me pareció, y lo mismo dijo Dorantes. Yo le quité una estera que tenía encima, con [la] que estaba cubierto, y lo mejor que pude supliqué a Nuestro Señor que fuese servido de dar salud a aquél y a todos los otros que tenían necesidad de ella.

Después de santiguado y soplado muchas veces, me trajeron su arco y me lo dieron y una bolsa de tunas molidas y me llevaron a curar a otros que estaban malos de modorra, y me dieron otras dos bolsas de tunas, las cuales di a los indios que habían venido con nosotros. Hecho esto volvimos a nuestro aposento y nuestros indios, a quienes di las tunas, se quedaron allá. A la noche volvieron a sus casas y dijeron que aquel que estaba muerto y yo había curado, en presencia de ellos, se había levantado bueno, había paseado, comido y hablado con ellos, y que todos los que había curado quedaban sanos y muy alegres. Esto causó muy gran admiración y espanto, y en toda la tierra

no se hablaba de otra cosa. Nosotros estuvimos con aquellos indios avavares ocho meses, y estas cuentas hacíamos por las lunas. En todo este tiempo nos venían de muchas partes a buscar y decían que verdaderamente nosotros éramos Hijos del Sol. Dorantes y el negro hasta allí no habían curado; mas por la mucha importunidad que teníamos viniéndonos de muchas partes a buscar, vinimos todos a ser médicos, aunque en atrevimiento y osar acometer cualquier cura era yo más señalado entre ellos, y ninguno jamás curamos que no nos dijese que quedaba sano; y tanta confianza tenían que habían de sanar si nosotros los curásemos, que creían que en tanto que nosotros allí estuviésemos ninguno de ellos había de morir.[3] Vol. i, Cap. XXII

De otra nueva costumbre

Partidos de éstos, fuimos a otras muchas casas, y desde aquí comenzó otra nueva costumbre, y es que recibiéndonos muy bien, los que iban con nosotros les comenzaron a hacer tanto mal que les tomaban las haciendas y les saqueaban las casas, sin que nada les dejasen. Esto nos pesó mucho, por ver el mal tratamiento que se hacía a aquellos que tan bien nos recibían. Y también porque temíamos que aquello causaría alguna alteración y escándalo entre ellos; mas como no éramos parte para remediarlo, ni para osar castigar a los que esto hacían, tuvimos por entonces que sufrir hasta que más autoridad entre ellos tuviésemos. Y también los indios mismos que perdían la hacienda, conociendo nuestra tristeza, nos consolaron diciendo que no recibiésemos pena de aquello, que ellos estaban tan contentos de habernos visto que daban por bien empleadas sus haciendas, y que más adelante serían pagados de otros que estaban muy ricos.

Por todo este camino teníamos muy gran trabajo, por la mucha gente que nos seguía. No podíamos huir de ella, aunque lo procurábamos, porque era muy grande la prisa que tenían por llegar a tocarnos; y era tal la molestia, que pasaban tres horas antes de que pudiésemos lograr que nos dejasen. Aquí empezamos a ver sierras, y parecía que venían seguidas desde el Mar del Norte, de modo que por la relación que los indios nos dieron creemos que están a quince leguas del mar. De aquí nos partimos con estos indios hacia estas sierras y nos llevaron por donde estaban unos parientes, pues no querían que sus enemigos alcanzasen tanto bien como les parecía que era vernos. Y cuando llegamos, los que iban con nosotros saquearon a los otros; y como sabían la costumbre, antes de que llegásemos escondieron algu-

nas cosas, y después de recibirnos con mucha fiesta y alegría sacaron lo que habían escondido y vinieron a presentárnoslo.

Vol. 1, Cap. XXVIII

De cómo se mudó la costumbre de recibirnos

Y de ahí en adelante hubo otro nuevo uso: los que sabían de nuestra ida no salían a recibirnos a los caminos, como los otros hacían. Los hallábamos en sus casas y tenían hechas otras para nosotros; y estaban todos sentados, tenían vueltas las caras hacia la pared, las cabezas bajas, los cabellos puestos delante de los ojos y su hacienda puesta en montón en medio de la casa. Y de aquí en adelante comenzaron a darnos muchas mantas de cuero y no tenían cosa que no nos diesen. Es la gente de mejores cuerpos que vimos, de mayor viveza y agilidad y que mejor nos entendían y respondían en lo que preguntábamos. Los llamamos de las vacas,[4] porque la mayor parte de las que matan es cerca de allí, y por aquel río arriba por más de cincuenta leguas van matando muchas de ellas. Esta gente anda del todo desnuda, a la manera de los primeros que hallamos. Las mujeres andan cubiertas con unos cueros de venado, y algunos pocos de los hombres, señaladamente los que son viejos que no sirven para la guerra.

Vol. 1, Cap. XXX

De lo que sucedió a los demás que entraron en las Indias

Pues he hecho relación de todo lo sucedido en el viaje y entrada y salida de la tierra, hasta volver a estos Reinos, quiero asimismo hacer memoria y relación de lo que hicieron los navíos y la gente que en ellos quedó. Después que dejamos los tres navíos porque el otro se había perdido en la Costa Brava, los cuales quedaban en mucho peligro, quedaban en ellos hasta cien personas con pocos mantenimientos, entre los que quedaban diez mujeres casadas. Una de ellas había dicho al gobernador muchas cosas que le acaecieron en el viaje, antes que le sucediesen, y ella le dijo, cuando entraba por la tierra, que no entrase, porque ella creía que ni él ni ninguno de los que con él iban saldrían de la tierra, y que si alguno saliese, que haría Dios por él muy grandes milagros; pero creía que fuesen pocos los que escapasen, o ninguno. El gobernador entonces le respondió, que él, y todos los que con él entraban iban a pelear y conquistar muchas y muy extrañas gentes y tierras, y que tenía por muy cierto que muchos morirían conquistándolas; pero que los que quedasen tendrían muy buena ventura y quedarían

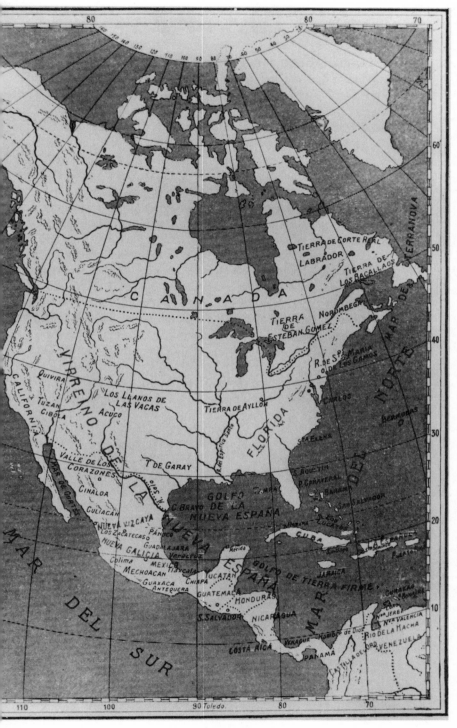

8. *Indias del Norte*
Ricardo Beltrán y Rozpide. América en tiempo de Felipe II. *Madrid, 1927.*

muy ricos, por la noticia que él tenía de la riqueza que en aquella tierra había. Y le dijo más, que le rogaba que ella le dijese sobre las cosas que había dicho pasadas y presentes ¿quién se las había dicho? Ella le respondió y dijo que en Castilla una mora de Hornachos se lo había dicho, lo cual antes de que partiésemos de Castilla nos lo había dicho a nosotros, y nos había sucedido todo en el viaje de la misma manera que ella nos había dicho.

En aquel tiempo, cuando ellos se congregaban en los navíos, dicen que aquellas personas que allí estaban vieron y oyeron todos muy claramente cómo aquella mujer dijo a las otras, que pues sus maridos entraban por la tierra y ponían sus personas en tan gran peligro, no hiciesen cuenta de ellos de ninguna manera; y que luego mirasen, con quién se habían de casar, porque ella así lo había de hacer, y así lo hizo; porque ella y las demás se casaron y amancebaron con los que quedaron en los navíos. Después de partidos de allí los navíos, hicieron velas y siguieron su viaje, y no hallaron el puerto adelante y volvieron atrás; y cinco leguas más abajo de donde habíamos desembarcado hallaron el puerto que entraba siete u ocho leguas en la tierra y era el mismo que habíamos descubierto [la bahía de Tampa], donde hallamos cajas de Castilla con cuerpos de hombres muertos, que eran cristianos. En este puerto y esta costa anduvieron los tres navíos y el otro que vino de La Habana y el bergantín buscándonos cerca de un año; y como no nos hallaron, se fueron a la Nueva España.

<div style="text-align:right">Vol. i, Cap. XXXVIII</div>

NOTAS

1. Ramón Menéndez Pidal. *El lenguaje del siglo XVI*. Buenos Aires: Espasa Calpe, 1942. 68.

2. Isla situada probablemente en las cercanías de Galveston.

3. Estas curas, consideradas por algunos como verdaderos milagros, provocaron polémicas que se extendieron por varios siglos. En tal sentido un extenso y curioso documento, cuyo autor se firma Antonio Ardoino, es *Apologética de la histórica narración de los naufragios, peregrinaciones y milagros de Alvar Núñez Cabeza de Vaca*. Madrid 1736. Ardoino escribe contra el Padre Honorio, uno de los detractores de Cabeza de Vaca, probando la virtud y ortodoxia del viajero no sólo al agradecer a Dios su ayuda, sino también "atribuyendo a su gloria las curas".

4. Se refiere al bisonte o búfalo americano. Véase la descripción que hace Juan López de Velasco de "Los llanos de las vacas" en *Geografía y descripción universal de las Indias* [1574]. Edic. de Justo de Zaragoza. Madrid: Fortanet, 1894. 124. Reimpreso en BAE. Madrid: Atlas, 1971. Vol. 248. 142.

FRAY PEDRO DE AGUADO

Poco se sabe de la vida de Fray Pedro de Aguado (¿1538?–1585+).
Nacido en la villa de Valdemoro, a varios kilómetros de Madrid,
en 1560 vino de misionero al Reino de Nueva Granada, donde
residió por quince años. De 1575 a 1583 vivió en España, para
volver definitivamente a Nueva Granada. Su obra histórica se
cuenta entre las más antiguas que se conservan de Colombia y
Venezuela. Consta de la Historia de Santa Marta y Nuevo Reino
de Granada *[1575] y la* Historia de Venezuela *[1581], que son*
la primera y segunda parte de su Recopilación historial. *No*
se publicaron hasta 1906 y 1913–1915, respectivamente, la
primera incompleta, la segunda en dos volúmenes; pero sus
manuscritos, descubiertos en 1845, fueron conocidos y utilizados
por historiadores anteriores como Pedro Simón y José de Oviedo
y Baños.

El episodio que sigue tuvo lugar en la isla de Trinidad, frente a
la costa de Venezuela, en 1530, recién llegado a ella su gobernador
Antonio Sedeño.

El notable hecho de una mujer española

Sucedió que un indio de los de aquella isla, o importunado de sus mayores, o por mostrarse más atrevido que los demás, bajó de la sierra
a espiar y ver si podía averiguar los españoles que había y lo que hacían, el cual, temerariamente, se metió en medio del día dentro del
cercado o palenque; y como la gente estuviese reposando la siesta, no
vio hombre ni persona alguna de quien pudiese tener miedo, excepto
una mujer española que con su marido había venido en compañía del

99

gobernador, la cual estaba sentada a la puerta de su casa o aposento cosiendo. El indio se fue derecho a ella, y poniéndosele delante comenzó a jugar con ella o tocarla y quitarle la labor de las manos, por lo que ella, viendo la atrevida desvergüenza de aquel bárbaro, se levantó y tomando un palo que cerca halló, sin llamar auxilio de su marido ni de otra persona, dio tras del indio y lo ahuyentó e hizo ir más que de prisa. El bárbaro salió sin recibir otro daño más del que esta mujer le pudo hacer, que sería bien poco, y se fue, volviendo por el camino por donde había bajado, dando noticia a sus mayores y compañeros de la poca resistencia que había hallado, de la poca gente que había visto, animándolos a que se juntasen y diesen sobre los españoles.

Con las noticias que este indio les dio y persuasión que les hizo, se juntó gran número de gente, y al cabo de diez y seis días vinieron en el orden que acostumbraban, de noche, a cercar a los españoles en el fuerte donde estaban, para ver si cogiéndolos descuidados podían dar fin a sus días. Los centinelas que los españoles tenían alertas, sintiendo la gente que se acercaba al fuerte, dieron la alarma. Los españoles se levantaron con la presteza que el negocio requería, y armando los pocos caballos que tenían, aunque la noche era algo oscura, salieron por no mostrarse cobardes al encuentro de sus contrarios, comenzando a pelear con ellos, y los indios a defenderse.

El indio que días antes había venido a espiar, o afrentado o corrido del daño que la mujer española le había hecho, o por buena voluntad que le debió de cobrar, tomó a otros cinco compañeros, y apartándose de la demás gente de su escuadrón, que por ser oscuro no lo echaron de ver, fueron por una puerta falsa que el palenque tenía hacia la parte del mar, y hallándola abierta y sin ninguna resistencia, entraron y fueron derecho a la casa de la mujer española; pero ella, sintiendo el estruendo que los indios traían y considerando el daño que podría ser o sobrevenirle, pues es de creer que su marido andaba en la pelea con los demás españoles, tomó una espada que había en su aposento y poniéndose al pecho la almohada de su cama, para la defensa de las flechas, se llegó a la puerta de la casa donde vivía, y con ánimo más varonil que de mujer, se defendió valerosamente contra aquellos inicuos bárbaros para que no entrasen, hiriéndoles con la espada tan diestra y animosamente que, aunque estuvieron allí más de tres horas, haciendo todo lo posible por ganar la puerta y entrar, jamás lo pudieron hacer, con sola la resistencia que aquella buena mujer les hacía, aunque los bárbaros procuraron herirla con mucha cantidad de flechas que le tiraron, las cuales fue Dios servido que daban en

la almohada que por rodela o antepecho tenía, de modo que nunca recibió ningún daño,

Estando en este aprieto, uno de los soldados que andaba con los españoles en la pelea con los indios, recibió un flechazo peligrosísimo, y con el extraño dolor y tormento de la yerba que la flecha tenía, se retiró al fuerte tan fuera de tino, que ni sabía ni veía por donde venía, y con esta turbación y alteración privado de su natural juicio y sentidos, pasó cerca de donde la española estaba defendiendo su casa y persona de aquellos indios. La mujer, al verlo, no sabiendo ni creyendo la turbación y peligrosa herida que el español tenía, comenzó a llamarlo, importunándolo y rogándole que la ayudase; pero como él ni sabía a dónde iba ni quién lo llamaba, por el gran tormento de la yerba, se metió en una concavidad que había entre el palenque y la casa donde la mujer estaba, y junto a los palos del cercado murió tan miserablemente que sin caer en el suelo se quedó arrimado al palenque, yerto, donde después fue hallado.

Ya cuando amanecía, los españoles que a caballo andaban, ahuyentaron a los indios y los hicieron retirarse por la sierra arriba, aunque con daño de algunos de sus compañeros, heridos con flechas envenenadas de aquella pestífera yerba. Vueltos al fuerte y palenque entraron gritando con la victoria que habían tenido: "Santiago, Santiago". Los indios que tenían puesto en aprieto y nunca podido rendir ni vencer a nuestra española, sintiendo que los españoles venían, desampararon la casa y huyeron. La mujer, viéndose libre de aquellos bárbaros que la habían querido prender, con la venida de los españoles fue tanto el placer que sintió que, como muchas veces suele acaecer con los dos extremos de placer y tristeza, cayó amortecida en el suelo. Los españoles llegaron, y como no la oyeron hablar sospecharon que estaba muerta o llevada por algunos indios. De modo que entrando en su casa la hallaron privada de sus sentidos y por el poco sentimiento que hacía creyeron que estaba muerta, aunque alzándola del suelo y entendiendo el desmayo que tenía, poco después volvió en sí, comenzando a quejarse de la inhumanidad que el español ya muerto había tenido con ella en no ayudarla. Y yendo a buscarlo para reprenderlo de su crueldad y cobardía, lo hallaron muerto en la forma que está dicho.

Fue tan valeroso el hecho de esta varonil mujer, que cierto es digno que se haga particular atención de ella y de su nombre, el cual quisiera saber para estamparlo en este lugar con letras de oro.

Recopilación historial, 2da. Parte, Vol. 1, Libro IV, Cap. IV

ULRICO SCHMIDEL

En 1534 partió de Cádiz una gran expedición de exploración y conquista organizada por el acaudalado cortesano Pedro de Mendoza. Iba bien equipada, en una poderosa armada de catorce navíos y más de dos mil hombres con caballos y yeguas. Se dirigía al Río de la Plata, y llegó a su destino, en la desembocadura de los ríos Paraná y Uruguay, a principios de 1536. Organizada la primera ciudad de Buenos Aires, pronto se extenderían los conquistadores por los territorios colindantes, fundando también la ciudad de Asunción y estableciéndose gradualmente en los que serían los países de Argentina, Paraguay y Uruguay.

Entre los ciento cincuenta alemanes, flamencos y sajones que se alistaron a las órdenes de Mendoza se contaba el soldado alemán Ulrico [Ulrich] Schmidel (¿1510–1579?), a quien se debe la crónica de la expedición, escrita originalmente en latín, titulada Historia y descubrimiento de el Río de la Plata y Paraguay [1534–1554], Leyden (1706), Madrid (1749). En ella se recuerdan diez y siete años de trabajos, penalidades y peligros por las selvas, llanuras y ríos de las provincias del Río de la Plata, con la constante preocupación por la escasez de alimentos o de la reacción de las tribus indígenas que se encontraban. Y no falta entre sus capítulos la búsqueda infructuosa, como tantas otras, de la elusiva tierra de las amazonas.

Cuando en 1552 Schmidel sale por última vez de la Asunción, de regreso a Europa, el viaje que emprende, con no menos riesgos que los anteriores, ha de durar dos años. Lo comienza en canoa por el río Paraná, sigue a pie por el sur de Brasil hasta el pueblo de

San Vicente, y entonces por el Atlántico en tormentosas travesías
al puerto del Espíritu Santo, también en Brasil, a la isla Terceira,
en las Azores, a Lisboa, Cádiz y finalmente Amberes, en enero de
1554, puerto de donde había salido veinte años antes.

De España a las Canarias

A primeros de septiembre [de 1534], sosegado el tiempo, salimos de
San Lúcar [de Barrameda] y llegamos a tres islas llamadas Tenerife,
Gomera y Palma, muy abundantes de azúcar. Habitan estas islas
españoles con sus mujeres e hijos, y son dominio del rey. Estuvimos
cuatro semanas con tres navíos en la Palma proveyéndonos de vitualla,
hasta que vino orden de Don Pedro de Mendoza para proseguir el
viaje. Estaba en nuestra nave un pariente de Don Pedro, llamado Don
Jorge Mendoza, que se había enamorado de la hija de un vecino de
Palma. El último día, ya levado anclas, saltó a tierra Don Jorge con
doce compañeros, cerca de las doce de la noche, y se llevaron a la
muchacha, con su criada, sus vestidos, joyas y dineros y ocultamente
la metieron en nuestro navío, sin que el capitán Enrique Peyne supiese
nada, sólo los centinelas lo habían visto. Empezamos a navegar por la
mañana y, a las dos o tres leguas de viaje, entró tan recio temporal,
que volvimos al puerto y echamos las anclas. Más tarde Enrique Peyne
fue en un bote a tierra, pero acercándose a ella vio treinta hombres
armados con escopetas y espadas que querían prenderlo. Y compren-
diendo sus marineros le instaron a que no saltase a tierra, por lo que
procuró volver al barco a toda prisa, aunque no con tanta como la
que quería, porque le seguían en navichuelos los de tierra, amenazán-
dolo, y al fin se libró de ellos en otra nave más cercana a tierra. Viendo
los canarios que no podían cogerlo, hicieron tocar a rebato y trajeron
dos cañones que dispararon cuatro veces contra el navío más cercano:
el primer disparo hizo pedazos una olla de agua de cuatro o cinco
arrobas; el segundo quebró el último palo de la nave; el tercero hizo
un agujero grande en el costado y mató a un hombre; y aunque
erraron el cuarto quedó muy maltratada la nave. Estaba surto en el
puerto otro capitán que iba a México y, en tierra con ciento cincuenta
hombres, sabiendo el robo de la mujer, procuraba la paz entre nosotros
y los de la ciudad para que se le entregasen Don Jorge Mendoza, la
hija y la criada. Más tarde, entrando el capitán Peyne y el gobernador
de la isla en nuestro navío, para ejecutar lo tratado, Don Jorge les dijo

que aquella era su mujer, y ella, que él era su marido, y al punto se casaron, con gran dolor y tristeza del padre de la muchacha.[1]

Historia y descubrimiento de el Río de la Plata y Paraguay
en *Historiadores primitivos* (1749), Vol. III, Cap. II

De la población de Buenos Aires

Vueltos a nuestro real, fue dividida la gente para la obra de la ciudad y de la guerra, aplicando a cada uno oficio conveniente. Empezó a edificarse la ciudad y a levantarse alrededor una cerca de tierra de tres pies de ancho y una lanza de alto, aunque lo que se hacía hoy se caía mañana, y dentro de ella una casa fuerte para el gobernador. Padecían todos tan gran miseria que muchos morían de hambre, ni eran bastante a remediarla los caballos. Aumentaba esta angustia haber ya faltado los gatos, ratones, culebras y otros animales inmundos con que solían templarla. Y se comieron hasta los zapatos y otros cueros.

Cap. IX

Del sitio, toma y quema de la ciudad de Buenos Aires

Estuvimos juntos un mes en Buenos Aires, con gran necesidad, en cuyo intermedio [atacaron la ciudad] cuatro naciones [indígenas] con la intención de acabarnos. Unos embistieron la ciudad para entrar en ella. Otros arrojaban flechas de cañas encendidas sobre las casas, que estaban cubiertas de paja, excepto la del General, que era de piedra, y lograron quemar toda la ciudad. También nos quemaron en esta función cuatro navíos grandes que estaban en el mar, a media legua del puerto, y la gente de ellos, viendo el gran número de indios, se pasó a otros tres que no estaban lejos y se hallaban abastecidos de bombardas. Preparándose para la defensa, y viendo quemarles las cuatro naves, dispararon tantas balas contra los indios, que iban a quemarlos, que temiendo la violencia de los tiros se retiraron, dejando en paz a los cristianos.

Esto sucedió el día de San Juan Evangelista [27 de diciembre] de 1535.

Cap. XI

Prosiguen la navegación al río Paraná

Salimos del puerto de Buena Esperanza [isla de los indios timbues] el río Paraná arriba, buscando otro río que se llamaba Paraguay, del que

teníamos noticias que sus riberas estaban pobladas de indios Carios, con abundancia de maíz, manzanas y raíces (de las que hacían vino), de peces, carne, ovejas tan grandes como mulos, de ciervos, puercos, avestruces, gallinas y gansos. Cap. XVI

Llegan a los scherves

Desde estos indios [achkeres] pasamos a los scherves. Es muy numerosa la nación de estos indios; vive el rey entre ellos, y su nombre lo toman los indios. Tienen bigote, un redondel pendiente de las orejas y en los labios pedazos de cristal azul, como dados. Andan pintados de azul, del cuello a las rodillas, como si tuvieran bordado el pellejo. Las indias se pintan de otro modo, pero también azul, o cerúleo, de los pechos a las rodillas, con tanto primor que dudo haya en Alemania quien las exceda en artificio y lindeza. Andan desnudas y son hermosas. Nos detuvimos allí un día, y en tres navegamos catorce leguas hasta llegar a un buen pueblo, en la ribera del río Paraguay, donde vivía su rey, cuya provincia es de cuatro leguas. Rescatamos[2] con los indios dos días y como el rey no estaba allí resolvimos ir a verlo. Dejamos las naves con doce españoles de guardia y pedimos a los indios conservasen con ellos la amistad que habíamos hecho, y así lo hicieron. Proveídos de todo lo necesario, pasado el río Paraguay, llegamos al pueblo que era la corte y casa del rey, el cual nos salió a recibir de paz, una legua antes de llegar, en un campo muy llano, con más de ciento veinte indios. La senda por donde iba era de ocho pasos de ancho, llena de flores y yerbas, y tan limpia que no se veía una paja ni piedra en ella. Tenía el rey consigo sus músicos, con instrumentos como nuestras flautas. Había mandado que a la entrada [del pueblo] se hiciese una caza de fieras, y en poco tiempo se cogieron treinta ciervos, y veinte avestruces, o ñandúes, lo que fue muy agradable recibimiento. Entrados en el pueblo, iba señalando posadas de dos en dos a los cristianos. Nuestro capitán, juntamente con nuestros oficiales, se alojó en el palacio, del que estaba cerca mi posada. Mandó después el rey Scherves a los indios, que diesen a los cristianos cuánto necesitasen. Este fue el aparato y esplendor de la corte del rey, como supremo señor de la provincia. Cuando gusta de música en la mesa, o en los convites, cantan con flautas y bailan los indios con tanta destreza que los cristianos estaban maravillados de verlos; en lo demás son como otros indios. Las indias hacen unas especies de capas de algodón, tan sutil como nuestros vestidos de seda, y la tejen con varias figuras de

ciervos, avestruces, ovejas de Indias, o las que mejor saben hacer. Si hay aire frío duermen o se sientan en ellas dobladas, y tienen otros usos. Estas indias son hermosísimas, lascivas y me parecieron muy blancas. Habiendo estado allí cuatro días, preguntó el rey a nuestro capitán qué queríamos y dónde íbamos. El le respondió que buscaba oro y plata, y el rey le dio una corona de plata, de medio marco[3] de peso, y una plancha de oro de medio palmo de largo y la mitad de ancho, con otras cosas hechas de plata, diciéndole que no tenía más oro ni plata, porque lo que le daba era el despojo que había traído de la guerra con las amazonas. Mucho nos alegramos de oir la palabra *amazonas* y, además, de la opulencia a que se refirió el rey. Y al punto preguntó el capitán si por tierra o por mar podíamos ir a ellas y cuánto distaban. El rey respondió que sólo podía irse por tierra, y se llegaría en dos meses a la provincia, por lo que determinamos buscarlas.

<div align="right">Cap. XXXVI</div>

En busca de las amazonas

Estas amazonas sólo tienen un pecho; sus maridos van a verlas tres o cuatro veces al año; si paren varón se lo envían a su padre; si es hembra se quedan con ella y le queman el pecho derecho para que pueda usar bien el arco y las armas en las guerras con sus enemigos, porque son mujeres belicosas. Habitan en una gran isla en la que no tienen ni oro ni plata, que sólo hay en Tierra Firme donde viven los indios.
Pidió el Capitán Hernando Rivera al rey Scherves algunos indios para llevar el fardaje y llegar a lo más remoto de la provincia buscándolas. El rey le dio lo que pedía, pero advirtiéndole que entonces estaba inundada toda la provincia y que el viaje sería muy difícil y trabajoso, y aun inútil, porque no era posible por aquel tiempo llegar a ellas. No queríamos creerle e instándole a que nos diese los indios, dio veinte al capitán y cinco a cada soldado para que nos sirviesen y llevasen nuestras mochilas. Anduvimos continuamente ocho días, de día y de noche, con el agua hasta las rodillas, y a veces hasta la cintura, sin poder salir de ella. Si teníamos que encender lumbre, armábamos sitio con palos en alto donde ponerla. Muchas veces la comida, la olla, y aun quien la cocinaba, se caían en el agua y nos quedábamos sin comer. Proseguimos nuestro viaje siete días más por el agua, que estaba tan caliente como si hubiera estado al fuego, y nos vimos obligados a beberla por no tener otra; el daño que nos hizo lo sentimos después. A los nueve días, o entre diez y once, llegamos a un pueblo. Le preguntó el capitán al cacique cuánto nos faltaba para llegar a las amazonas. Y respondió

que un mes, pero que la provincia estaba inundada como ya lo habíamos visto.[4] Cap. XXXVII

El retorno

Volvimos por el río al Adelantado Alvar Núñez, aunque habíamos faltado a sus órdenes, pues expresamente nos mandó que no pasásemos de los indios scherves, lo cual no cumplimos y por eso prendió al capitán y nos quitó lo que llevábamos. Cap. XXXVIII

NOTAS

1. Según se dice en el Cap. III, el capitán dejó a Don Jorge en tierra con su mujer.

2. Hacer negocios.

3. Peso de 230 g. que se usaba para medir el oro y la plata.

4. El matemático francés Charles Marie de La Condamine, miembro de una expedición científica en el Amazonas, dejó su opinión sobre el debatido tema de las amazonas al decir: "la cuestión de las amazonas ya existía entre los indios del centro de América antes que allí penetrasen los españoles, y se menciona también entre los pueblos que nunca habían visto europeos . . . ¿Se puede creer que salvajes de comarcas alejadas se hayan puesto de acuerdo para imaginar, sin ningún fundamento, el mismo hecho . . . ?" (*Relación abreviada de un viaje hecho por el interior de la América Meridional* [1745]. Madrid: Espasa Calpe, 1935. 73).

FRANCISCO ANTONIO
DE FUENTES Y GUZMÁN

Francisco Antonio de Fuentes y Guzmán (¿1642–1699?),
descendiente de Bernal Díaz del Castillo, nació en Santiago de los
Caballeros de Guatemala. Perteneció a las altas clases sociales
de la colonia, ocupando los puestos públicos de alcalde, regidor
perpetuo y justicia mayor, entre otros. Aunque escribió obras
poéticas y políticas, perdidas en su mayoría, su producción mayor
fue la Historia de Guatemala; o Recordación florida, *de gran*
caudal informativo y moderado estilo barroco. Los manuscritos,
por algún tiempo olvidados en España y Guatemala, fueron
publicados en Madrid en dos volúmenes (1882–1883) y en
Guatemala en 1932, en tres volúmenes.

Sirva lo que sigue como antecedente histórico de la narración de
Fuentes de Guzmán.

Doña Beatriz de la Cueva era hija de una familia noble de la
corte. Se casó en España con el Adelantado Pedro de Alvarado,
conquistador y Capitán General de Guatemala, y llegó con él a
Santiago de los Caballeros de Guatemala, capital de la colonia, en
1539. Con ellos venían también veinte doncellas casaderas y de
muy buen linaje, para quienes esperaban encontrar cónyuges
dignos en beneficio del desarrollo de Guatemala. La ciudad había
sido fundada por Alvarado en 1527 en el bello valle de Almolonga,
en la falda del volcán de Agua, y su crecimiento era evidente en el
notable aumento de sus edificios y de su población.[1] *Para su*
servicio personal Alvarado traía doce hombres y Doña Beatriz
doce doncellas españolas. Poseedor él de muchos indios esclavos
que trabajaban en sus minas y ella, de numerosas joyas, ambos
eran amigos del fausto, y vivían en un magnífico palacio atendidos

por infinidad de servidores.[2] *Pero el aventurero que había en Alvarado, el hombre de acción que había luchado junto a Cortés en la conquista de México, participado en otras actividades guerreras principalmente en Tehuantepec, Honduras, El Salvador y el Perú, y finalmente conquistado el reino de Guatemala, no podía permanecer ocioso como cortesano o gobernante. De modo que en 1540, partiendo en una expedición para las Molucas, se detuvo en la costa de Xalisco donde, intentando ayudar a sus compatriotas en una insurrección india en el interior, murió accidentalmente atropellado por un caballo que se despeñaba de una altura.*

Si grande fue el dolor de sus amigos, entre quienes se contaba el obispo Francisco Marroquín, incontrolable fue el dolor de Doña Beatriz y su familia. Don Francisco de Alvarado, tío del Adelantado, hizo pintar de negro las paredes exteriores del palacio y Doña Beatriz se encerró en él. Mas en un caballeroso gesto de homenaje el cabildo de Santiago de los Caballeros decidió nombrarla gobernadora del reino por un día, firmando ella el acta correspondiente como La sin ventura Doña Beatriz.[3]

De la temerosa y grave inundación que sobrevino a la ciudad de Guatemala

Iba corriendo el mismo año de 1541, en que sucedió la desgraciada y sentida muerte del Adelantado Don Pedro de Alvarado, y hacía que se contaban diez y siete de la fundación de Guatemala. Habiendo sido frecuentes las lluvias en el invierno, por los primeros días del mes de septiembre apretó en procelosos y turbulentos aguaceros, llegando a precipitarse en tupidos diluvios el día 8 de este mes, continuando con poderosa tormenta y flujo de granizo, truenos, relámpagos y viento enfurecido que, crujiendo en los árboles, hacían más espantosa la tribulación de tan grave y temerosa tormenta.

Por tres días pavorosos, incesantes, duró lo espeso y más tupido de la lluvia con todos los efectos referidos. Y, para más espantoso recelo, se cubrió todo el valle de muy densa niebla que embarazaba el libre comercio de los hombres, y aun el vuelo ligero de las aves. Sin que dejasen de continuarse los truenos, el espantoso retumbo del volcán inmediato de fuego, al mismo tiempo, como si el agua de la lluvia fuera el mejor pábulo de sus llamas, las vomitaba crespas y levantadas, pareciendo que estos dos elementos reñían, como contrarios, a cuyas temerosas oposiciones hacían compañía los continuados relámpagos

que despedían de su espesura las nubes. En medio de esta conjuración
de temerosos accidentes, acrecentó más el recelo de los habitantes
al ver entrar la noche envuelta en negras y pavorosas sombras, que
hicieron encerrarse en las habitaciones, antes de lo acostumbrado, a
los más alentados de ánimo y menos supersticiosos. Y cuando desper-
taron (si es que dormían) como a la una del cuarto día, que fue el
11 de septiembre, al vaivén y temblor de tierra, de incomparable e
indecible vigor y pausado movimiento, repitiéndose por algunos espa-
cios de las futuras horas, hacían resentirse los edificios más sólidos.
Pero durando el conflicto del estremecimiento del terreno, como hasta
algo antes de las tres de la mañana, sin dar seguridad a los muros más
eslabonados en sus cimentados y firmes fundamentos, acrecentaba este
accidente más y más la confusión y espanto de aquellos moradores,
porque si se lanzaban a los patios, encontraban en ellos diluvios de
agua que los tenían encharcados en voraginosos cienos, y si, rehusando
esta incomodidad, trataban de protegerse en las habitaciones, los
ahuyentaba de ellas lo peligroso y recio de los frecuentes temblores.
Así proseguía el espanto de aquel tiempo, pareciendo el último de
las horas del mundo, cuando se empezó a oír un rumor estruendoso y
grave, de torrentes de agua precipitados, sin saberse de dónde pro-
cedían. El estruendo venía acompañado de golpes desapacibles de
piedras encontradas, confundido con el estrépito de árboles, desenca-
jados de sus raíces, que hacían bramar las fieras y balar los animales
domésticos en confusas y roncas quejas; siendo motivo y ocasión de
mayor conflicto para los tristes vecinos de esta ciudad nobilísima.
Comenzó entonces a levantarse un alarido tan tierno, cuanto confuso,
de miserables y temerosas mujeres y tiernas criaturas, de la parte más
alta de la ciudad. Este lamento, clamoroso y lastimero, logró despertar
el mayor cuidado de los principales ciudadanos, que ya casi congrega-
dos se confundían en varios pareceres. Pero creciendo el rumor, y acer-
cándose las voces, que se sucedían de una calle en otra y de uno en
otro barrio, se percibió el peligro en las voces difundidas que proferi-
das a un tiempo clamaban: "¡Qué nos perdemos, qué nos ahogamos!",
envolviéndose tales fatales anuncios en la dulce invocación de Jesús y
de María. A estos presagios funestos se deshizo la junta de los ciu-
dadanos, quienes trataron, como los demás, de huir de aquellos peli-
gros confusos; y unidos, sin saber qué parte era la más segura, y ciegos
y temerosos, en lo más cerrado de las tinieblas, juzgando ser el agua de
las lluvias rebalsadas y detenidas en las llanuras, procuraban ir monte
arriba, encontrándose con la muerte oculta en las impetuosas aguas
que descendían al valle. Murieron muchos ahogados, muchos golpea-

dos por piedras o robustos árboles que bajaban despeñados. Otros, descendían a lo más hondo del valle, donde encontraban en el rebalse un piélago impetuoso, aumentado y sacudido de las nuevas vertientes que se le unían, aparejada y dispuesta en ellas su ruina. Otros, en árboles muy crecidos y en las torres más altas, procuraban el asilo de sus vidas, pero muchos de ellos fueron arrebatados por el furor del río, que corre inmediato y venía entonces muy lleno, con enfurecido y arrebatado curso. Y hubo un gran número que, teniendo como mejor partido encerrarse y aprisionarse en sus casas, pereció en ellas.

De este último parecer fue la generosa, noble y cristiana Doña Beatriz de la Cueva. Consideró que a la decencia de su persona y estado, en lo más reciente de su lastimosa viudez, y que al justo reparo de sus doncellas no convenía salir de su palacio a hora tan desusada. Temía que en ocasión de tan general revuelta no era importante, por mucho que podría recelar en el cuidado de esta familia tan ilustre y honesta, por lo que determinó retirarse a su oratorio, con doce de sus doncellas. Al parecer se sentía cuidadosa sólo de éstas, que podrían correr mayor peligro en ocasión de tantos accidentes, que sólo ofrecían horrores y atrocidades. Allí, pues, en aquel devoto retiro, abrazada de una imagen de Cristo Nuestro Señor crucificado, asistida y rodeada de sus doncellas y damas, procuraba con todas alcanzar de este divino Señor misericordia y piedad en lo último de sus delicados alientos, repitiendo actos fervorosos de contrición y cristiano rendimiento a su voluntad divina.

Pero mientras en estos actos católicos se ejercitaba con sus criadas, esta ilustre matrona, volvió a lanzar el monte mayor y más crecido curso de cenagosas y pestilentes aguas; sin duda al tiempo de descender por el canal mayor, que fue cuando ejecutó el último estrago en la ciudad, llevándose de encuentro los edificios más firmes y que auguraban duración en el tiempo. No fue de los últimos que sufrieron esta lamentable ruina el palacio en que moraba Doña Beatriz de la Cueva, pereciendo su ilustre y virtuosa vida, con nueve de aquellas inocentes doncellas que la asistían en este amargo trance, escapando como por obra milagrosa, tres de estas admirables mujeres, que después referían, con lágrimas de lealtad y de amor, todo lo que había sucedido. Señálanse, a la memoria de los tiempos presentes y de los siglos venideros, las tres damas que escaparon de esta inundación, por bien conocidas de nuestros mayores. Fue la principal de ellas Doña Leonor de Alvarado Xicoténcal, hija natural del Adelantado y de Doña Luisa Xicoténcal y Tecubalzin, hija del rey de Tlaxcala y Cempoal, a quien el Adelantado casó con D. Francisco de la Cueva, siendo ella la sola sucesión

que quedó de este generoso caudillo. Las otras dos de estas mujeres que escaparon, Melchora Suárez y Juana de Céspedes, esta última, la madre o abuela de María del Castillo, quien tomó ese apellido por haber servido, después de la inundación, en la casa de mi tatarabuelo el capitán Bernal Díaz del Castillo.

Fueron los muertos, que se contaron en esta espantosa inundación, más de setecientos, en que entran los indios del barrio alto, entre pequeños y grandes de ambos sexos y calidades de personas, que para una ciudad recién fundada es grande número. Perecieron en esta inundación, no sólo los hombres, brutos y aves domésticas, sino también lo más florido y precioso de los caudales y alhajas. Muchos de los cuerpos difuntos no pudieron ser descubiertos, aunque se hicieron muchas diligencias, porque sin duda quedaron enterrados debajo de las arenas y cieno que, de los desplomes y zanjas que se hicieron en el volcán, rodaron al valle, o arrebatados del impulso del agua, yendo a dar al río, correrían a gran distancia de la costa del sur a ser cebo de las bestias de aquellos ríos, siendo tal la fluencia y fuerza del torrente de aquellas avenidas, que de muchas familias no quedó persona que no muriese, cuando algunas de ellas se componían de treinta y treinta y cinco personas.

Entre las personas que escaparon de esta tormenta, se hallaron algunos domésticos de la casa de Doña Beatriz de la Cueva, y entre ellos hubo una de sus doncellas, fuera de las tres que escaparon del oratorio, siendo ésta de las personas que no se encerraron en las habitaciones, de cuyo nombre no hay memoria. Solo dura la tradición de que ella, al tiempo de recluirse su dueña en el oratorio con las demás compañeras, se entró en una artesa, que sería para prevención de amasijo[4] o para tomar baños en ella, que llevada por el agua anduvo algún tiempo, vagando de una parte a otra de aquel sitio inundado, hasta que se detuvo en tierra. Entonces volvió a juntarse con los diversos grupos de gente que, divididos por varios sitios, volvían a buscar el que poco antes lo había sido de una ciudad excelente, y ya solamente era un esqueleto material de piedra y cal desunidas de sus encajes. Volvían todos, lastimosamente asombrados, en medio del silencio; unos absolutamente desnudos, otros a medio vestir, y otros cubiertos de tapetes y sobrecamas, o de aquellas ropas que hallaron más a mano. Eran los unos lástima de los otros, y todos juntos un espectáculo digno de la compasión del pecho más endurecido, y más cuando acercándose al sitio de la ciudad, la reconocieron informe confusión de fragmentos. De modo que no hacía el más advertido distinción de plazas, calles, barrios o sitios donde antes yacían los lugares habitables, de los que

sólo quedaron en pie, por divina disposición, la Santa Iglesia Catedral, el templo de mi patrón San Francisco y la ermita de Nuestra Señora de los Remedios. En esta ocasión de tanto dolor, el reverendo Obispo y gran prelado Don Francisco Marroquín, de clara memoria, con los religiosos de San Francisco y algunos clérigos de su familia, fueron el consuelo y alivio de aquella vecindad afligida. Volviendo al sitio de la ciudad, y reconocido el gran número de muertos, exhortaron a los vivos a la obra misericordiosa de enterrarlos, con otras admoniciones cristianas de su santo celo. Y con su ejemplo, habiendo dado sepultura, con la mayor y más decente pompa que se pudo, al cadáver de Doña Beatriz de la Cueva, en la capilla mayor de la Santa Iglesia Catedral, y celebrados los oficios por el mismo reverendo Obispo, se pasó a darla a los cuerpos de sus damas en las otras iglesias, aunque después se juntaron todas en un sepulcro, que está en el convento de San Francisco de aquella Ciudad Vieja.

Y después se procedió a enterrar los demás cuerpos, siendo necesario para ello desenterrarlos de la arena en que estaban sepultados, en tanto que otros muchos cuerpos se sacaron de debajo de las paredes arruinadas.

Doña Leonor de Alvarado Xicoténcal, hija del Adelantado Don Pedro de Alvarado, labró dos sepulcros en la capilla mayor de la Santa Iglesia Catedral de esta ciudad de Guatemala la Nueva: el uno, al lado del evangelio, para depósito de las cenizas de su padre y madrastra, trayendo a su costa las de su padre del pueblo de Chiribito, a donde las hizo depositar Juan de Alvarado, y las de Doña Beatriz de la Cueva, de la Ciudad Vieja, ejecutando su traslación con pompa y fausto muy ilustre; y el otro sepulcro, al lado de la Epístola, para sí y para Don Francisco de la Cueva, su esposo. Estos dos mausoleos conocí en la Santa Iglesia Catedral, que se demolió para fabricar la nueva que gozamos. Hoy no se descubren.[5]

Historia de Guatemala; o Recordación florida,
Vol. 1, Libro IV, Cap. VIII

NOTAS

1. La ciudad, fundada originalmente por Alvarado en 1524 en el sitio de Iximché, que había sido capital de los indios cakchiqueles, se trasladó al valle de Almolonga por mayor seguridad contra la hostilidad aborigen.

2. Ramón A. Salazar. *Historia del desenvolvimiento intelectual de Guatemala.* 3 vols. Guatemala: Ministerio de Educación, 1951. 2.14–15.

3. La reacción que la muerte de Alvarado provocó en su tío y en Doña Beatriz fue considerada por algunos como poco cristiana en su falta de resignación, por lo que Fuentes y Guzmán niega la rebeldía de ella ante la voluntad divina

que le imputaron los historiadores Antonio de Remesal y Francisco de Gómara. *Historia de Guatemala* [Siglo XVII]. Libro I, Cap. VII.

4. Cantidad de harina amasada para hacer pan.

5. Tras la destrucción de Santiago de los Caballeros, Guatemala la Vieja, se erigió la capital en el valle de Panchoy, en 1543. Esta es la ciudad llamada por Fuentes y Guzmán Guatemala la Nueva, que fue una de las ciudades más hermosas de América. Destruida también por un terremoto en julio de 1773, se conoce hoy como Antigua. Otra nueva capital se erigió entonces en el llamado valle de La Ermita, en enero de 1776, y ésta es la actual Ciudad de Guatemala.

FRAY GASPAR DE CARVAJAL

El fraile extremeño Gaspar de Carvajal (¿1504?-1584) fundó la
Orden de Santo Domingo en el Perú, así como el primer convento
de la Orden. Y fue vicario provincial en Lima. Por 1540 pasó a
Quito con Gonzalo Pizarro y Francisco de Orellana, acompañando
a Orellana en la navegación del Amazonas. Además de sus
obligaciones como capellán en esta expedición, participó en
muchas otras actividades, al parecer hasta las de combatiente,
pues perdió un ojo, atravesado por una flecha en combate con
los indios. Para la posteridad nada de esto hubiera tenido gran
significación si también no hubiera ido escribiendo una concisa
crónica de los incidentes del viaje, el Descubrimiento del Río de las
Amazonas [1541-1542] (Sevilla 1894).

Al regresar al Perú Carvajal reanudó sus ocupaciones religiosas,
llegando a ser Subprior del convento de Lima y, más tarde, Prior
del de Cuzco. Con gran prestigio entonces, en defensa de los indios
denunció a la Corona la inhumanidad de los encomenderos y
actuó como mediador en conflictos políticos de la colonia.

Los acontecimientos que lo llevan a la aventura del Amazonas
tienen su origen por la misma época de su arribo a Quito.
Porque apenas llegado como gobernador, Gonzalo Pizarro
(¿1511?-1548), con la cooperación del Adelantado Francisco de
Orellana (¿1511?-1545), decide lanzarse a una infructuosa
expedición al llamado País de la Canela, al este de la ciudad.
Ambos sueñan con las riquezas de la preciada especia; pero, tras
el desengaño sufrido con los árboles encontrados, emprenden
el nuevo proyecto de explorar los ríos de la región, el Coca y el
Napo, ignorantes de que corrían hacia el Amazonas.

Grandes tribulaciones se habían padecido en busca de la canela, por la hostilidad de los indios, la aspereza de la región y la inclemencia del tiempo; pero mayores los esperaban en su nueva empresa debido a los rápidos y caudalosos ríos, las selvas impenetrables y los ataques constantes de los aborígenes ribereños, además del siempre presente espectro del hambre. De modo que, agotados casi por completo los alimentos, y ante la alternativa deshonrosa de regresar, con prodigiosa habilidad y determinación los miembros de la expedición construyeron un bergantín con los materiales que creaban o encontraban, al que bautizaron "San Pedro". Orellana asumió entonces la misión de continuar río abajo en busca de comida mientras el grueso de la fuerza esperaba acampada. Y el 26 de diciembre de 1541 partió con una dotación de cincuenta y siete hombres y el fraile Gaspar de Carvajal.

Llevado por el impetuoso curso del río Napo el bergantín se alejó durante varios días sin encontrar lo suficiente para sobrevivir, hasta que, obtenidos algunos alimentos, y convencida la tripulación de la imposibilidad de regresar contra la corriente, o a través de la selva, decidió continuar navegando. Por algunos indios en más de una ocasión los españoles tuvieron noticias sobre la existencia de un fabuloso reino de mujeres guerreras; pero nunca lo vieron ni hay evidencia cierta de que existiera. Y a principios de febrero de 1542, entraba la embarcación en las aguas del Río Grande de las Amazonas. Para entonces, debido a las malas condiciones del "San Pedro", se construyó otro bergantín llamado "Victoria", continuando ambas naves el viaje, en la continua y desesperada búsqueda de vituallas. Mas, si en las secciones finales del Napo había sido posible detenerse en algunos poblados pacíficos que proporcionaron alimentos, en la mayor parte del Amazonas habrá que hacer frecuentes incursiones en los pueblos hostiles de sus márgenes, para obtenerlos. Entonces, el rápido retorno a los bergantines ofrecía en la velocidad de la corriente la oportunidad de escapar la permanente persecución que les hacían innumerables flotillas de canoas con flecheros.

Al salir al océano el 26 de agosto de 1542, sin poder evitarlo los dos bergantines se separaron, pero pudieron llegar sin contratiempo a la isla de Cubagua, en la costa nordeste de la actual Venezuela, los días 9 y 11 de septiembre respectivamente. Orellana había sido un hábil y valeroso jefe; la crónica de Carvajal preservaba para el futuro los hechos de un famoso momento histórico.

La navegación por el Amazonas y sus peligros

Dormimos esta noche fronteros de este pueblo, dentro de nuestros bergantines, y venido el día comenzando a navegar, sale del pueblo mucha gente, se embarcan y nos vienen a acometer al medio del río, por donde íbamos. Estos indios tienen ya flechas, y con ellas pelean.

Seguimos nuestro camino sin esperarlos; fuimos avanzando, tomando comida donde veíamos que no la podían defender, y al cabo de cuatro o cinco días fuimos a tomar un pueblo donde los indios no se defendieron. Aquí se halló mucho maíz y mucha avena, de lo que los indios hacen pan, y muy buen vino a manera de cerveza, de la que hay en mucha abundancia. Se halló en el pueblo una bodega de este vino, de lo que no se alegraron poco nuestros compañeros, y también muy buena ropa de algodón. Había asimismo en el pueblo un adoratorio que tenía muchas armas colgadas. Y sobre todas, en lo alto, estaban dos mitras, como las de los obispos, muy bien hechas y tejidas aunque no sabemos de qué, porque no eran de algodón ni lana y tenían muchos colores. Pasamos adelante de este pueblo y fuimos a dormir al monte, a la otra banda del río, como era nuestra costumbre, y allí vinieron muchos indios a atacarnos por el agua, pero mal de su grado se retiraron. El miércoles siguiente tomamos un pueblo que estaba en medio de un arroyo pequeño, en un gran llano de más de cuatro leguas. El pueblo tenía una calle con una plaza en medio y casas a un lado y otro. Hallamos mucha comida.

El jueves siguiente pasamos por otros pueblos medianos y no nos preocupamos de parar. Todos estos pueblos son estancias de pescadores de tierra adentro. Al doblar una punta que el río hacía vimos en la costa muchos grandes pueblos que estaban blanqueando. Aquí dimos de golpe con la buena tierra y señorío de las amazonas. Estos pueblos ya estaban avisados y sabían de nuestra ida, por lo que salieron a recibirnos por el agua; no con buena intención; y cuando llegaron cerca el capitán quiso traerlos de paz y comenzó a hablar y a llamarlos; pero ellos se rieron, se burlaban de nosotros y se acercaban diciendo que siguiésemos, que abajo nos aguardaban, y que allí nos habían de tomar a todos y llevarnos a las amazonas. El capitán, enojado de la soberbia de los indios, mandó que les tirasen con las ballestas y arcabuces, porque pensasen y supiesen que teníamos con qué ofenderlos. Así se les hizo daño y volvieron al pueblo a dar la noticia de lo que habían visto. Nosotros no dejamos de navegar y acercarnos a los pueblos y antes de que llegásemos a más de media legua había por el agua muchos escuadrones de indios. Y a medida que avanzá-

bamos se juntaban y acercaban a sus poblaciones. Había en medio de este pueblo una gran cantidad de gente, hecha un buen escuadrón, y el capitán mandó que los bergantines se dirigiesen a desembarcar donde estaban, para buscar comida. Así fue que, según nos acercábamos a tierra, los indios comenzaron a defender su pueblo y a flecharnos. Como la gente era mucha parecía que llovían flechas; pero nuestros arcabuceros y ballesteros no estaban ociosos, porque no hacían sino tirar, y aunque mataban muchos, no lo sentían, porque con todo el daño que se les hacía andaban unos peleando y otros bailando. Aquí estuvimos muy cerca de perdernos todos. Como había tantas flechas nuestros compañeros tenían harto que hacer en ampararse de ellas, sin poder remar, por lo que nos hicieron tanto daño que antes de que saltásemos en tierra nos hirieron a cinco, de los cuales yo fui uno, porque me dieron con una flecha por una ijada que me llegó al hueco, y si no fuera por los hábitos allí me quedara.

Visto el peligro en que estábamos, empezó el capitán a animar y dar prisa a los remeros para que atracasen, y así, aunque con trabajo, llegamos, y nuestros compañeros se echaron al agua, que les daba hasta el pecho. Aquí tuvimos una gran y peligrosa batalla; los indios andaban mezclados con nuestros españoles, que se defendían tan animosamente que era cosa maravillosa de ver. Duró esta pelea más de una hora, porque los indios no perdían ánimo, antes parecía que se les doblaba, aunque veían a muchos de los suyos muertos, y pasaban por encima de ellos, y no hacían sino retraerse y volver a pelear.

Quiero que sepan la causa por la que estos indios se defendían de tal manera. Han de saber que son sujetos y tributarios de las amazonas, y sabida nuestra venida les fueron a pedir socorro, por lo que vinieron hasta diez o doce, que nosotros vimos peleando delante de todos los indios como capitanes. Peleaban ellas tan animosamente que los indios no osaban volver las espaldas. Y al que las volvía delante de nosotros lo mataban a palos; por esta causa los indios se defendían tanto. Estas mujeres son muy blancas y altas, tienen muy largo el cabello entrenzado y revuelto en la cabeza; son muy membrudas y andan desnudas, tapadas sus vergüenzas con sus arcos y fechas en las manos, haciendo tanta guerra como diez indios. En verdad que hubo mujer de éstas que metió un palmo de flecha por uno de los bergantines, y otras algo menos, que parecían nuestros bergantines un puerco espín. Tornando a nuestro propósito y pelea, fue Nuestro Señor servido de dar fuerza y ánimo a nuestros compañeros, que mataron siete u ocho amazonas, que las vimos, por lo que los indios desmayaron y fueron vencidos con harto daño de sus personas; mas porque venía de

los otros pueblos mucha gente de socorro, y ya volvían a gritar, mandó el capitán que a gran prisa se embarcase la gente, porque no quería arriesgar la vida de todos, y así se embarcaron, no sin zozobra, porque ya los indios empezaban a pelear, y más que por el agua venía mucha flota de canoas, y así dejamos la tierra y nos fuimos por el río.

Desde donde salimos y dejamos a Gonzalo de Pizarro, tenemos andadas unas mil cuatrocientas leguas, más bien más que menos, y no sabemos lo que falta de aquí al mar. En este pueblo se tomó un indio insignificante que andaba entre la gente, y tenía hasta treinta años, el que al ser capturado, y mientras el capitán lo llevaba consigo, comenzó a decirle muchas cosas de la tierra.

<div align="right">

Descubrimiento del río de las Amazonas,
introd. de J. Toribio Medina, 254–258

</div>

Noticias del indio sobre las amazonas

Esta noche llegamos a dormir, ya fuera de todo lo poblado, a un robledal que estaba en un gran llano junto al río, donde no nos faltaron temerosas sospechas, porque vinieron indios a espiarnos y en la tierra adentro había muchos poblados y caminos que entraban a ella; por cuya causa el Capitán y todos estábamos en vela esperando lo que nos podía venir.

En este lugar el Capitán tomó al indio que se había capturado, porque ya le entendía por un vocabulario que había hecho, y le preguntó de dónde era natural; el indio dijo que de aquel pueblo donde lo habían capturado; el Capitán le dijo que cómo se llamaba el señor de esa tierra, y el indio le repondió que se llamaba Couynco y que era un gran señor que señoreaba hasta donde estábamos. El Capitán le preguntó qué mujeres eran las que habían venido a ayudarlos y darnos guerra; el indio le dijo que eran mujeres que residían tierra adentro, siete jornadas de la costa, y por estar este señor Couynco sujeto a ellas, habían venido a guardar la costa. El Capitán le preguntó si estas mujeres eran casadas; el indio dijo que no. El Capitán le preguntó que de qué manera viven; el indio respondió que, como había dicho, eran de tierra adentro, que él había estado muchas veces allá, y visto su trato y viviendas, y nombró delante del Capitán y de algunos de nosotros, setenta grandes, todas de cal y canto, cercadas, y de una a otra los caminos murados de pared, y a trechos por ellos puestos guardias para que no pueda entrar nadie sin que pague derechos. El Capitán le preguntó si estas mujeres parían; el indio dijo que sí. El Capitán le dijo que cómo no siendo casadas, ni residía hombre entre

ellas, se empreñaban: El dijo que ellas participan con indios en ciertos tiempos y cuando les viene aquella gana juntan mucha gente y van a dar guerra a un gran señor que reside y tiene su tierra junto a las de estas mujeres. Entonces por fuerza traen los hombres a sus tierras y los tienen el tiempo que se les antoja, y después que están preñadas los envían a su tierra sin hacerles otro mal. Después, cuando viene el tiempo que han de parir si paren hijo lo matan y lo envían a su padre, y si hija la crían con gran solemnidad y la instruyen en las cosas de la guerra. Dijo más, que entre todas estas mujeres hay una señora que sujeta y tiene todas las demás bajo su mano y jurisdicción, la cual se llama Coñori. Dijo que hay muy grandísima riqueza de oro y plata, que todas las señoras principales y de manera no es otro su servicio sino de oro o plata, y las demás mujeres plebeyas se sirven en vasijas de palo, excepto lo que llega al fuego, que es de barro. Dijo que en la cabecera y principal ciudad en donde reside la señora hay cinco casas muy grandes que son adoratorios y casas dedicadas al Sol, las cuales ellas llaman *caranain,* y en estas casas por dentro están del suelo hasta medio estado en alto planchadas de techos aforrados de pinturas de diversos colores, y que en estas casas tienen muchos ídolos de oro y de plata en figuras de mujeres, y mucha cantería de oro y de plata para el servicio del Sol. Andan vestidas de ropa de lana muy fina, porque en esta tierra hay muchas ovejas de las del Perú. Su traje es unas mantas ceñidas desde los pechos hasta abajo, echadas encima, y otras como manto abrochadas por delante con unos cordones. Traen el cabello tendido en su tierra y puestas en las cabezas unas coronas de oro tan anchas como dos dedos.

Dice que tienen una orden que en poniéndose el sol no ha de quedar indio macho en estas ciudades que no salga afuera y se vaya a su tierra; más dice: que tienen muchas provincias de indios cercanas, sujetas a ellas, y que las hacen pagar tributos y servirlas. Con otras tienen guerra, especialmente con la que ya dijimos, de la que traen los hombres para tener que hacer con ellos. Estos dice que son muy grandes de cuerpo y blancos. Y añade que todo lo que ha dicho ha visto muchas veces, como hombre que iba y venía cada día.

Todo lo que este indio dijo, y más, nos habían dicho a seis leguas de Quito, porque allí había muchas noticias de estas mujeres, y por verlas vienen muchos indios río abajo mil cuatrocientas leguas. La tierra dice que es fría, que hay muy poca leña y mucha abundancia de comida.

Págs. 262–265

PEDRO CIEZA DE LEÓN

*El sevillano Pedro Cieza de León (1520 ó 1522–1554), soldado
en Nueva Granada y el Perú, fue el primero que escribió sobre la
región andina en toda su extensión, describiendo sus características
geográficas, etnográficas, sociales y políticas, así como delineando
sus varias épocas. Su obra, iniciadora del estudio sobre los incas,
había de contarse entre las más acreditadas fuentes de Garcilaso
de la Vega. Durante su vida publicó solamente la* Primera Parte
de la Crónica del Perú *[1550] (Sevilla, 1553), aunque en 1554
apareció en Anvers* La Chrónica del Perv. *Al parecer en España se
conoció algo de la* Segunda parte de la Crónica del Perú, *que trata
del señorío de los Incas Yupanquis y de sus grandes hechos y
gobernación, antes de su publicación en Madrid en 1880. Y estas
dos partes, con una tercera, sobre el descubrimiento y conquista
del Perú, vieron la luz en Roma, en 1979. Otros libros de Cieza de
León cubren el período de 1537 a 1548, que es el de las* Guerras
civiles del Perú *y se imprimieron en 1877 y 1881. La primera
edición de sus* Obras completas *es de Madrid, 1984–1985, pero
hay también varias ediciones de lo publicado anteriormente.*

La ciudad del Cuzco

El Cuzco tuvo gran manera y calidad, debió ser fundada por gente de
gran ser. Había grandes calles, salvo que eran angostas, y las casas
hechas de piedra pura con tan lindas junturas que ilustra la antigüedad
del edificio, pues tenían piedras tan grandes muy bien asentadas. Lo
demás de las casas todo era madera y paja o terrados, porque de teja,
ladrillo o cal no vemos reliquia. En esta ciudad había en muchas

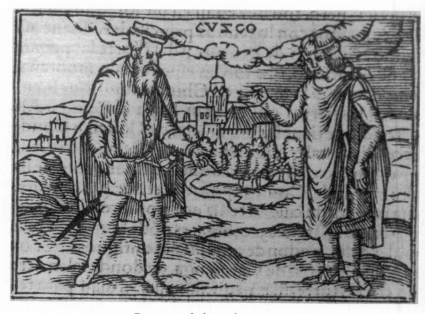

9. Cuzco, ciudad quechua y española
Pedro Cieza de León. La chrónica del Perv. Anvers, 1554.

partes aposentos principales de los reyes Incas, en los cuales el que
sucedía en el señorío celebraba sus fiestas. Estaba en ella también el
magnífico y solemne templo del sol, al cual llamaban Curicanche, que
fue de los ricos de oro y plata que hubo en muchas partes del mundo.
Lo más de la ciudad fue poblada de Mitimaes, y hubo en ella grandes
leyes y estatutos según su costumbre y de tal manera, que por todos
era entendido: así en lo tocante a sus vanidades, y templos, como en lo
del gobierno. Fue la más rica que hubo en las Indias, de lo que de ellas
sabemos; porque desde hace mucho tiempo estaban en ella tesoros
acumulados para la grandeza de los señores. Y ningún oro o plata que
entraba en ella podía salir bajo pena de muerte. De todas las provin-
cias venían a su tiempo los hijos de los señores a residir en esta corte
con su servicio y aparato. Había un gran número de plateros y de
doradores: encargados de labrar lo que era mandado por los Incas.
En el templo principal que tenían residía su gran sacerdote a quien
llamaban Vilaoma. En este tiempo hay casas muy buenas y torreadas
cubiertas con tejas. Esta ciudad aunque es fría es muy sana, es la más

proveída de mantenimiento de todo el reino, y la mayor de él, donde más españoles tienen encomienda sobre los indios. La fundó y pobló Manco Cápac, el primer rey Inca que hubo en ella. Después de haber pasado otros diez señores que le sucedieron en el señorío la reedificó y volvió a fundar el Adelantado Don Francisco Pizarro, gobernador y capitán general de estos reinos, en nombre del Emperador Don Carlos nuestro señor en el año 1534, por el mes de octubre.

La Chrónica del Perv, Cap. XCII

Como fuese esta ciudad la más importante y principal del reino, en ciertos tiempos del año acudían los indios de las provincias, unos a hacer los edificios, y otros a limpiar las calles y barrios, y hacer lo que más les fuese mandado. Cerca de ella a una parte y otra son muchos los edificios que hay, de aposentos y depósitos, todos de la traza y compostura que tenían los demás de todo el reino; aunque unos mayores y otros menores, y unos más fuertes que otros. Y como estos Incas fueron tan ricos y poderosos, algunos de estos edificios eran dorados, y otros estaban adornados con planchas de oro. Sus antecesores tuvieron por cosa sagrada un cerro grande que llamaron Guanacaure que está cerca de la ciudad: y así dicen que sacrificaban en él sangre humana y de muchos corderos y ovejas. Y como esta ciudad estaba llena de naciones extranjeras y tan peregrinas, pues había indios de Chile, Pasto, Cañares, Chachapoyas, Guancas, Collas, y de los más linajes que hay en las provincias ya dichas, cada linaje de ellos estaba por sí, en el lugar y parte que les era señalado por los gobernadores de la ciudad. Ellos guardaban las costumbres de sus padres, y andaban según se usaba en sus tierras, y aunque estuviesen juntos cien mil hombres, fácilmente se distinguían por las señales que se ponían en la cabeza. Algunos de estos extranjeros enterraban a sus difuntos en cerros altos, otros en sus casas, algunos los enterraban con sus mujeres vivas, las cosas que ellos estimaban y gran cantidad de mantenimiento. Y los Incas (a lo que yo entendí) no les prohibían ninguna de estas prácticas, con tal que todos adorasen al sol y le mostrasen reverencia, que ellos llaman *Mocha.*

Cap. XCIII

LA INFLUENCIA SOBRENATURAL

Fue usual entre los cronistas e historiadores de Indias—clérigos y seglares—atribuir a engaños del demonio la idolatría de los

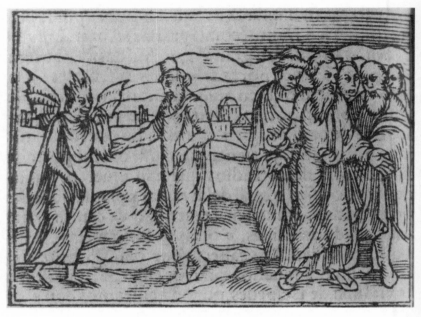

10. *El demonio habla con los elegidos.*
Pedro Cieza de León. La chrónica del Perv. Anvers, 1554.

*indígenas. También lo fue el considerar muchos de los éxitos
españoles en el Nuevo Mundo, debido al favor divino, al igual
que las desventuras sufridas, como castigo por las crueldades
cometidas. Pedro Cieza de León no fue una excepción. En su
Crónica del Perú (1553), si bien expresa ambas creencias varias
veces, da la mejor síntesis de ellas, en cuanto a los españoles, en el
capítulo CXIX. En lo que se refiere a la intervención satánica, en
el siglo XVI, el caso que se ofrece a continuación, transcrito en su
mayor parte, es un buen ejemplo.*

Un cacique en lucha con los demonios

Siendo gobernador de la provincia de Popayán el adelantado Belal-
cázar [Sebastián de Benalcázar], en la villa de Anzerma donde era su
teniente un Gómez Hernández, sucedió que a casi cuatro leguas de esta
villa está un pueblo llamado Pirsa. Y el señor natural de él tenía un
hermano mancebo de buen parecer llamado Tamaraqunga que, inspi-

rado por Dios, deseaba volverse cristiano y venir al pueblo de los cristianos a recibir el bautismo. Pero a los demonios, que no les debía agradar tal deseo, pesándoles perder lo que tenían por tan ganado, espantaban a este Tamaraqunga de tal manera que lo asombraban. Y permitiéndolo Dios, los demonios en figuras de unas aves hediondas llamadas auras, se ponían donde el cacique sólo las podía ver. Como se sintió tan perseguido del demonio, envió a toda prisa a llamar a un cristiano que estaba cerca de allí; el cual fue luego donde estaba el cacique y, sabida su intención, lo persignó con la señal de la cruz; aunque los demonios lo espantaban más que antes, viéndolos solamente el indio en figuras horribles. El cristiano veía que caían piedras por el aire, y silbaban. Y viniendo del pueblo de los cristianos un hermano de un Juan Pacheco, vecino de la misma villa, que a la sazón estaba en ella en lugar de Gómez Hernández, que había salido a lo que dicen Caramanta, se juntó con el otro. Ambos veían que Tamaraqunga estaba muy desmayado y maltratado de los demonios, tanto que en presencia de los cristianos lo traían por el aire de una parte a otra, mientras él se quejaba, y los demonios silbaban y daban alaridos. Algunas veces estando el cacique sentado, teniendo delante un vaso para beber, veían los dos cristianos como se alzaba el vaso con el vino en el aire, poco después aparecía sin el vino, y al cabo de un rato veían caer el vino en el vaso, mientras el cacique se tapaba el rostro y todo el cuerpo con mantas, para no ver las malas visiones que tenía delante. Y estando así sin quitarse la ropa ni destaparse la boca, le ponían barro en la boca, como si quisieran ahogarlo. En fin los dos cristianos, que nunca dejaban de rezar, acordaron volver a la villa llevando al cacique para que se bautizase. Fueron con ellos y con el cacique más de doscientos indios, pero estaban tan temerosos de los demonios, que no osaban acercarse al cacique. Y yendo con los cristianos llegaron a unos malos pasos, donde los demonios tomaron al indio en el aire para despeñarlo. Y él daba voces diciendo: "valedme, cristianos, valedme". Los cuales se fueron a él y lo tomaron en medio; y ninguno de los indios osaba hablar y mucho menos ayudar a éste que tanto fue perseguido por los demonios, para provecho de su alma, y mayor confusión y envidia de este cruel enemigo nuestro. Y como los dos cristianos viesen que no era Dios servido de que los demonios dejasen a aquel indio, y que por los riscos lo querían despeñar, tornáronlo en medio y atando unas cuerdas a los cintos, rezando y pidiendo a Dios los oyese, caminaron con el indio en medio, llevando tres cruces en las manos, pero todavía los derribaron algunas veces y con trabajo grande

llegaron a una subida, donde se vieron en mayor aprieto. Y como estuviesen cerca de la villa, enviaron a Juan Pacheco un indio, para que viniese a socorrerlos, el cual fue luego allá. Y como se juntó con ellos, los demonios arrojaban piedras por los aires; y de esta suerte llegaron a la villa, y fueron derecho con el cacique a la casa de Juan Pacheco, donde se juntaron todos los más de los cristianos que estaban en el pueblo, y todos veían caer piedras pequeñas de lo alto de la casa, y oían silbos. Como los indios cuando van a la guerra dicen "hu hu hu", así oían que lo decían los demonios muy aprisa y fuerte. Todos comenzaron a suplicar a Nuestro Señor, que para gloria suya y salud del alma de aquel infiel, no permitiese que los demonios tuviesen el poder de matarlo. Porque ellos por lo que andaban, según las palabras que el cacique les oía, era porque no se volviese cristiano. Y como tirasen muchas piedras, salieron para ir a la iglesia, en la cual, por ser de paja, no había Sacramento. Algunos cristianos dicen que oyeron pasos por la misma iglesia, antes de que se abriese, y cuando la abrieron entraron. El indio Tamaraqunga dicen que decía que veía a los demonios con fieras cataduras, las cabezas abajo y los pies arriba. Y entrando un fraile llamado fray Juan de Santa María, de la orden de Nuestra Señora de la Merced, a bautizarlo, los demonios en presencia suya y de todos los cristianos, sin verlos más que sólo el indio, lo tomaron y lo tuvieron por el aire, poniéndolo como ellos estaban, la cabeza abajo y los pies arriba. Y los cristianos diciendo a grandes voces: "Jesu Cristo, Jesu Cristo sea con nosotros" y persignándose con la cruz, arremetieron al indio y lo tomaron poniéndole luego una estola y le echaron agua bendita; pero todavía se oían aullidos y silbos dentro de la iglesia. Tamaraqunga los veía claramente, y fueron a él y le dieron tantos bofetones que arrojaron lejos de allí un sombrero que tenía puesto sobre los ojos, para no verlos; y en el rostro le echaban saliva podrida y hedionda. Todo esto pasó de noche y venido el día el fraile se vistió para decir misa, y en el punto en que se comenzó no se oía cosa alguna, ni los demonios osaron pasar, ni el cacique recibió más daño. Y cuando la misa santísima se acabó, Tamaraqunga pidió el agua del bautismo y luego hicieron lo mismo su mujer y su hijo. Y después de bautizado dijo que, pues ya era cristiano, lo dejasen andar solo, para ver si los demonios tenían poder sobre él. Los cristianos lo dejaron ir, quedando todos rogando a Nuestro Señor, suplicándole que, para ensalzamiento de su santa fe y para que los indios infieles se convirtiesen, no permitiese que el demonio tuviese más poder sobre aquel que ya era cristiano. Y en esto salió Tamaraqunga con gran alegría diciendo: "cristiano soy", y alabando

en su lengua a Dios, dio dos o tres vueltas por la iglesia y no vio ni sintió más demonios. Entonces se fue a su casa alegre y contento, obrando el poder de Dios. Y fue este caso tan notado entre los indios que muchos se volvieron cristianos y se volverán cada día. Esto pasó en el año 1549. Cap. CXVIII

JUAN RODRÍGUEZ FREYLE

*El criollo bogotano Juan Rodríguez Freyle o Freile (1566–¿1640?)
es el autor de* Conquista y descubrimiento del Nuevo Reino de
Granada *[1636](Bogotá, 1859). Descuidada en su estilo y
juguetona en su propósito, más que historia o crónica es una
serie de episodios de intrigas, asesinatos, adulterios, rivalidades y
hechicerías de la vida colonial. Ha sido conocida popularmente
como* El carnero, *a partir de su publicación en 1884 como* El
carnero de Bogotá, *y fue traducida al inglés por W. C. Atkinson
como* The Conquest of New Granada *(London, 1961).*

*En 1552 los oidores de Santa Fe de Bogotá Beltrán de Góngora
y Andrés López de la Galarza murieron al naufragar, en noche
tormentosa, la nave "Capitana" en que iban a España arrestados
por orden del visitador Juan Montaño. Y a la mañana siguiente
apareció, en la pared del cabildo de la ciudad, un papel anónimo
que anunciaba el naufragio, confirmado días más tarde en todos
sus detalles, por viajeros venidos de la metrópoli. Tal es la
circunstancia histórica que sirve de fondo al relato de Freyle que
aquí se ofrece.*

El vestido de la manga de grana

En las flotas que fueron y vinieron de Castilla pasó en una de ellas un
vecino de esta ciudad, a emplear su dinero: era hombre casado, tenía
la mujer moza y hermosa; y con la ausencia del marido no quiso malo-
grar su hermosura, sino gozar de ella. Se descuidó e hizo una barriga,
pensando poderla despedir con tiempo; pero antes del parto le tocó a
la puerta la noticia de la llegada de la flota a la ciudad de Cartagena,

con lo cual la pobre señora se alborotó e hizo sus diligencias para abortar la criatura, y ninguna le aprovechó. Procuró tratar su negocio con Juana García su comadre. Esta era una negra horra que había subido a este reino con el Adelantado Don Alonso Luis de Lugo; tenía dos hijas, que en esta ciudad arrastraron hasta seda y oro, y aun trajeron arrastrados algunos hombres de ella. Esta negra era un poco voladora, como se averiguó más tarde. La preñada consultó a su comadre, le dijo su trabajo y lo que quería hacer y que le diese remedio para ello. La comadre le dijo: "¿Quién os ha dicho que viene vuestro marido en esta flota?" Le respondió la señora que él propio se lo había dicho, que en la primera ocasión vendría sin falta. La comadre le respondió: "Si eso es así, espera, no hagas nada, que quiero saber esta nueva de la flota, y sabré si viene vuestro marido en ella. Mañana volveré a veros y dar orden en lo que hemos de hacer; y con esto queda con Dios". Al día siguiente volvió la comadre, la cual la noche anterior había hecho apretada diligencia, y venía bien informada de la verdad. Díjole a la preñada: "Señora comadre, yo he hecho mis diligencias en saber de mi compadre; verdad es que la flota está en Cartagena; pero no he hallado nueva de vuestro marido; ni hay quien diga que viene en ella". La señora preñada se afligió mucho, y rogó a la comadre le diese remedio para echar aquella criatura, a lo cual le respondió: "No hagáis tal hasta que sepamos la verdad si viene o no; lo que puedes hacer es ¿veis aquel lebrillo verde que está allí?" Dijo la señora: "Sí". "Pues, comadre, llénalo de agua y mételo en vuestro aposento, y prepara para que cenemos, que yo vendré a la noche y traeré a mis hijas y nos holgaremos. También tendremos algún remedio para lo que me decís que queréis hacer". Con esto se despidió de su comadre, fue a su casa, previno a sus hijas y cuando era de noche se fue a la casa de la señora preñada, la cual no se descuidó en hacer la diligencia del lebrillo de agua. También envió a llamar a otras mozas vecinas suyas, para que viniesen a holgarse con ella aquella noche. Juntáronse todas y, estando las mozas cantando y bailando, dijo la comadre preñada a su comadre: "Mucho me duele la barriga ¿queréis vérmela?" Respondió la comadre: "Sí haré, tomad una lumbre de esas y vamos a vuestro aposento". Tomó la vela la preñada y entráronse en él. Después que estuvieron dentro cerró la puerta y le dijo: "Comadre, allí está el lebrillo con el agua". Le respondió la comadre: "Pues tomad esa vela y mirad si veis algo en el agua". Así lo hizo, y estando mirando le dijo: "Comadre, aquí veo una tierra que no conozco, y aquí está fulano, mi marido, sentado en una silla, una mujer está junto a una mesa, y hay un sastre con la tijera en las manos, que quiere cor-

tar un vestido de grana". Le dijo la comadre: "Pues esperad, que quiero yo también ver eso". Se llegó junto al lebrillo y vio todo lo que le había dicho. Le preguntó la señora comadre: "¿Qué tierra es ésta?" Y le respondió: "Es la isla Española de Santo Domingo". En esto metió el sastre las tijeras, cortó una manga y se la echó al hombro. Dijo la comadre a la preñada: "¿Queréis que le quite aquella manga al sastre?" Y ella respondió: "Pues ¿cómo se la habéis de quitar?" A lo que respondió la comadre: "Como vos queráis, yo se la quitaré". Dijo la señora: "Pues quitádsela, comadre mía, por vida vuestra". Apenas acabó la razón cuando le dijo la comadre: "Pues vedla ahí". Y le dio la manga. Se estuvieron un rato hasta ver cortar el vestido, lo cual hizo el sastre en un punto, y en el mismo momento desapareció todo, no quedando más que el lebrillo y el agua. Dijo la comadre a la señora: "Ya habéis visto cuán despacio está vuestro marido, bien podéis despedir esa barriga y aun hacer otra". La señora preñada, muy contenta, echó la manga de grana en un baúl que tenía junto a su cama; y con esto salieron a la sala, donde estaban holgándose las mozas. Pusieron las mesas y cenaron altamente, con lo cual se fueron a sus casas.

Conocida cosa es que el demonio fue el inventor de esta maraña, y que es sapientísimo sobre todos los hijos de los hombres; pero no les puede alcanzar el interior, porque esto es sólo para Dios. Por conjeturas alcanza él, y conforme los pasos que da el hombre, a dónde se encamina. No reparo en lo que mostró en el agua a estas mujeres, porque a esto respondo, que quien tuvo atrevimiento a tomar a Cristo, señor nuestro, llevarlo a un monte alto, de él mostrarle todos los reinos del mundo, y la gloria de él, de lo cual no tenía Dios necesidad, porque todo lo tiene presente, que esta demostración sin duda fue fantástica, lo propio sería lo que mostró a las mujeres en el agua del lebrillo. En lo que reparo es la brevedad con que dio la manga, pues apenas dijo la una "pues quitádsela, comadre", cuando respondió la otra "pues vedla ahí", y se la dio. También digo que bien sabía el demonio los pasos en que estas mujeres andaban, y estaría prevenido para todo. Y con esto vengamos al marido de esta señora, que fue quien descubrió toda esta volatería.

Llegado a la ciudad de Sevilla, al punto y cuando habían llegado parientes y amigos suyos, que iban de la isla Española de Santo Domingo, le contaron de las riquezas que había en ella y le aconsejaron que emplease su dinero y se fuese con ellos a la dicha isla. El hombre lo hizo así, fue a Santo Domingo y le fue bien; volvió a Castilla, empleó sus ganancias e hizo un segundo viaje a Santo Domingo. En este segundo viaje fue cuando se cortó el vestido de grana. Vendió

entonces sus mercaderías, volvió a España, empleó su dinero y con él vino a este Nuevo Reino en tiempo que ya la criatura estaba grande y se criaba en casa con nombre de huérfano. Marido y mujer se recibieron muy bien; por algunos días anduvieron muy contentos y conformes, hasta que ella comenzó a pedir una gala y otra gala, y a vueltas de ellas se entremetían algunos pellizcos de celo, de manera que el marido andaba enfadado, y tenían malas comidas y peores cenas, porque la mujer de cuando en cuando le picaba con los amores que había tenido en la isla Española. Con lo cual el marido andaba sospechoso de que algún amigo suyo, de los que con él habían estado en la dicha isla, le hubiese dicho algo a su mujer. Al fin fue cansándose de su condición, y regalando a la mujer, por ver si le podía sacar quien le hacía el daño. Al fin, estando cenando una noche los dos muy contentos, le pidió la mujer que le diese un faldellín de paño verde, guarnecido. Al marido no le cayó bien esto, poniéndole algunas excusas, a lo que ella le respondió: "A fe que si fuera para dárselo a la dama de Santo Domingo, como le disteis el vestido de grana, que no pusierais excusas". Con esto quedó el marido confirmado en su sospecha; y para poder mejor enterarse le regaló mucho, le dio el faldellín que le pidió y otras galitas, con lo que la traía muy contenta. En fin, una tarde en que se hallaban con gusto le dijo el marido a la mujer: "Hermana, no me diréis, por vida vuestra, ¿quién os dijo que yo había vestido de grana a una dama en la isla Española?" Y le respondió la mujer: "¿Pues lo queréis negar? decidme vos la verdad, que yo os diré quién me lo dijo". Halló el marido lo que buscaba y le dijo: "Señora, es verdad, porque un hombre ausente de su casa y en tierras ajenas, algún entretenimiento había de tener. Yo di ese vestido a una dama". Y dijo ella: "Pues decidme, cuando lo estaban cortando ¿qué faltó?" Y él respondió: "No faltó nada". Pero la mujer respondió diciendo: "¡Qué amigo sois de negar las cosas! ¿No faltó una manga?" El marido hizo memoria y dijo: "Es verdad que al sastre se le olvidó cortarla, y fue necesario sacar grana para ella". Entonces le dijo la mujer: "¿Y si yo os muestro la manga que faltó, la habéis de conocer?" Le dijo el marido: "¿Pues la tenéis vos?" Respondió ella: "Sí, venid conmigo, y os la he de mostrar". Se fueron juntos a su aposento, y del asiento del baúl le sacó la manga, diciéndole: "¿Es ésta la manga que faltó?" Dijo el marido: "Esta es, mujer; pues yo juro a Dios que hemos de saber quién la trajo desde la isla Española a la ciudad de Santa Fe". Y con esto tomó la manga y se fue con ella al señor obispo, que era juez inquisidor, y le informó del caso. Su señoría apretó en la diligencia: hizo aparecer ante sí a la mujer; le tomó la declaración; y

confesó llanamente todo lo que había pasado en el lebrillo del agua. Se prendió luego a la negra Juana García y a las hijas. Ella confesó todo el caso y cómo había puesto el papel de la muerte de los dos oidores. También depuso de otras muchas mujeres, según constó de los autos. Substanciada la causa, el señor obispo dictó sentencia en ella contra todos los culpados. Corrió la voz eran muchas las que habían caído en la red, y tocaba en personas principales. En fin, el Adelantado Don Gonzalo Jiménez de Quesada, el capitán Sorro, el capitán Céspedes, Juan Tafur, Juan Ruiz de Orejuela y otras personas principales acudieron al señor obispo, suplicándole no se pusiese en ejecución la sentencia en el caso dada, y que considerase que la tierra era nueva, y que era mancharla con lo proveído. Tanto le apretaron a su señoría, que depuso el auto. Topó sólo con Juana García, que la penitenció poniéndola en Santo Domingo, a horas de la misa mayor, en un tablado con un dogal al cuello y una vela encendida en la mano, donde decía llorando: "¡Todas, todas lo hicimos y yo sola lo pago!" La desterraron a ella y a las hijas de este reino. En su confesión dijo que cuando fue a la Bermuda, donde se perdió la "Capitana," se echó a volar desde el cerro que está a las espaldas de Nuestra Señora de las Nieves, donde está una de la cruces. Y después, mucho tiempo adelante, lo llamaban Juana García, o el cerro de Juana García.

Conquista y descubrimiento del Nuevo Reino de Granada, Cap. IX

FRAY PEDRO SIMÓN

El Franciscano Fray Pedro Simón (¿n. 1574?), oriundo de la Parrilla, en Cuenca, comienza sus Noticias historiales de las conquistas de Tierra Firme en las Indias Occidentales *(1627)*[1] *con los usuales comentarios sobre las ideas de la antigüedad respecto a zonas habitables en el planeta. Pero, al parecer, su preocupación por mostrar que el Nuevo Mundo lo era por sus novedades, en dos de los primeros capítulos se deja llevar por noticias ajenas sobre la existencia de seres extraños o monstruosos en América. De manera semejante, bajo la influencia de su fe religiosa, en capítulos posteriores (X–XII) cae de nuevo en lo fabuloso en reflexiones sobre los orígenes de los habitantes precolombinos. Entre sus lucubraciones en tal sentido se cuentan las siguientes: evidencias del diluvio, tras la retirada de las aguas, en una especie de arca encontrada bajo un cerro en las cercanías de El Callao; fósiles humanos de tales dimensiones que revelan la existencia de gigantes; las antiguas teorías concernientes al descubrimiento, y acaso población, de las Indias por los cartagineses, y de los amerindios como descendientes de las tribus israelitas de Isachar.*

Como contraste, en varias ocasiones critica las muchas fracasadas expediciones en busca del quimérico Dorado, y al desarrollar el tema de su obra, exceptuados algunos errores, no pierde el contacto con la realidad de los hechos. Entonces se concentra en narrar la conquista de Nueva Granada relatando las constantes luchas fratricidas de los conquistadores, entre los que se destaca la sanguinaria personalidad del tirano Aguirre (Lope de Aguirre, 1518–1561) que acaba por morir violentamente como sus víctimas. En los capítulos finales, que llegan hasta 1620 o poco

más, se describen las luchas contra indios rebeldes y asaltos de corsarios o aventureros como Walter Raleigh.

Seres extraños

Aristóteles dijo que sólo se podían habitar las dos zonas templadas que están entre la Tórrida y las dos frías de los polos, y así hallar habitables estas tierras [de América], fue novedad tal, que por ellas se pudieron llamar Nuevo Mundo.

La otra razón se puede tomar de haber hallado cosas tan nuevas en ella; así en las estructuras naturales de los hombres y sus costumbres, como en las demás cosas, porque en cuanto a lo natural se han hallado hombres de varias y peregrinas estructuras como las que cuenta el Padre Fray Antonio Daza, que hay unos hombres que se llaman Tutanuchas, que quiere decir oreja, hacia la provincia de California, que tienen orejas tan largas que se les arrastran hasta el suelo y debajo de una de ellas caben cinco o seis hombres. En otra provincia junto a ésta, que llaman Honopueva, la gente vive en las riberas de un gran lago, y duerme debajo del agua. También hay otra nación vecina llamada Jamocohuicha, cuyos habitantes, por no tener vía ordinaria para expeler los excrementos del cuerpo, se sustentan con oler flores, frutas y hierbas, que cocinan sólo para esto. Lo mismo refiere Gregorio García de ciertos indios de una provincia del Perú, que de camino llevan flores y frutas para oler, por ser éstos los alimentos de su sustento, como el de las demás comidas, y que al oler malos olores mueren. Leonardo en su historia de Ternate refiere que Pedro Sarmiento de Gamboa, reconociendo el estrecho de Magallanes, al detenerse su nave en cierto paraje, salió una compañía de gigantes, hombres de más de tres varas de alto, y con tal proporción de cuerpo y fuerzas que fueron necesarios diez de los nuestros para prender uno, aunque al fin lo ataron de las manos y lo metieron en el navío para llevarlo a España. Por último, en una expedición que hizo en 1560 desde la ciudad del Cuzco Juan Alvarez Maldonado con un buen número de soldados, para descubrir y conquistar nuevas tierras, a pocos días de pasar los Andes se encontraron dos pigmeos, macho y hembra, no más altos que un codo. La hembra, al parecer más ligera, comenzó a huir, aunque la atajó un soldado, pensando que era otra cosa. Y al herirla murió, quedando todos apesarados cuando cogieron a su compañero y vieron que eran seres humanos, aunque tan pequeños. Los nuestros, deseando entonces conservarle a él la vida con regalos y buenos tratamientos, por ser una criatura tan peregrina, trataron de llevarlo a la ciudad del

Cuzco, pero fue tanta su melancolía que puso término a su vida seis días después.

<div align="right">

Noticias historiales de las conquistas de Tierra Firme,
Primera Noticia Historial, Cap. II

</div>

EXPEDICIÓN A EXTREMADURA, VENEZUELA

La selección que sigue es un fragmento de lo narrado sobre la expedición del gobernador Pedro Malaver de Silva a Nueva Extremadura, en Venezuela, parte entonces de Nueva Granada.

Historia de amor

Cuando salieron de Venezuela, quiso seguir esta jornada un soldado portugués llamado Juan Fernández, criado de una viuda del mismo pueblo, de cuya casa sacó, para que le sirviera, una india ladina, moza y de buen parecer, que, aficionada del portugués, dejó la casa de su ama y se fue con él. En el viaje enfermó Juan Fernández del hambre y mal pasar, de manera que tanta fue la flaqueza, que caminando un día por la espesura de un monte, que no pudo evitar, como a otros, por entrar éste mucho en los llanos, a la mitad del camino de dos leguas que tenía de largo, se quedó arrimado a un árbol, ya con el alma tan en los dientes que según era la costumbre pasó la palabra a la retaguardia donde iba, que encomendaran a Dios a Juan Fernández, porque quedaba ya muerto. La india, que oyó la voz, quiso volver a ayudarlo a bien morir. Y como no se lo permitieron, siguió el resto del camino hasta salir de la montaña, donde acamparon en un barranco de buena agua, ya que no hallaban en toda aquella tierra nada bueno sino ésta y pescado. Codiciosos algunos soldados por el buen servicio de la india, se la pidieron al gobernador que, considerándolos a todos, se la dio al capellán que llevaban, que era el Padre Castiblanco, hombre muy recogido y de vida ejemplar que, por habérsele muerto una negra esclava suya, no llevaba quien le sirviera. Ella le preparó aquella noche la poca cena que había al clérigo y, después de acostada y sosegada la gente, pidió entre los soldados alguna cosa de comida, que de lo poco que tenían le daban con buena gracia, por tenerla ella en su persona. Lo que recogió lo metió en una olla y en otra unas brasas, y se encaminó en la oscuridad de la noche a donde había quedado Juan Fernández que, ya con el deseo de vivir, rodando o como pudo se había acercado un poco. Al fin lo encontró, y encendiendo lumbre

calentó la comida que llevaba y se la dio, con lo que quedó algo reanimado. Entonces lo metió en un chinchorro o cargador, como aquí lo llaman, y llevándolo a cuestas, volvió con él al campamento al quebrar el alba. Todos celebraron la caridad de la india y el socorro que le había dado al portugués, salvándole la vida. El, por pagarle en algo, le dijo al gobernador que quería casarse con ella, lo que se hizo en seguida allí, y después vivieron muchos años casados, más contento el portugués—según decía—que si tuviera por mujer una gran señora española. Séptima Noticia Historial, Cap. VI

El Dorado

Nos es forzoso (por ser de importancia) decir aquí una palabra, acerca de este nombre Dorado (tan celebrado en el mundo) y es, que hasta los años de treinta y seis no se supo, ni se había inventado, este nombre del Dorado, porque este año lo impuso el Teniente General Sebastián de Belalcázar [Benalcázar] (1480–1551) y sus soldados en la provincia y ciudad de Quito por esta ocasión. Andando Belalcázar en dicha ciudad, recién poblada, para saber de tierras nuevas, preguntando a todos los indios que parecían forasteros, por las suyas, se encontró con uno que dijo que era de Bogotá, que es este valle de Bogotá o Santa Fe, y preguntándole por las cosas de su tierra, dijo: que un señor de ella entraba en una laguna, que estaba entre unas sierras, con unas balsas y el cuerpo todo desnudo (que se desnudaba para esto) y untado con trementina, y sobre ella, con todo el cuerpo cubierto de polvos de oro, con que relumbraba mucho. A esta provincia no supieron Belalcázar y sus soldados ponerle otro nombre, para entenderse, que la provincia del Dorado, esto es, del hombre que entra cubierto de oro a sacrificar en la laguna. Codicioso Belalcázar de hallar la provincia, a la que por noticias le había puesto este nombre de Dorado, viniendo de las de Quito y Popayán con sus soldados, de las partes del oeste al este, se encontró con estas del Reino (que tenía ya descubiertas y conquistadas Gonzalo Jiménez de Quesada en el mismo mes y año que entró en esta ciudad de Santa Fe Nicolás de Fedreman [Federmann] con Pedro de Limpias. Estando ya los tres Tenientes Generales, Gonzalo Jiménez de Quesada, Fedreman y Belalcázar en la ciudad de Santa Fe, Belalcázar dijo que, entre las demás cosas que lo habían hecho llegar a esta provincia, fueron las noticias que traía de ella, entendiendo siempre que era la que el indio le había dicho y él le había puesto provincia del Dorado, con lo que se extendió este nombre (por ser así campanudo, y que parece alegra el corazón, por ser de cosa de oro) entre los solda-

dos, comenzó desde allí a volar por todo el mundo, de unos en otros, en especial en las partes de donde llegaron algunos de estos soldados, fingiendo cada cual donde le parece, en especial a las partes del Oriente, respecto del Nuevo Reino de Granada, por haber dicho el indio era por aquella parte, desde las tierras de Quito y Popayán.[2]

Quinta Noticia Historial, Cap. I

NOTAS

1. Sólo se llegó a publicar el primer volumen, que trata de Venezuela y algo de la provincia de Guayana.

2. El relato del Padre Simón es una de las varias versiones del mito del Dorado. Para una más amplia visión del tema puede consultarse la obra de Demetrio Ramos *El mito del Dorado. Su génesis y proceso.* Caracas: Academia Nacional de la Historia, 1973.

JUAN SUÁREZ DE PERALTA

El mexicano Juan Suárez de Peralta (¿1537?–1590), criollo de escasa educación literaria, fue sin embargo aficionado a buenas lecturas. Escribió libros de equitación y veterinaria que pocos recordarían hoy. Pero como historiador merece atención por su Tratado del descubrimiento de las Indias y su conquista *[1589], publicado en Madrid en 1878 con el título de* Noticias históricas de Nueva España, *obra que revela la percepción de un testigo atento a los varios aspectos de la vida colonial en los primeros años del virreinato.*

Para la mejor comprensión de lo narrado por Suárez y Peralta es necesario volver al año 1564 cuando, tras la muerte del Virrey Luis de Velasco, se creyó en México que el gobierno español intentaba de nuevo, de acuerdo con las leyes de 1542, limitar o modificar los derechos hereditarios relacionados con las encomiendas. Varios encomenderos expresaron entonces su oposición en términos de franca rebeldía contra la corona. Y aprovechando la reciente llegada a la capital de Martín Cortés, Segundo Marqués del Valle, hijo del conquistador de México, llegaron a ofrecerle su apoyo como rey de una Nueva España independiente. Las autoridades de la colonia, bien informadas del auge que parecían tomar estas ideas, decidieron actuar sin dilación, de modo que inesperadamente arrestaron a Martín Cortés, entre otros muchos, y decapitaron a los hermanos Alonso de Avila Alvarado y Gil González Avila, supuestos jefes de la conjuración.

Agravio que hizo Gil González a su hermano

Por el suceso de estos caballeros y el fin que tuvieron, se ve claramente pagar los hijos por los padres. Ellos eran hijos de Gil González de Benavides y de Doña Leonor de Alvarado, del cual se dice que hizo cierto agravio y engaño a un hermano suyo que se llamaba Alonso de Avila, conquistador que fue de la Nueva España, a quien dieron por repartimiento el que este caballero y su hijo tenían, defraudándole y negándole el contrato que había entre los dos. De suerte que se quedó con los pueblos Gil González y el otro hermano murió casi desesperado. Dicen que le maldijo y pidió a Dios fuese servido hacerle justicia y que ni su hermano ni sus hijos gozasen su hacienda.

Tuvo Gil González cuatro hijos, tres varones y una hija, y todos tuvieron desastradísimos fines, así la hija como los hijos. De los dos ya sabemos. De los otros, el uno, siendo niño chico, se le ahogó en unas letrinas. La otra hermana, que tenía sobre los ojos y muy guardada para casarla según su calidad, vino el diablo y solicitó con ella y con un mozo mestizo y bajo en tanto extremo que aun paje no merecía ser. Los enredó en unos muy tiernos amores, metiendo cada uno prenda para perpetuarse en ellos, con notable despojo que hizo al honor de sus padres, dándose palabras de casamiento.

No fue negocio tan secreto que no se vino a entender y a saberlo Alonso de Avila y sus deudos; y sabido con el mayor secreto que fue posible, no queriendo matar al mozo—el cual se llamaba Arrutia— y por no acabar de derramar por el lugar su infamia, le llamaron en cierta parte muy a solas y le dijeron, que a su noticia había venido que él había imaginado negocio, que si como no lo sabían de cierto lo supieran, le hicieran pedazos, mas que por su seguridad le mandaban que se fuese a España y llevase cierta cantidad de ducados—que oí decir fueron como cuatro mil—y que sabiendo estaba en España y vivía como hombre de bien, siempre le acudirían, pero que si no se iba le matarían cuando más descuidado estuviese; y que luego desde allí se fuese, y con él un deudo hasta dejarlo embarcado, y que nadie lo supiese, y que el dinero ellos se lo enviarían tras él. Así lo hizo, que luego se partió, llegó al puerto, y se embarcó con el dinero que le habían dado. Y todos lo años, o los más, le enviaban socorro. Como no se despidió de la señora, ni ella supo de él, estaba con grandísima pena. Un día, cuando más descuidada estaba, le dijo su hermano Alonso de Avila: "Andad acá, hermana, al monasterio de las monjas, que quiero, y nos conviene, que seáis monja y lo habéis de hacer,

donde seréis de mí y de todos vuestros parientes muy regalada y servida; y en esto no ha de haber réplica, porque conviene". Ella, sabe Nuestro Señor cómo lo aceptó, y entonces la llevó su hermano en ancas de una mula y la entregó a las monjas. El hábito que le dieron lo conservó muchos años, pero sin querer profesar, con la esperanza de ver a su mozo.

Visto y entendido esto fingieron cartas que indicaban que había muerto, se lo dijeron y lo sintió profundamente, por lo que al fin hizo profesión viviendo una vida muy triste.

Pasados más de quince o veinte años, Arrutia, harto de vivir en España, y deseoso de volver a su tierra—cuando ya no le daban nada y ella era monja profesa—determinó venir a las Indias y a México. Pone en ejecución su viaje. Hace su viaje y llega al puerto y a la Veracruz, a ochenta leguas de la ciudad de México. Allí decidió estar unos días hasta saber cómo estaba la situación y la seguridad que podía tener al regresar. Según dice el proverbio antiguo "Quien bien ama, tarde olvida o nunca", así que él, que todavía tenía el ascua del fuego del amor viva, determinó escribir a un amigo para que dijese a aquella señora que estaba vivo y en la tierra. Cuando recibió la noticia dicen que cayó amortecida en el suelo durante un gran rato; pero no dijo nada, sino que empezó a llorar y a sentir como mengua de su vida verse monja y profesa sin poder gozar de quien tanto quería. Con estas y otras maquinaciones dicen que perdió el juicio, se fue a la huerta del convento y allí escogió un árbol donde la hallaron ahorcada. Las monjas la encontraron, hicieron sus investigaciones y decidieron que estaba loca. Así lo creo yo y se debe creer. Este fin tuvieron todos los hijos de Gil González de Benavides, por cierto lastimosos y dignos de que todos los que lo supieren rueguen a Nuestro Señor por sus almas y las tenga en su gloria.

Tratado del descubrimiento de las Indias y su conquista,
en Justo de Zaragoza, Editor, *Noticias históricas de la
Nueva España,* Cap. XXXIV, 223–226

JOSÉ DE OVIEDO Y BAÑOS

José de Oviedo y Baños (1671–1738), oriundo de Santa Fe de Bogotá, al quedar huérfano de padre en la infancia vivió con su madre en el Perú y a los catorce años se trasladó a Caracas con su hermano Diego Antonio, prohijados por su tío materno el obispo Diego de Baños Sotomayor. Además de sus muchas otras investigaciones y lecturas de escritores anteriores como el Padre Pedro Simón, dos experiencias de su educación en Caracas tienen que haber sido de singular importancia en sus actividades como historiador. El palacio arzobispal donde creció era sin duda un centro cultural de capital importancia por donde pasaban y se discutían los más variados aspectos de la vida política y social de la época, de los que era ávido testigo; y cuando se le encomendó por el Ayuntamiento de Caracas revisar los Archivos del Cabildo es evidente que llegaría a obtener un gran caudal de información sobre el desarrollo de la colonia. Su obra conocida, Historia de la conquista y población de la provincia de Venezuela, *se publicó en Madrid en 1723, en 1885 en dos volúmenes, y de nuevo en Caracas en 1924.*

La rebelión del negro Miguel

No eran de tan poco provecho las minas de San Felipe [de Buria] para los vecinos de la nueva ciudad de Segovia [en Venezuela, fundada en 1552], que no fuesen experimentando con ellas aumento conocido en sus caudales. Animados con el interés que ya gozaban, decidieron poner más de ochenta negros esclavos, que acompañados de algunos indios de las encomiendas, trabajasen en el beneficio de los metales al

cuidado de los mineros españoles, que con título de mayordomos asistían a la labor. Y como cierto día, ya por el año 1553, uno de estos mineros quisiese castigar un negro llamado Miguel, esclavo de Pedro del Barrio, tan ladino en la lengua castellana, como resabiado en sus maldades, viendo que lo querían amarrar para azotarlo, huyendo el rigor de aquel suplicio, arrebató una espada, que acaso encontró a mano, y procurando con ella defenderse, armó tal alboroto, que pudo entre la confusión huir. Retirándose al monte salía de noche, y comunicándose a escondidas con los demás negros que trabajaban en las minas, procuraba persuadirlos a que sacudiendo el yugo de la esclavitud, restaurasen la libertad de que los tenía despojados la tiranía española. Aunque los más, despreciando tan mal consejo, proseguían en su trabajo sin darse por entendidos, pudo tanto la continuación de su persuasiva instancia, que redujo hasta veinte de ellos a que le siguiesen en su fuga. Con ellos dio una noche de repente sobre las minas, y matando con el furor del primer ímpetu algunos de los mineros, aprisionó a los demás. Para que fuese más prolongado su martirio, quitó la vida con cruelísimos tormentos a todos aquellos de quien él, y sus compañeros (o por haberlos azotado, o por otros motivos) se hallaban ofendidos, y a los otros dio luego la libertad. Y quedó tan soberbio y arrogante, que les mandó fuesen a la ciudad y de su parte advirtiesen a los vecinos, le aguardasen prevenidos, porque esperaba en breve pasar a coronar con la muerte de todos su victoria; y quería fuese más plausible con la gloria de haberlos avisado.

A la fama de este suceso, y a las continuas persuasiones con que Miguel instaba a los demás negros e indios ladinos a que le siguiesen, esperando conseguir la libertad a la sombra de su fortuna, se le fueron agregando poco a poco todos los más que trabajaban en las minas, de suerte que se halló en breve con ciento ochenta compañeros. Con ellos se retiró a lo más interior de la montaña, y en el sitio que le pareció más a propósito, detrás de fuertes palizadas y trincheras, edificó un pueblo razonable, para establecer en él su tiranía. Viéndose temido y respetado de su gente, mudó la sujeción en vasallaje, haciéndose aclamar por rey, y coronar por reina a una negra llamada Guiomar, en quien tenía un hijo pequeño, que porque también entrase en parte de aquella monarquía fantástica, y fuese persona de la farsa, fue luego jurado por príncipe heredero de los delirios del padre. Y embriagado Miguel con los aplausos de la majestad, para que la ostentación del porte correspondiese con la autoridad del puesto, formó casa real que le siguiese, creando todos aquellos oficiales y ministros que tenía noticia servían en los palacios de los reyes. Y porque su jurisdicción no

quedase ceñida al dominio temporal, nombró también obispo, escogiendo para la dignidad a uno de los negros que le pareció más digno, y que en la realidad tenía derecho a pretenderla, y lo más andado para conseguirla, pues por sus muchos dichos, cuando trabajaba en las minas, lo llamaban todos el canónigo. Este, luego que se vio electo, atendiendo como buen pastor al bien espiritual de su negro rebaño, levantó iglesia, en la que celebraba todos los días misa de pontifical, y predicaba a sus ovejas los desatinos que le dictaba su incapacidad y producía su ignorancia.

Dispuesto por Miguel todo lo que pareció más necesario para el mejor gobierno de su nueva república, proveyó de arcos y flechas a los indios, y de lanzas, que labró de los almocafres, a los negros, con algunas espadas, que pudo recoger su diligencia. Por no gastar el tiempo solo en las delicias de su corte, sacó su gente a campaña, animándola con una exhortación muy dilatada, para que llevando adelante lo que tenían principiado, asegurasen con el valor la libertad perdida. Marchó entonces para la nueva Segovia con fija esperanza de destruirla, sin más orden militar en sus escuadras, que fiar los aciertos de su empresa a los horrores de una noche oscura. Entre las tinieblas, llegando a la ciudad sin ser sentido, la acometió a un tiempo por dos partes pegando fuego a diferentes casas; y aunque en la confusión de aquel asalto mataron a un sacerdote, llamado Toribio Ruiz, y otros dos o tres vecinos, los demás que pudieron con la prisa prevenirse, echando manos a las armas, juntos en un cuerpo hasta un número de cuarenta, hicieron cara a los negros, embistiéndolos con tanta resolución, que matando a algunos, e hiriendo a muchos, los obligaron a volver con apresurados pasos las espaldas, hasta que amparados al abrigo de un cercano monte hicieron alto. Y deteniéndose los nuestros con cuidado, no quisieron pasar más adelante, por no exponerse al riesgo de malograr la victoria con algún accidente no pensado en el engaño de alguna emboscada prevenida.

Jamás pensaron los vecinos de la nueva Segovia que el atrevimiento de Miguel pasase a tanto, que tuviese la osadía de atacar la ciudad, aunque lo había prometido, y el no haber hecho caso de su amenaza fue la causa de que los cogiese descuidados. Pero desengañados ya con la experiencia, conocieron era preciso acudir con tiempo al castigo para extinguir aquella rebelión, antes que con la tardanza se hiciese impracticable el remedio. Y no atreviéndose a ejecutarlo por sí solos, luego que amaneció dieron aviso al Tocuyo de lo sucedido aquella noche, y del riesgo que amenazaba a todos, para que enviándoles socorros pudiesen con mayor seguridad salir al alcance de los negros.

A esta demanda correspondieron con tanta puntualidad los del Tocuyo, que juntando sin dilación la gente que se hallaba en la ciudad, la despacharon a las órdenes de Diego de Losada, a quien por su mucha experiencia militar, y conocido valor, nombraron también los de la nueva Segovia por jefe de la suya. E incorporando una fuerza con otra, salió tan aceleradamente siguiendo el rastro de los negros, que antes que Miguel tuviese noticia de su entrada se halló sobre las palizadas de su pueblo.

No desmayaron los negros, aunque se vieron acometidos de repente, pues siguiendo a su rey, que con la voz y el ejemplo los animaba a la defensa, hicieron bien dudoso el vencimiento, por el tesón con que peleaban obstinados, hasta que rendido Miguel al golpe de dos heridas, acabó con su muerte el valor de sus soldados. Perdido el aliento al verse sin caudillo, empezaron a retirarse temerosos, dando lugar a los nuestros, para que matando a unos, y aprisionando a otros, pusiesen fin con la desorganización de todos a aquella sublevación, que tanto llegó a temerse, por haberla despreciado en sus principios. Terminando en tragedia las que fueron majestades de farsa, volvieron la reina Guiomar y el príncipe su hijo a experimentar en su antigua esclavitud las mudanzas de su varia fortuna, pues se hallaron en la cadena abatidos, cuando se juzgaban en el trono elevados.[1]

Historia de la conquista y población de la provincia de Venezuela,
Vol. 1, Libro III, Cap. VIII

Saquean los corsarios la ciudad de Santiago de León [Caracas]

Recaló a principios del mes de junio [de 1595] sobre el puerto de Cuaicamacuto, media legua al este de la Guaira, [el corsario inglés Amyas Preston[2]] y echando en tierra quinientos hombres de su armada, ocupó sin resistencia la marina, porque los indios que pudieran haber hecho alguna resistencia para estorbarlo, desampararon su pueblo antes de tiempo y buscaron seguridad en la montaña. Gobernaban la ciudad por ausencia de Don Diego de Osorio, Garci González de Silva y Francisco Rebolledo como alcaldes ordinarios de aquel año; y teniendo la noticia del desembarco del corsario, recogida toda la gente de armas que pudo juntar la prisa, salieron a encontrarlo en el camino que va del puerto a la ciudad, resueltos a embarazarle la entrada con la fuerza en caso de que pretendiese pasar para Santiago; prevención bien discurrida, si no la hubiera malogrado la malicia, pues ocupados con tiempo los pasos estrechos de la serranía y preparadas emboscadas en las partes que permitía la montaña (como lo tenían dispuesto con

gran orden), era imposible que al intentar el corsario su traspaso, dejase de padecer lamentable derrota en sus escuadras; pero el ánimo traidor de un hombre infame fue bastante para frustrarlo todo, porque habiéndose [Preston] apoderado de la población de los indios de Guaicamacuto, halló en ella a un español, llamado Villalpando, que por estar enfermo no pudo o no quiso retirarse, como lo hicieron los indios, y procurando conocer el estado de la tierra por la información de este hombre, para que obligado del temor le dijese la verdad, le hizo poner una soga a la garganta amenazándolo con la muerte si no le daba razón de cuanto le preguntase, demostración que conturbó de suerte a Villalpando que, o sofocado del susto, o llevado de su mala inclinación, se ofreció a conducir al pirata por una senda tan secreta, que podía ocupar la ciudad de Santiago antes de que fuese sentido.

Esta era una vereda oculta o, por mejor decir, una trocha mal formada que subía desde la misma población de Guaicamacuto hasta encumbrar la serranía y de allí bajaba por la montaña al valle de San Francisco, camino tan fragoso e intratable que parecía imposible lo pudiese seguir un ser humano. Por aquí, guiado de Villalpando y seguido de mil dificultades y embarazos, emprendió [Preston] su marcha con tanto secreto y precaución, que antes que lo sospechasen ni sintiesen, salió con sus quinientos hombres a vista de la ciudad por el alto de una loma donde, irritado con la maldad que había cometido Villalpando de ser traidor a su patria, lo dejó ahorcado de un árbol, para que supiese el mundo que aún quedaban saúcos en los montes para castigo digno de los judas.

La ciudad se hallaba desamparada, por haber ido los más de los vecinos con los alcaldes al camino real de la marina para defender la entrada, pensando que el enemigo intentase su marcha por allí; y viéndose acometidos de repente los pocos que habían quedado, no tuvieron más remedio que asegurar las personas con la fuga, retirando al asilo de los montes el caudal que pudo permitir la turbación, dejando expuesto lo demás al arbitrio del corsario y hostilidades del saco.

Sólo Andrea de Ledesma,[3] aunque de edad avanzada, teniendo a menoscabo de su reputación el volver la espalda al enemigo, sin hacer demostración de su valor, aconsejado más de la temeridad que del esfuerzo, montó a caballo y con su lanza y adarga salió a encontrar al corsario, que marchando con las banderas tendidas, iba avanzando a la ciudad. Aunque aficionado [Preston] a la bizarría de aquella acción tan honrosa, dio orden expresa a sus soldados para que no lo matasen; sin embargo, ellos, al ver que haciendo piernas al caballo procuraba con repetidos golpes de lanza acreditar a costa de su vida el aliento

que lo metió en el empeño, le dispararon algunos arcabuces, por lo que cayó muerto, con lástima y sentimiento aun de los corsarios, que por honrar el cadáver, lo llevaron a la ciudad para darle sepultura, lo que hicieron, usando de todas aquellas ceremonias que suele acostumbrar la milicia para engrandecer con la ostentación las exequias de sus jefes.

Bien ajenos de todo esto se hallaban Garci González de Silva y Francisco Rebolledo esperando al enemigo en el camino real de la marina, cuando tuvieron la noticia de que, burlada su prevención, estaba ya en la ciudad; y viendo desbaratados sus planes, volvieron la mira a otro remedio que fue bajar al valle con la gente que tenían, determinados a aventurarlo todo al lance de una batalla, y procurar a todo riesgo desalojar de la ciudad al enemigo; pero recelándose él de lo mismo que pensaban los alcaldes, se había fortalecido de suerte en la iglesia parroquial y casas reales, que, habiendo reconocido por espías la forma en que tenía su alojamiento, se consideró temeridad el intentarlo, porque pareció imposible conseguirlo.

Pero ya que no pudieron lograr por este inconveniente el desalojo, dividieron la gente en emboscadas, para embarazar al enemigo que saliese de la ciudad a robar las estancias y cortijos del contorno, asegurando con esta diligencia las familias y caudales que estaban en el campo retirados, en lo que se portaron con disposición tan admirable que, acobardado el corsario con las muertes y daños que recibían sus soldados al más leve movimiento que pretendían hacer de la ciudad, se redujo a mantenerse como sitiado, sin atreverse a salir un paso fuera de la circunvalación de su recinto, hasta que al cabo de ocho días, dejando derribadas algunas casas y puesto fuego a las demás, con el saco que pudo recoger en aquel tiempo, se volvió a buscar sus embarcaciones, que había dejado en la costa, sin que la buena disposición con que formó su retirada diera lugar para hacerle daño en la marcha, ni poder embarazarle el embarque. Vol. II, Libro VII, Cap. X

NOTAS

1. Hay alguna variedad en ciertas partes de este episodio colonial en Pedro Simón (*Noticias historiales*) y en Pedro de Aguado (*Recopilación historial de Venezuela*). También se ha negado la veracidad de algunas partes, pero en opinión de Aguado se trata de "una de las cosas o acontecimientos más notables que en esta gobernación han sucedido después de lo de Aguirre". *Recopilación historial*, 2da. Parte, Tomo III, Cap. XVI.

2. El historiador venezolano Arístides Rojas demostró que no fue Drake quien saqueó Caracas en 1595, sino otro corsario inglés llamado Amyas Preston. "Drake y los historiadores venezolanos". *Leyendas históricas de Venezuela*.

Primera Serie. Caracas: Imprenta de la Patria, 1890. 288–303. Por tal motivo en esta selección empleamos el nombre de Preston.

3. Alonso de Andrea, oriundo de Ledesma al norte de la provincia de Salamanca, con su hermano Tomé fue uno de los fundadores de la ciudad del Tocuyo, en Venezuela. Muerto Tomé, Alonso se hallaba en los setenta y había ocupado puestos importantes en la ciudad. Una de las teorías sobre su quijotesca acción considera la posible inspiración del escudo de su ciudad natal en el que se ve un caballero armado de lanza defendiendo la entrada. Walter Dupouy ofrece más datos en *La hazaña de Alonso Andrea de Ledesma*. Caracas: Artes Gráficas, 1943.

GLOSARIO

Amauta: sabio, entre los antiguos indígenas del Perú.

Anapéstico o anapesto: pie de la métrica griega y latina compuesto de dos sílabas breves y una larga.

Anima: alma.

Areíto: baile con canto de los indios arawakos de las Antillas.

Braguero: especie de taparrabo.

Cacique: jefe, superior, en algunas tribus indígenas.

Cacicazgo: autoridad, dignidad o territorio de un cacique o cacica.

Calachiones: jefes o príncipes indios de una región.

Caranain: adoratorio al sol de las amazonas.

Caribes: indios procedentes del Amazonas que invadían las Antillas por lo menos desde fines del siglo XV y eran caníbales.

Carrera: ocasión.

Carta de marear: mapa marino o en particular de una zona de escollos o bajíos.

Cotara: calzado hecho de fibras de agave o sisal.

Crimen de lesae [laesae] majestatis: traición.

Cues: templos aztecas.

Curaca: jefe o jerarca en el imperio incaico.

Chinchorro: red empleada para carga o pesca, hamaca.

Chuchu [chucchu, chukchu]: temblores de enfriamiento según término quechua.

Dar al través: irse una nave contra las rocas o la costa.

Demandar albricias: esperar un presente por traer buenas noticias.

Derecho de gentes, o internacional: el que determina las relaciones entre los pueblos.

Echar a la costa: hundir un navío contra la costa.

Edad de Oro: supuesta época feliz, de inocencia en las costumbres y justicia social.

Entradas: incursiones en territorio indígena.

Española, La: isla de Santo Domingo (hoy República Dominicana y Haití).

Estacada: valla hecha de troncos o estacas.

Galitas: regalos menores.

Hidalgo: persona de familia noble.

Horadadas las orejas: perforadas las orejas para colgar aretes.

Horas: libro de horas, que indica los rezos diarios de los eclesiásticos.

Inca: hombre de la familia real del Perú prehispano.

Jubón, zaragüelles, alpargatas: camisa, calzones anchos y calzado de fibra vegetal atado al tobillo con un cordón o cinta.

Labrada la cara: cara con incisiones, según costumbre de algunos indios.

Ladino: astuto, indio o negro que habla español.

Majestad Cesárea: referencia al emperador español, entonces Carlos V.

Mar del Norte: Océano Atlántico.

Mar del Sur: Océano Pacífico.

Medio marco: peso de 230 g. usado para medir el oro y la plata.

Misa de pontifical: con gran ceremonia, como la dicha por el Papa.

Mitimaes: indios pacíficos trasladados de su región nativa a otra recién conquistada. Práctica empleada por los Incas para evitar rebeliones.

Mocha: reverencia o culto al sol.

Negra horra: negra emancipada, no esclava.

Netotiliztli: baile, en lengua nahuatl.

Nueva España: México.

Nueva Granada: Colombia.

Óleo y crisma: aceite y bálsamo consagrado empleado en bautismos.

Ordenanzas reales: reglamentos legales provenientes del Reino.

Orejera: rodaja usada en la oreja por algunos indios.

Ovejas del Perú: llamas o guanacos.

Palenque: cercado de troncos o estacas.

Palla: mujer de estirpe real entre los Incas.

Probanza: Averiguación o prueba legal de un acontecimiento.

Ranchear: perseguir y capturar a los indios fugitivos.

Rebalse: estancamiento de agua.

Rebusterías: productos.

Rescatar: hacer negocios con los indígenas.

Rescate: objetos entregados para rescatar a un español cautivo de los indios.

Rupa [ruphay]: en quechua, calentura o fiebre.

Sacramento: el Sacramento de la Eucaristía.

Sagrada escritura: la Biblia.

Tener órdenes de Evangelio: tener orden de diácono, grado eclesiástico inmediato al de sacerdote.

Thule o Tule: isla fabulosa del norte del Atlántico. La expresión "última Thule" llegaría a significar la tierra más distante, el fin del mundo, el límite máximo de una aspiración o ideal.

Tierrafirme o Tierra Firme: el continente americano más allá de las Antillas.

Velarse, velación: ceremonia católica en la que se cubren con un velo los cónyuges durante la misa nupcial, después de celebrado el matrimonio.

Voladora, volatería: bruja, brujería.

Vuestra Beatitud o Vuestra Santidad: tratamiento que se da al Papa.

Yerba: referencia a la empleada en las flechas envenenadas.

EDICIONES EMPLEADAS
EN LAS SELECCIONES

Acosta, José de. *Historia natural y moral de las Indias.* 2 vols. 6ta. ed. Madrid: Pantaleón Aznar, 1792.

Aguado, Pedro de. *Historia de Venezuela* (2da. Parte de *Recopilación historial*). 2 vols. Caracas: Imprenta Nacional, 1913–1915. Vol 1.

Alva Ixtlilxóchitl, Fernando de. *Historia de la nación chichimeca.* Vol 2 de *Obras históricas.* Anotadas por Alfredo Chavero. Prol. de J. Ignacio Garibi. México: Secretaría de Fomento, 1892.

Benavente, Fray Toribio de [Motolinía]. *Historia de los indios de Nueva España.* Edic. del R. P. Daniel Sánchez García. Barcelona: Herederos de Juan Gili, Editores, 1914.

Carvajal, Fray Gaspar de. *Descubrimiemto del Río de las Amazonas.* Introd. de José Toribio Medina. Sevilla: Imp. de E. Rasco, 1894.

Cieza de León, Pedro. *Chrónica del Perv.* Anvers: Martín Nucio, 1554.

Cortés, Fernando [Hernán]. "[Segunda] carta de relación" (1520). *Historiadores primitivos de las Indias Occidentales.* 3 vols. Andrés González Barcia, Editor. Madrid, 1749. Vol. 1.

Díaz del Castillo, Bernal. *Historia verdadera de la conquista de la Nueva España.* Madrid: Imprenta del Reyno, 1632.

Fernández de Oviedo, Gonzalo. *Historia general y natural de las Indias, islas y Tierra-Firme del Mar Océano.* 4 vols. José A. de los Ríos, Editor. Madrid: Imprenta de la Real Academia de la Historia, 1851–1855. Vol 1.

Fuentes y Guzmán, Francisco Antonio de. *Historia de Guatemala; o Recordación Florida.* 2 vols. Luis Navarro, Editor. Madrid, 1882–1883. Vol. 1.

Garcilaso de la Vega, El Inca. *Comentarios reales de los Incas.* Lisboa: Pedro Crasbeeck, 1609.

———. *Historia general del Perú.* Madrid: Imprenta Real, 1722.

Las Casas, Bartolomé de. *Historia de las Indias.* 2 vols. José M. Vigil, Editor. México: Imp. de I. Paz, 1878. Vol. 2.

Núñez Cabeza de Vaca, Alvar. *Naufragios de Alvar Núñez Cabeza de Vaca*

(1542). *Historiadores primitivos de las Indias Occidentales.* 3 vols. Andrés González Barcia, Editor. Madrid, 1749. Vol. 1.

Oviedo y Baños, José. *Historia de la conquista y población de la provincia de Venezuela.* 2 vols. Luis Navarro, Editor. Madrid, 1885.

Rodríguez Freyle, Juan. *Conquista y descubrimiento del Nuevo Reino de Granada.* Bogotá: Imp. de Pizano y Pérez, 1859.

Schmidel, Ulrico, *Historia y descubrimiento de el Río de la Plata y Paraguay* (1706). *Historiadores primitivos de las Indias Occidentales.* 3 vols. Andrés González Barcia, Editor. Madrid, 1749. Vol. 3.

Simón, Fray Pedro. *Noticias historiales de las conquistas de Tierra Firme en las Indias Occidentales.* Primera parte. 2da. edic. Bogotá: Imp. de Medardo Rivas, 1882.

Suárez de Peralta, Juan. *Noticias históricas de la Nueva España.* Justo de Zaragoza, Editor. Madrid: Imp. de Manuel Hernández, 1878.

BIBLIOGRAFÍA

América y la España del siglo XVI. 2 vols. Francisco Solano y Fermín del Pino, Editores. Madrid: C.S.I.C., 1982–1983.

Anghiera, Pietro Martire d'. *Décadas del Nuevo Mundo.* Traduc. del latín por Joaquín Torres Asensio. Buenos Aires: Edit. Bajel, 1944.

Arocena, Luis. *Antonio de Solís, cronista indiano: estudio de las formas historiográficas del barroco.* Buenos Aires: EUDEBA, 1963.

Bataillon, Marcel. *Dos concepciones de la tarea historiográfica y la historiografía indiana.* México: Imp. Universitaria, 1955.

———. *Erasmo y España, estudios sobre la historia espiritual del siglo XVI.* 2 vols. Traduc. de Antonio Alatorre. México: Fondo de Cultura Económica, 1950.

Beltrán y Rozpide, Ricardo. *América en tiempo de Felipe II.* Madrid: PHIM, 1927.

Colón, Cristóbal. *La carta de Colón, anunciando el descubrimiento.* Edic. de Juan José Antequera Luengo. Madrid: Alianza Editorial, 1992.

———. *Diario de navegación.* Según la versión del Padre Las Casas. Guatemala: Ministerio de Educación, 1988.

Colón, Fernando. *La historia de D. Fernando Colón en la qual se da particular y verdadera relación de la vida y hechos de el Almirante D. Christoval Colón, su padre* . . . Traduc. de Alfonso de Ulloa. En Barcia, *Historiadores primitivos de las Indias Occidentales,* 3 vols. Madrid, 1749. Vol. l, Caps. VI y VII.

Corracido, José R. *El Padre José de Acosta y su importancia en la literatura científica española.* Madrid: 1899.

Cro, Stelio. "Correspondencia epistolar entre el Cardenal Bembo y Fernández de Oviedo. Implicaciones históricas". En *América y la España del siglo XVI.* 2 vols. Francisco de Solano y Fermín del Pino, Editores. Madrid: C.S.I.C., 1952. 1.53–64.

———. *Realidad y utopía en el descubrimiento y conquista de la América hispana, 1492–1682.* Prol. de Francisco López Estrada. Madrid: Fundación Universitaria Española, 1983.

Chiappelli, Fredy, Michael J. B. Allen y Robert J. Benson. *First Images of America: The Impact of the New World on the Old.* 2 vols. Berkeley: University of California Press, 1976.

Dupouy, Walter. *La hazaña de Alonso Andrea de Ledesma.* Caracas: Artes Gráficas, 1943.

Elliott, J. H. *The Old World and the New: 1492–1650.* Cambridge University Press, 1970.

Frankl, Victor. *El antijovio de Gonzalo Jiménez de Quesada y la concepción de realidad y verdad en la época de la contrarreforma y del manerismo.* Madrid: Ediciones Cultura Hispánica, 1963.

Friede, Juan, y Benjamín Keen. *Bartolomé de Las Casas in History.* Dekalb: Northen Illinois University Press, 1971.

Gerbi, Antonello. *La naturaleza de las Indias Nuevas; de Cristóbal Colón a Gonzalo Fernández de Oviedo.* Traduc. de Antonio Alatorre. México: Fondo de Cultura Económica, 1978.

Goic, Cedomil, Editor. *Historia y crítica de la literatura hispanoamericana.* 3 vols. Barcelona: Edit. Crítica, 1988–1991. *Epoca colonial*, vol. 1.

González Echevarría, Roberto, y Enrique Pupo Walker. *The Cambridge History of Latin American Literature.* 3 vols. Cambridge: Cambridge University Press, 1996. Vols. 1 y 3.

Hernández Sánchez-Barba, Mario. *Historia y literatura en Hispano-América (1492–1820): la versión intelectual de una experiencia.* Madrid: Castalia, 1978.

Herrera, Antonio de. *Historia general de los hechos de los castellanos en las islas y Tierrafirme del Mar Océano.* 17 vols. Madrid: Tipografía de Archivos, 1934–1957.

Jos, Emiliano. "Centenario del Amazonas: la expedición de Orellana y sus problemas históricos". *Revista de Indias* (Madrid), 3.10 (1942), 661–709.

La Condamine, Charles Marie de. *Relación abreviada de un viaje hecho por el interior de la América Meridional.* Madrid: Espasa Calpe, 1935.

Lafaye, Jacques. *Mesías, cruzadas, utopías: el judeo-cristianismo en las sociedades ibéricas.* México: Fondo de Cultura Económica, 1984. 64–84.

———. "Los milagros de Alvar Núñez Cabeza de Vaca". 1527–1536. En *Notas y comentarios sobre Alvar Núñez Cabeza de Vaca.* Margo Glantz, coordinadora. México: Editorial Grijalbo, 1993. 17–35.

Lavrin, Asunción, Editor. *Sexuality and marriage in colonial Latin América.* Lincoln: University of Nebraska Press, 1989.

Levillier, Roberto. *El Paititi, El Dorado y las amazonas.* Buenos Aires: Emecé, 1976

López de Gómara, Francisco. *Historia general de las Indias y vida de Hernán Cortés.* 2 vols. Prol. y cronología de Jorge Gurria Lacroix, Editor. Caracas: Biblioteca Ayacucho, 1979.

López de Velasco, Juan. *Geografía y descripción universal de las Indias* [1574]. Con adiciones e ilustraciones por Justo Zaragoza. Madrid: Tip. de Fortanet, 1894. Reimpreso en BAE, vol. 248, 1971.

Macaulay, Thomas. *Critical and Historical Essays.* 10 vols.. New York and London: P. Putnam's Sons, s.f. Vol 1.

Martinengo, Alessandro. "La cultura literaria de Juan Rodríguez Freile". *Boletín del Instituto Caro y Cuervo* (Bogotá), 19.2 (1964), 274–299.

McAlister, Lyle N. *Spain and Portugal in the New World, 1492–1700.* Minneapolis: University of Minnesota Press, 1984.

Menéndez Pidal, Ramón. *El lenguaje del siglo XVI.* Buenos Aires: Espasa Calpe, 1942.

Mignolo, Walter. *The Darker Side of the Renaissance: Literacy, Territoriality and Colonization.* Ann Arbor: University of Michigan Press, 1995.

———. "La historia de la escritura y la escritura de la historia". En *De la crónica a la nueva narrativa mexicana.* Merlín Foster y Julio Ortega, Editores. México: Edit. Oasis, 1986. 13–28.

———. "El metatexto historiográfico y la historiografía indiana". *Modern Language Notes* 96 (1981), 358–402.

Molina, Fray Alonso de. *Vocabulario en lengua castellana y mexicana; y mexicana y castellana.* 2 vols. Estudio preliminar de León Portilla. México: Edit. Porrúa, 1970–1977.

Momigliano, Arnaldo. "The place of Herodotus in the History of Historiography." *Studies in Historiography.* London, 1966. 127–142.

O'Gorman, Edmundo. *Cuatro historiadores de Indias, siglo XVI: Pedro Mártir de Angleria, Gonzalo Fernández de Oviedo y Valdés, Fray Bartolomé de las Casas, Joseph de Acosta.* México: Secretaría de Educación Pública, 1972.

———. *The Invention of America: An Inquiry into the Historical Nature of the New World and the Meaning of Its History.* Bloomington: Indiana University Press, 1961.

Pedro, Valentín de. *La América en las letras españolas del Siglo de Oro.* Buenos Aires: Edit. Sudamericana, 1954.

Pohl, Frederick Julius. *Amerigo Vespucci, Pilot Major.* New York: Columbia University Press, 1944.

Pupo-Walker, Enrique. "Creatividad y paradojas formales en las crónicas mexicanas de los siglos XVI y XVII". En *De la crónica a la nueva narrativa mexicana.* Merlín Foster y Julio Ortega, Editores. México: Edit. Oasis, 1986. 29–36.

———. *Los naufragios.* Madrid: Edit. Castalia, 1992.

———. *La vocación literaria del pensamiento histórico en América: desarrollo de la prosa de ficción, siglos XVI, XVII, XVIII y XIX.* Madrid: Edit. Gredos, 1982.

Ramos, Demetrio. *El mito del Dorado. Su génesis y proceso.* Caracas: Academia Nacional de la Historia, 1973.

Ricard, Robert. *La conquista espiritual de México.* Ensayos sobre el apostolado y los métodos misioneros de las órdenes mendicantes en la Nueva España de 1523–24 a 1572. Trad. de Angel María Garibay. México: Edit. Jus, 1947.

Rojas, Arístides. "El corsario Drake y los historiadores venezolanos". *Leyendas*

históricas de Venezuela. 2 vols. Caracas: Imprenta de la Patria, 1890–1891. Vol. 1. 288–303.

Salazar, Ramón A. *Historia del desenvolvimiento intelectual de Guatemala.* 3 vols. Guatemala: Ministerio de Educación, 1951. Vol 2.

Sánchez Alonso, Benito. *Historia de la historiografía española.* 3 vols. Madrid: C.S.I.C., 1941–1950.

Sola, Sabino. *El diablo y lo diabólico en las letras americanas.* Bilbao: Universidad de Deusto, 1973.

Thomas, Hugh. *The Slave Trade.* New York: Simon and Schuster, 1997.

Todorov, Tzvetan. *The Conquest of America.* Trans. by Richard Howard. New York: Harper and Row, 1984.

Vega, Carlos B. *Las conquistadoras: mujeres heroicas de la conquista de América.* Jefferson, N.C.: McFarland & Co., 2003.

Vespucci, Amerigo. *Letters from a New World: Amerigo Vespucci's Discovery of America.* Edit. and introd. by Luciano Formisano. Trans. by David Jacobson. New York: Marsilio Publishers, 1992.

Vitoria, Francisco de. *Escritos políticos.* Selec. de Luciano Pereña. Buenos Aires: Ediciones DePalma, 1967.

———. *Sentencias de doctrina internacional.* Selec. y pról. de Luis Getino. Barcelona: Gráficas Ramón Sopena, 1940.

Vives, Juan Luis. *Obras completas.* 2 vols. Madrid: Aguilar, 1947–1948.

———. *Obras sociales y políticas.* Madrid: Publicaciones Españolas, 1960.

Vocabulario políglota incaico compuesto por algunos religiosos franciscanos misioneros . . . Lima: Tipografía del Colegio de Propaganda Fide del Perú, 1905.

Zavala, Silvio. "La utopía de América en el siglo XVI". *Revista Nacional de Cultura* (Venezuela), 7.58 (1946), 117–127.

ÍNDICE ANALÍTICO

Nota: Los números de página seguidos por la sigla *n* o *f* significan la presencia de una nota o figura en dicha página.